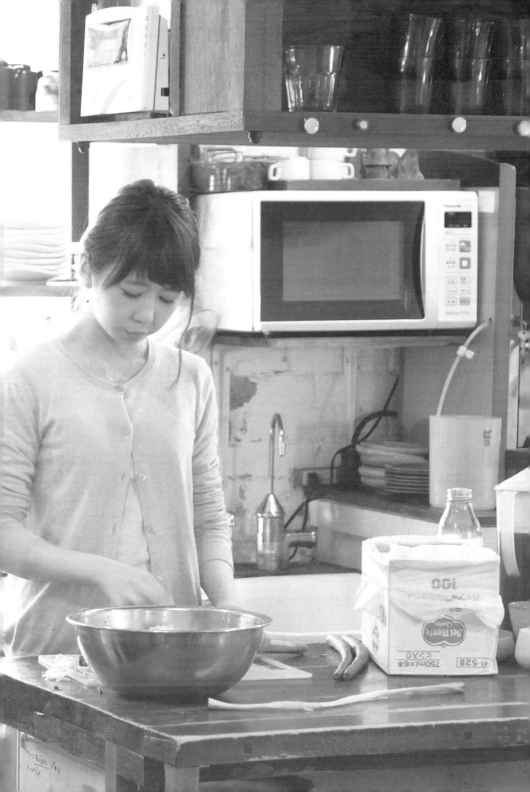

마을이 일자리를 디자인하다

지역 × 크리에이티브 × 일자리

마을이 일자리를 디자인하다

지역 × 크리에이티브 × 일자리

—

인쇄 2017년 2월 6일 1판 1쇄 **발행** 2017년 2월 10일 1판 1쇄

엮은이 하토리 시게키·에조에 나오키·히라마쓰 가쓰히로·모기 아야코·야마구치 구니코 **옮긴이** 김홍기
펴낸이 강찬석 **펴낸곳** 도서출판 미세움 **주소** (150-838) 서울시 영등포구 도신로51길 4
전화 02-703-7507 **팩스** 02-703-7508 **등록** 제313-2007-000133호
홈페이지 www.misewoom.com

정가 15,000원

—

Chiiki × Creative × Shigoto
by Shigeki Hattori, Naoki Ezoe, Katsuhiro Hiramatsu, Ayako Mogi, Kuniko Yamaguchi
Copyright ⓒ 2016 by Shigeki Hattori, Naoki Ezoe, Katsuhiro Hiramatsu, Ayako Mogi, Kuniko Yamaguchi et al.
All rights reserved.
Original Japanese edition published by Gakugei Shuppansha, Kyoto.
Korean translation rights ⓒ 2016 MISEWOOM Publishing

—

이 도서의 국립중앙도서관 출판예정도서목록(CIP)은 서지정보유통지원시스템 홈페이지(http://seoji.nl.go.kr)와
국가자료공동목록시스템(http://www.nl.go.kr/kolisnet)에서 이용하실 수 있습니다.
CIP제어번호: CIP2017000461

ISBN 978-89-85493-11-6 03600

지역×크리에이티브×일자리

마을이
일자리를
디자인하다

하토리 시게키·에조에 나오키
히라마쓰 가쓰히로·모기 아야코
야마구치 구니코 엮음

김 홍 기 옮김

미세움

당신에게 '일'이란?

오키쓰 유스케
주식회사 다쓰미(기와제조업)

지키는 것, 전하는 것

기와는 어릴 때부터 친숙한 재료이지만, 실제로는 천 년보다 훨씬 전부터 있었고, 지금도 사용되고 있는 귀중한 건축 재료입니다. 저는 전통문화를 지키면서 새로운 시도와 도전을 하여 사람들이 기와 만드는 곳에서 일하고 싶은 환경을 조성하고 싶습니다.

가네야마 히로키
주식회사 우즈노쿠니 미나미아와지 음식사업부 대표

나를 향상시킬 수 있는 무대

저는 아와지 섬 미나미아와지 시 출신으로 도쿄(東京), 오사카(大阪)의 영업회사에서 경험을 쌓고 고향에 돌아왔습니다. '아와지 섬을 더 아와지 섬답게'라는 주제로 아와지 식재료를 활용하여 손님에게 즐겁고 화제성이 있는 제안을 할 수 있도록 회사에서 열심히 일하고 있습니다. 저의 목표는 사람이 모이는 기업을 만드는 것입니다.

사토 아키
모리 유치원 만마루 in 아와지 섬 맘모스(보육사, 아프리칸 댄서)

기분 좋은 요소

저는 일이란 생활 공예를 포함한 자기표현의 한 가지라고 생각합니다. 제가 쏟은 에너지가 누군가에게 전해지고 확산되면 즐겁고 기쁩니다. 그 일을 함으로써 저는 물론 주변사람들도 기분이 좋아지는 일을 계속하고 싶습니다.

야마구치 구니코
Fkeys+ 대표(NPO법인 아와지 섬 아트센터 사무국장)

일은 자신을 알리는 것

섬에는 일거리가 많이 있습니다. 하지만 일거리를 일, 즉 일자리로 바꾸기 위해서는 '고마워'라고 인사를 받는 행동에서 한 걸음 더 나아가야 합니다. '진심으로 고마워'라고 인사를 받을 수 있는 행동이 '함께 일을 해보지 않을래?'로 이어집니다. 저는 이런 일자리 만들기를 응원하고 일자리를 만들고 싶습니다. 섬은 사람이 돋보이는 일이 어울리는 곳입니다.

당신에게 '일'이란?

후쿠타니 히사미
어업

부부가 함께 나누는 것

어업에 종사하는 우리 집은 바다에 나갔던 남편의 배가 돌아오면 함께 고기를 배에서 내려 경매에 내놓고, 시장에 팔 수 없는 생선은 손질하여 각 가정에 팔러 갑니다. 우리의 일은 풍어이면 '기쁨'을, 흉어이면 '인내'를 매일 나누는 것입니다.

히라마쓰 가쓰히로
히라마쓰구미 1급건축사사무소 대표

나와 나 이외의 누군가를 위해 일하는 것

저는 우리가 있을 곳과 생활을 만드는 일을 하고 싶습니다. 저는 내게 친숙하고, 가족과 친구들도 생활하고 있는 아와지 섬이 더 아늑한 곳이 될 수 있도록 일하는 방법을 모색하고 있습니다. 그것이야말로 진심으로 지금 있는 곳에서 사는 것이라고 생각합니다.

스에자와 아유미
디자이너(주식회사 다쓰사라 팩토리)

하나하나 정성스럽게

저는 사회에 공헌하고 싶어서 첫 직장으로 NPO법인을 선택했습니다. 그리고 일을 할 때 가장 중요한 것은 '가까이에 있는 한 사람을 소중히 하는 것'이라는 것을 깨달았습니다. 또한 진정한 대화로 '좋은 기운'이 사람, 팀, 지역으로 확산되고, 보다 좋은 장소를 만든다는 것을 알게 되었습니다. 가까운 사람이나 공동체가 행복하기 위해서는 일상생활과 일에 정성을 다해야 한다고 생각합니다.

도미나가 게이시
이쿠하우라 어업협동조합 판매

바다의 것을 육지로 옮기는 것

저의 직장인 이쿠하우라 어협은 봄에는 까나리, 여름과 가을에는 치어, 겨울에는 김을 수확합니다. 그 중에서 저는 김 판매를 담당한 지 7년이 되었습니다. 매일 생산되는 김의 상태에 따라 일희일우하지만, 많은 사람들에게 김의 우수성을 알리고 맛있는 김을 전달하고 싶습니다.

머리말

　물 맑고 산 아름답고 땅 비옥하고 집들이 즐비한 아와지 섬일까

　오자키 가쿠도(尾崎 咢堂, 유키오(行雄))의 단가(短歌)에 명시된 것처럼 아와지 섬은 풍부하고 질 좋은 식재료의 보고로서 농축수산업을 중심으로 번창해 왔습니다. 하지만 지금은 젊은이들이 대학진학과 취업으로 섬을 떠나 인구감소와 고령화라는 큰 과제를 안고 있습니다. 이런 배경에서 일자리가 적은 아와지 섬에서 2012년부터 고용창출을 목표로 '아와지 일하는 형태 연구섬'이 시작되었습니다.

　당신에게 '일한다는 것'은 무엇이냐고 물으면 어떤 사람은 생활하기 위한 수단이라고 답하고, 어떤 사람은 꿈을 이루기 위한 과정이라고 답하고, 어떤 사람은 주변사람들과 웃는 얼굴로 마주하는 것이라고 대답할지도 모릅니다. 100명의 사람이 있으면 100개의 대답이 있습니다. 100개의 '일하는 형태'가 있는 것입니다. 이 프로젝트는 자연과 사람이 좋고 무한한 가능성의 씨앗이 있는 아와지 섬에서 당신에게 맞는 "일하는 형태를 찾아보지 않겠습니까?" 라는 콘셉트로 시작했습니다.

　이것은 노동후생성 위탁사업으로 지역고용창출이 목표이며, 전국에서 많은 지자체가 채택되었습니다. 하지만 아와지 섬의 특징은 일자리를 찾는 사람들에게 취업을 위한 기술향상 지원이나 장사하는 사람들에게 신상품 개발과 사업 확장을 통한 고용창출이라는 종래의 취업, 고용지원에 그치지 않고, 섬의 풍부한 지역자원을 활용하여 가업·생업 수준의 창업을 지원하는 프로젝트로 운영되어 왔다는 것입니다.

《마을이 일자리를 디자인하다》에서는 프로젝트 운영 구성원, 강좌의 강사를 맡아주신 전문가, 이 프로젝트를 통해 실제로 아와지 섬에서 창업하신 분 등 다양한 관점에서 창의적인 발상이나 방법으로 일자리를 창출하는 구조를 소개하겠습니다.

프로젝트가 목표로 해왔던 비전이나 성과에는 아와지 섬뿐만 아니라 여러 지역에서 작은 일자리를 창출하는 힌트가 무수히 많습니다. 이 책이 전국 각지에서 고용창출에 관계하는 모든 사람들에게 도움이 되기를 바랍니다.

마지막으로 '아와지 일하는 형태 연구섬'을 할 수 있도록 기회를 주신 노동후생성, 스모토(洲本) 시, 미나미아와지 시, 아와지 시, 스모토 상공회의소, 고시키(五色) 정 상공회, 미나미아와지 상공회, 아와지 시 상공회, 아와지 지역 고용개발협회, 아와지 섬 관광협회를 비롯한 '아와지 일하는 형태 연구섬' 운영에 많은 도움을 주신 모든 분들께 감사드립니다.

아와지 지역고용창출 추진협의회장/

효고(兵庫) 현 아와지 현민국(県民局) 부국장

후지모리 야스히로(藤森 泰宏)

역자 서문

 이 책은 2016년에 발간된 '지역×크리에이티브×일자리 아와지섬발 로컬을 디자인하다'를 완역한 것이다.

 인구 15만 정도의 일본 세토내해 최대 섬인 아와지섬에서 고용창출을 목표로 하는 아와지 일하는 형태 연구섬의 4년 동안의 활동과 성과를 기록한 이 책은 일자리 창출에 관계한 프로젝트 운영자, 강좌를 맡은 강사, 이 프로젝트로 실제 창업을 한 사람들의 이야기를 통해서 지역에서 크리에이티브한 발상과 방법으로 일자리를 만드는 시스템을 소개하고 있다

 최근 지역재생, 지역 활성화에 관한 서적은 많지만 지역에서 일자리를 만드는 시스템과 운영방법, 아와지섬 특유의 상품개발과 관광투어개발 등을 구체적이고 실질적으로 보여주는 서적은 흔치 않다.

 아와지섬 일자리 창출 프로젝트의 특징은 종래의 취업을 위한 기술향상, 상업에 종사하는 사람들을 위한 상품개발, 사업 확대 등을 목표로 하는 것이 아니라 가업이나 생업 차원에서 창업을 위한 프로젝트를 지원하고 아와지섬에서 일하면서 살아가는 방법을 모색해 왔다는 것이다. 일하는 형태를 이야기하고 있지만 결국 새로운 삶의 방식과 연결된다. 일이 단순히 먹고 살기 위한 수단이 아니라 살아있다는 실감을 하고 지역에 대해 자부심을 느끼면서 행복하게 살아가기 위한 삶의 방식에 대해 생각하게 만드는 것도 특징 중 하나다.

　이 책에서 다루고 있는 내용들이 비록 우리나라와는 사회 문화적 배경이 다른 일본의 사례를 소개하고 있지만 지역자원을 활용하여 크리에이티브한 발상과 방법으로 일자리를 창출하고 이것이 지역 활성화로 이어진다는 점에서 일자리 창출, 지역 활성화 등에 관심이 있는 학생, 전문가 및 공무원, 지역에서 창업을 희망하는 사람들, 새로운 일하는 형태·삶의 방식에 대해 고민하고 있는 모든 사람에게 있어서 매우 유익한 책이 될 것으로 기대한다.

　끝으로 이 책의 번역을 제안해 주시고 출판을 위해서 각별한 관심과 정성을 기울여 주신 도서출판 미세움에 깊은 감사를 드린다.

2017년 1월

김홍기

차 례

아와지 섬은 일본의 중심
세토 내해와 오사카 만 사이에 있는
아카시 해협대교(明石海峡大橋)와 오나루토교(大鳴門橋)로
혼슈(本州)와 시코쿠(四国)를 연결하는
세토 내해의 가장 큰 섬

과거 아와지 섬을 비롯해
일본의 많은 지역에서는
사람들이 쌀이나 채소를 재배하고
축산과 어업을 하며 축제에서는 예능을 선보였다.

한 사람 한 사람이 다양한 역할을 하고
여러 가지 생업으로 조금씩 수입을 얻으며
생계를 이어가는 지역사회에서
서로 도와가며 생활하고 있었다.

우리들은 자연이 풍부한 섬에서
옛날부터 이곳에 있었던
'삶의 방식, 일하는 방식'을 되돌아보고
앞으로 더욱 중요해질, 하지만 도시에는 없는
각각의 '일하는 형태'를 지지하는
또 하나의 구조를 만들었다.

아와지 일하는 형태 연구섬이란

 '아와지 일하는 형태 연구섬'은 후생노동성 위탁사업으로 프로젝트의 목표는 지역고용창출입니다. 섬의 풍부한 지역자원을 활용한 창업과 상품개발을 지원하는 것으로, 아와지 섬에서 새로운 '일하는 형태'를 생각하고 실천해 왔습니다. 또한 과거 섬에서 해왔던 자원의 순환과 전통적인 삶, 어업, 농업, 축산까지 지탱하던 아와지 섬의 풍부한 환경을 기반으로 다양한 강사를 초빙하여 아와지 섬에서 일하면서 살아가는 방법을 모색해왔습니다.

개 요
사업명: 아와지 일하는 형태 연구섬
운영: 아와지 지역고용창조 추진협의회
사업기간: 2012년도~2015년도
수탁: 후생노동성 위탁
지역고용창조 추진사업(2012년도~2013년도)
실천형 지역고용창조사업(2013년도~2015년도)

Good Design Award 2013
지역 만들기 디자인상 수상

'아와지 일하는 형태 연구섬'은 공익재단법인 일본디자인진흥회가 주최한 '2013년도 굿디자인 상'에서 공공영역의 도시 만들기·지역 만들기 부문을 수상하였으며, 수상작품 중에서 특히 높이 평가되어 '베스트 100'에도 선정되었습니다. 또한 지역문화와 풍토를 기반으로 지역 활성화에 기여하는 디자인에 수여되는 특별상, 굿디자인 지역 만들기 디자인상(일본상공회의소 회장상)도 수상하였습니다.

아와지 일하는 형태 연구섬 체계도

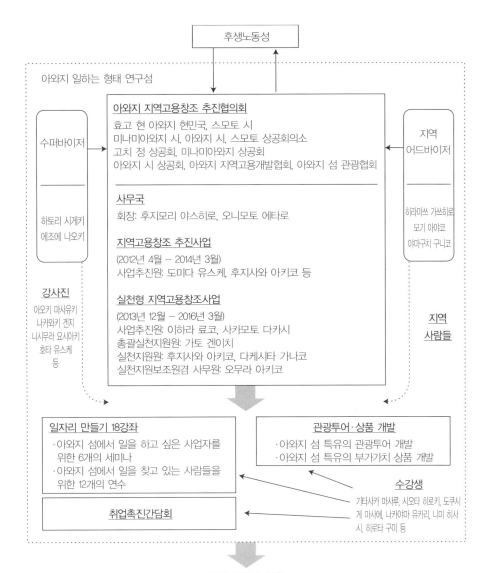

후생노동성

아와지 일하는 형태 연구섬

아와지 지역고용창조 추진협의회
효고 현 아와지 현민국, 스모토 시
미나미아와지 시, 아와지 시, 스모토 상공회의소
고치 정 상공회, 미나미아와지 상공회
아와지 시 상공회, 아와지 지역고용개발협회, 아와지 섬 관광협회

사무국
회장: 후지모리 야스히로, 오니모토 에타로

지역고용창조 추진사업
(2012년 4월 – 2014년 3월)
사업추진원: 도미다 유스케, 후지사와 아키코 등

실천형 지역고용창조사업
(2013년 12월 – 2016년 3월)
사업추진원: 이하라 료코, 사카모토 다카시
총괄실천지원원: 가토 겐이치
실천지원원: 후지사와 아키코, 다케시타 가나코
실천지원보조원겸 사무원: 오무라 아키코

수퍼바이저

하토리 시게키
에조에 나오키

강사진
아오키 마사유키
나카와키 겐지
니시무라 요시아키
호타 유스케
등

지역
어드바이저

히라마쓰 가쓰히로
모기 아야코
야마구치 구니코

**지역
사람들**

일자리 만들기 18강좌
· 아와지 섬에서 일을 하고 싶은 사업자를
 위한 6개의 세미나
· 아와지 섬에서 일을 찾고 있는 사람들을
 위한 12개의 연수

관광투어·상품 개발
· 아와지 섬 특유의 관광투어 개발
· 아와지 섬 특유의 부가가치 상품 개발

수강생
기타사카 마사루, 시오타 히로키, 도쿠시
게 마사에, 나카야마 유카리, 니미 히사
시, 히로타 구미 등

취업촉진간담회

고용·일자리 창출

일하는 형태의 구조

　‘아와지 일하는 형태 연구섬’은 지역고용창조 추진사업(2012-2013년도)과 실
천형 지역고용창조사업(2013-2015년도)의 두 가지 사업에서 ‘일자리 만들기 18강
좌’와 ‘취업촉진 간담회’ ‘관광투어와 상품개발’을 지속적으로 개최해 왔습니
다. 다양한 강좌를 개최할 즈음에 협의회, 사무국을 설치하고 운영하였습니
다. 수퍼바이저의 소개로 섬 밖에서 경험이 풍부한 강사와 지역 어드바이저
의 소개로 아와지 섬에서 새로운 일하는 방식을 모색하는 참가자가 모였습
니다. 섬 안팎의 시선으로 아와지 섬을 바라보고 다각적으로 고찰하였습니
다. 그리고 이곳에서 만든 기획은 서서히 상품과 고용, 일자리 창출로 이어
졌습니다.

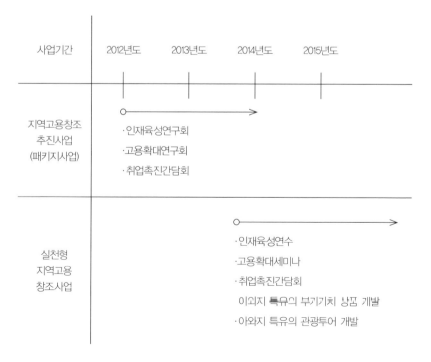

아와지 섬은?

일러스타: 山內庸資

아와지 섬은 간사이(関西), 시코쿠, 그리고 주코쿠(中国) 지방의 중심에 있으며, 아카시 해협대교와 오나루토교로 혼슈와 시코쿠를 연결하는 세토 내해의 가장 큰 섬입니다. 또한 풍부한 자연과 온난한 기후로 신선한 농작물과 해산물이 풍부하고, 전국의 식량자급률(칼로리 기반)이 39%인데 비해 아와지 섬은 110%로 높은 편입니다.1 도내 제1~3차 산업별 비율을 보더라도 제1차 산업(농림업, 어업 등)은 18.8%로 전국평균보다 높고, 제2차 산업(제조업, 공업 등)은 23.2%로 낮은 편입니다.2 아와지 섬은 농가호수가 많고, 식량생산율이 높기 때문에 최근에는 '음식브랜드'를 확립하고 생산액을 높이는 사업도 실시하고 있습니다. 한편, 인구감소와 함께 고령자율이 높아져 2040년에는 65세 이상 인구가 40%를 초과한다고3 알려져 농업후계자에 대한 과제도 거론되고 있습니다.

인구: 134,858명(2015년 12월 1일)

면적: 595.55㎢

특산품: 양파, 양상추, 배추, 양배추, 귤, 무화과, 비파, 카네이션, 장미, 스톡, 아와지 섬 우유, 아와지 비프, 까나리, 치어, 아와지 섬 3년 자지복, 문어, 갯장어, 참돔, 김, 미역, 손으로 뽑은 국수 등

지역산업: 기와, 향 등

1 _ 2012년도 조사 / 농림수산성 공표(효고 현, 전국), 현종합농정과 조사
2 _ 2010년도 조사 / 효고 경제고용활성화 프로그램 책정전략 회의자료
3 _ 2013년도 조사 / 국립사회보장·인구문제연구소, 장래추계인구결과

제1장

플랫폼을
디자인하다

'아와지 일하는 형태 연구섬'을 지탱하는
수퍼바이저, 지역 어드바이저, 사업추진자, 실천지원자.
일자리를 창출하는 시스템을 어떻게 만들었고
2012년부터 4년간 어떻게 활동해 왔는지를
각각의 관점에서 되돌아보았습니다.

에조에 나오키
아먀구치 구니코
오니모토 에타로
히라마쓰 가쓰히로
후지사와 아키코
하토리 시게키

지역 활성화는 누구를 위한 것인가?

개인의 마음에 등불을 밝히다

2012년 10월이었을 것이다. 아와지 섬에서 '노마드 마을'을 운영·관리하는 사진가 모기 아야코 씨와 파트너인 영화감독 베르너 펜 젤(werner pen zell) 씨, 그리고 NPO법인 아와지 섬 아트센터의 야마구치 구니코 씨가 규슈(九州)에 왔다. 목적은 그 당시 내가 프로듀스하고 있었던 프로젝트 '규슈 지쿠고 건강계획(九州筑後元気計画, 이하 건강계획)' 견학과 나의 프로듀스론 강의를 수강하기 위해서였다. 그녀들은 아와지 섬에서 동일한 프로젝트를 시작하고 싶어 했다.

건강계획 사무소를 방문하고 지쿠고 지구를 돌아보았다. 당시 내가 살고 있었던 후쿠오카(福岡)와 오이타(大分)의 경계에 있는 마을까지 찾아와서 나의 강의를 진지하게 들었다. 규슈의 산속에 건축된 지 80년 된 오래된 시골집에서 남몰래 새로운 움직임이 시작되었다고 생각하니 믿기지 않았다. 나는 나대로 그녀들의 마음이 어디까지 진심이고 어느 정도 의식이 있는지 지켜봤다. 잘난 척하는 것 같지만 이 일은 쉽게 생각해서는 할 수 없는 일이다. 당연한 과정이다.

다음 달 노동감사절에 나는 요리교실 개최를 위해 규슈 친구들과 함께 노마드 마을에 갔다. 내가 계속 프로모션을 도와주던, 감을 먹여 육질을 극적으로 좋게 한 감돼지라는 후쿠오카 돼지고기를 사용한 요리교실이었다. 매년 가을 도쿄에서 개최하는 생산자가 주인공인 인기 이벤트다.

모기 씨와 야마구치 씨는 아와지 섬에서 프로젝트를 시작할 것을 염두에 두고, 관계자에게 선상계획의 진체 내용을 전달하고 아와지 섬에서도 이러한 프로젝트를 시작할 수 있는 가능성을 어필하기 위해 요리교실을 개최하

였다. 지금 생각해보면 이것이 '아와지 일하는 형태 연구섬'의 시작이라고 생각한다.

규슈 지쿠고 건강계획

건강계획은 2009년 후생노동성 고용창출사업으로 후쿠오카 현 주도로 시작한 지역 활성화 프로젝트이다. 수개월의 준비기간을 거쳐 그해 8월 지쿠고 지역 12개 시정촌에 전달하여 7개 시정촌에서 시작하였다. 고용창출의 전제조건인 상업번창 지원을 전면에 내세워 상품개발과 홍보계획을 구체적으로 지원했다.

모델이 된 것은 건강계획보다 먼저 실시된 후생노동성의 동일사업인 오이

규슈 지쿠고 건강계획 사업의 흐름

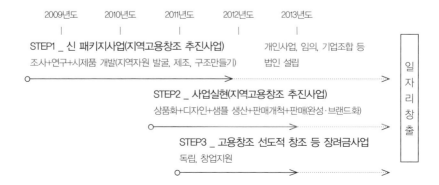

타 현 다케다(竹田) 시 '다케다 식육(食育, 바른식생활교육) 투어리즘'이다. 이 프로젝트의 가장 큰 특징은 컴퓨터조작과 같은 기술습득이나 노하우 학습에 그치지 않고 관광과 식육으로 테마를 나누고 상점가와 향토요리라는 기존의 과제를 분과테마로 설정하여 해결하고자 했다는 점이다.

나는 계획이 거의 완성된 후에 사람들과의 인연으로 참가하게 되었다. 기본계획에다가 상품개발이나 홍보단계에서 디자인 수법이 도입되면 보다 큰 성과를 기대할 수 있을 것이라는 생각이 강해져 계몽과 보급을 주창했다. 그 결과, 나는 디자인 프로듀서라는 지위를 맡았고, 몇 번이나 디자인 연구회를 열어 중요성을 호소했다. 이후 3년 동안 30개의 신상품이 개발되었고 전부 디자이너가 참여했다. 또한 공식 홈페이지 외에 참가자의 블로그나 홈페이지 개설을 지원하거나 공간을 리노베이션하는 등 디자인은 이 지역에 착실히 뿌리내리고 있다.

건강계획은 다케다 시의 경험이 기반이 되어 순조롭게 출발했다. 농가나 개인상점, 소규모 사업자와 지역자원을 미리 조사하고 효율적으로 설명을 하여 참가자를 모집하고 개별 연구회를 열었다. 흔히 볼 수 있는 강의형식이 아니라 개별 안건에 대해 프로듀스하는 것을 기본으로, 내가 설문조사와 간단한 콘셉트 작업을 해서 방향성이 어느 정도 결정되면 적절한 강사를 섭외했다. 강사는 다케다 시의 성과를 가까이서 보았기 때문에 디자이너를 비롯한 크리에이터를 적극적으로 섭외했다. 공공사업에 이 정도의 크리에이터가 참가한 경우는 없을 것이다. 처음에는 '다케다 방식'으로 불렸던 이런 스타일은 이후 '지쿠고 방식'으로 불리며 전국적으로 전파되었다.

연쇄적인 만남으로 나아가다

아와지 섬에서는 모기 씨와 야마구치 씨 외에 건축설계사무소를 경영하는 히라마쓰 가쓰히로 씨가 회원으로 참여하여 효고 현과 사업소인 아와지 현민국을 설득했다. 다음 해인 2011년 2월 효고 현 담당자가 건강계획을 시찰하러 후쿠오카에 왔다. 그 주 후반 나는 아와지 섬에 초대받아 모기 씨 등이 모집한 관계자들에게 사업을 소개하였다. 그곳에서 나는 히라마쓰 씨를 처음 만났다.

이 회의에서 매우 인상적인 일이 일어났다. 회의 참가자인 NPO멤버 한 사람이 행정을 비판하기 시작했다. 현(県) 직원은 당황해 했다. 이런 일은 흔하지만, 나는 이런 비판 끝에 희망을 가질 수 있는 전개는 있을 수 없다고 생각한다. 어떻게 된건지 생각하고 있는데, 말 수가 적은 히라마쓰 씨가 말문을 열어 정면으로 발언을 부정했다. 나는 매우 놀랐다. 이런 동료가 있으면 일이 잘 될지도 모른다는 마음이 생기기 시작했다.

아와지 섬에서 사업의 시작은 효고 현의 협력을 어떻게 이루어낼 것인가에 달려 있었다. 소문에 의하면 회원은 아와지 현민국에 매일 찾아가 신청서 작성부터 그 후 체제 정비까지 방대한 작업을 하였다고 한다. 계획은 우여곡절 끝에 결국 채택되었다. 2012년 2월 후생노동성의 내정 발표가 있었다. 오이타 다케다, 후쿠오카 지쿠고에 이어 아와지 섬에서도 동일한 프로젝트가 시작되었다. 사람의 집념은 역시 대단한 에너지라는 것을 깨달았다.

배가 움직이기 시작했다. 체제를 정비해야 했다. 3명에게 프로듀스를 해달라는 요청을 받았지만 유감스럽게도 아와지 섬은 규슈에서 너무 멀었다.

사실 개인 사무소를 하고 있던 나는 전혀 여력이 없었다. 나는 새로운 방법을 생각해야 한다고 말했다. "간사이에는 아마 인재가 많을 거야. 여기에서 실력자를 찾아 데려가자. 예를 들면 graf의 하토리 시게키 씨라든가." 그러자 야마구치 씨였다고 생각하는데 "하토리 씨는 이미 참여하고 있어요."라고 대답했다. 그렇다면 만나러 가보자고 하여 바로 오사카 나카노시마(中之島)에 있는 graf빌딩에 찾아갔다.

graf와 대표인 하토리 씨에 대해서는 이전부터 궁금했다. 가구제작, 그래픽, 요리, 아트 등 전문분야가 다른 사람들이 조직을 구성하고, 과거에는 없었던 다이내믹한 활동을 하고 있었다. 그것도 도쿄가 아니라 오사카에서.

아마 하토리 씨는 프로젝트의 의도를 이해하고 힘이 되어 줄 것이라 생각했다. 생각한 대로 만나자마자 순식간에 의기투합하여 10분 만에 악수한 기억이 난다. 결국, 하토리 씨와 나는 수퍼바이저로 프로젝트를 돕기로 하였다. 프로젝트명은 '아와지 일하는 형태 연구섬'으로 정했다. 로고 마크와 웹사이트는 graf가 맡았다.

아와지 일하는 형태 연구섬의 구성원으로 준비 기간부터 참가해왔던 도미타 유스케 씨와 후지사와 아키코 씨에 대해서 소개하겠다. 프로젝트의 채택여부를 알기도 전에 이미 다니던 직장을 그만두고 아와지 섬에 이주를 결정한 젊은이가 있다는 소문을 들었다. 그가 도미타 씨다. 그는 건축설계사무소에서 일했으며 모기 씨 등의 활동을 알고 대담하게 I턴(도시에서 살다가 농촌으로 내려가는 것)했다고 한다. 프로젝트가 실현되지 않았다면 그는 어떻게 할 생각이었을까. 젊다는 것은 멋지다.

후지사와 씨도 얼마 뒤 건축설계사무소를 그만두고 아와지 섬에 왔다. 도

미타 씨도, 후지사와 씨도 급여는 분명히 크게 감소했을 것이다. 일반적인 계산으로는 생각할 수 없는 결단이었다. 그러나 처음에 언급한 3명 외에 2명이 더 있었기 때문에 아와지 일하는 형태 연구섬은 앞으로 나아갈 수 있었다. 다양한 프로듀스를 하면서 나는 어느 순간에 무모하다고 여겨지는 추진력이 작동하지 않으며 어려움을 극복할 수 없다는 것을 느꼈다. 상식적인 판단으로는 새로운 지평이 나타나지 않기 때문이다. 2013년 중반에 아와지 일하는 형태 연구섬은 실천형 지역고용창조사업으로 전환하였고 참가자는 더 증가했다. 가토 겐이치, 다케시타 가나코, 이하라 료코, 오무라 아키코, 사카모토 다카시 씨가 합류했다. 이로 인해 프로젝트는 활력과 활기가 더해지고 가속화되었다.

이후 도미타 씨는 아와지 섬의 식재료를 호텔 등 섬 이외의 업자와 연결하는 회사 'SHIMATOWORKS(섬과 일)'를 창업했다. 현재도 아와지 일하는 형태 연구섬에서 형성된 인적 네트워크를 활용하여 코디네이터로서 활약하고 있다. 후지사와 씨는 아와지 일하는 형태 연구섬과 관계하던 도중에 본가 과수원을 거점으로 새로운 섬 생활을 즐기고 있다.

필요한 것은 건전한 불평등

오이타 '다케다 식육 투어리즘', 후쿠오카 '건강계획', 오이타의 '구니사키 고용창출 만다라', 후쿠오카 '고게(上毛)의 일', 그리고 '아와지 일하는 형태 연구섬'은 서로 관련성과 사업규모는 다양하지만, 모두 내가 관여한 후생노동

성의 고용창출사업이다. 고용보험을 재원으로 하고 있으며, 정식명칭은 '지역 고용창조 추진사업(패키지사업)'이다. 지자체가 주도하고 상공회 등의 민간단체와 협의회를 결성하여, 이것이 실제 사업을 운영하는 주최가 되고 사업을 수탁하는 구조이다. 틀림없는 공공사업이다.

우리는 이 사업에 응모하고 선정되면 사업을 실시한다. 당연히 규칙은 있다. 그러나 제도를 위해 지역이 있는 것은 아니다. 지역 활성화를 위하여 활용할 수 있는 제도라고 판단하면 누구든지 응모한다. 본래의 목적을 잃지 않고 규칙에 따라 지원을 받는 방식이다. 준비된 계획을 그대로 따라 하는 것만으로는 현장과 맞지 않는 경우가 많다. 공금의 효율적인 활용을 생각하면 할수록 연구회를 열고 참가자의 능력을 향상시켜 기업에 취업하는 것을 지원하는 계획은 무리가 있다고 생각했다.

처음 시작한 곳이 오이타의 산골 마을인 다케다 시였다는 것도 관계가 있을 것이다. 주변에 취업할 만한 곳이 압도적으로 부족하다. 반면 농상공업을 중심으로 개인 기업의 비율은 아주 높다. 그렇다면 상업을 번창시켜 고용비율을 높이는 것이 최선이라는 생각이 들었다. 무엇보다 참가자의 동기부여는 틀림없이 될 것이다. 이것은 우리들의 문제이기 때문이다. 안건별로 프로듀스하면 성과를 쉽게 낼 수 있다고 판단했다. 이것이 '다케다 방식', 나아가서는 '지쿠고 방식'의 기본 콘셉트다.

원래 나는 행정 일에 매력을 느끼지 못했다. 공무원이 되어도 새로운 일은 할 수 없을 것이라고 오랫동안 그런 생각을 갖고 있었다. 지금 생각해보면 편견일 뿐이다. 일련의 프로젝트를 경험하면서 나는 정말 당연한 이야기지만 행정측에도 열정적이고 유능한 인재가 있다는 것을 깨달았다.

다케다 시는 시의원인 와타나베 데쓰야(渡部 哲也) 씨와 전 시의회 의장인 고다마 세이조(児玉 誠三) 씨가 명콤비를 이루었고, 지쿠고는 후쿠오카 현 직원인 다시로 지호미(田代 千峰美) 씨가 뛰어난 솜씨를 보였으며, 고게에서는 정(町) 직원인 모리시게 료이치(森重 了一) 씨가 목숨을 걸었다. 그리고 아와지 섬에는 초대 협의회 회장인 오니모토 에타로 씨가 있었다. 결코 순조롭지 않았던 시작부터 다양한 지혜를 모으고 조정을 하여 지금이 있다. 사업이 잘 진행되는 데에는 반드시 이러한 행정가가 존재한다. 모든 결과는 우연히 나오지 않는다. 매뉴얼이나 절차가 축적된다 하더라도 자동적으로 페이지가 넘어가지는 않는다.

물론 음으로 양으로 노력과 각오를 보여준 사람들도 있다. 언제부터인가 나는 행정과 주민 관계에 다시 위화감을 느꼈다. 행정에 의존하여 요구만 하던 주민과 반론은 하지 않고 무난한 대책만 내세우는 공무원. 뭔가 잘못되었다. 어느 쪽도 행복해지지 않는다. 예를 들면 공평성에서. 세상에 아직 활개를 치고 있는 것은 결과의 평등이지만, 의욕의 유무에 관계없이 결과를 보증하는 것이 행정인가. 이것은 있을 수 없다. 도대체 이런 보조금의 공과 허물은 무엇인가. '보조금 투성이'라는 말에서 알 수 있듯이 도와주기 위한 돈이 사람과 지역을 망친다. 돈은 독이 되기도 하고 약이 되기도 한다. 많은 프로젝트에서 다양한 장사, 비즈니스 현장을 보면, 초기의 어려움은 두말할 필요가 없다. 작동하기 시작하면 서서히 관성이 생기지만, 멈춰있던 상황을 변화시키는 데에는 나름의 에너지가 필요하다.

보조금이 이러한 순산에 시원되면 가장 효율적이라고 생각한다. 나쁜 것은 생활비를 받듯이 보조금을 사용하는 것이다. 일상이 되어 버리면 이미

보조금 본래의 목적을 잃었다고 생각한다. 나 자신의 방법론을 정리하는 프로젝트이기도 했던 '건강계획'에서는 참가자가 얼마나 자부담을 할지 화두가 되었으며, 의욕이 있는 지원이야말로 본질이라는 의식이 강하여 '건전한 불평등'이라는 구호를 많이 사용하였다.

무엇으로 지역의 건강을 말하는가?

이런 지역이 있다. 이런 사람들이 살고 있다. 이런 특산품이 있다. 이런 상품이 있다. 이런 가게가 있다. 이런 회사가 있다. 인구가 감소하고 있다. 고령화가 진행되고 있다. 과소화가 멈추지 않는다. 전국 각지에 다양한 과제가 존재한다. 과거 약 10년 동안 나는 각지에서 크고 작은 프로젝트를 경험하면서 지역의 과제를 어떻게 해결할지보다 어떻게 하면 지역이 건강해질 수 있을지에 대해 고민했다.

이야기가 조금 벗어나지만, 나는 강의에서 마을 만들기 또는 지역 만들기, 지역 활성화에 관여하는 사람으로 소개될 때가 많았다. 그러나 나는 한 번도 마을 만들기, 지역 활성화를 한다고 스스로 말한 적이 없다. 나는 일관되게 지역을 하루아침에 건강하게 할 수는 없다고 생각한다. 처해 있는 상황도, 생각도, 의욕도 다른 사람을 모두 움직이게 할 수는 없다.

중요한 것은 결국 사람들의 의지와 각오. 이것을 갖춘 사람이 빨리 성공한다. 그러면 방관하고 있던 주변 사람들이 동요한다. 성공을 위한 노력은 알기 어렵지만 성공은 정말 알기 쉽다. 누구라도 성공하고 싶어 한다. 성공한 사람

과 똑같이 하면 잘 되지 않을까. 그래서 성공한 사람을 따라하는 사람이 생긴다. 즉, 전자는 이성과 지성, 후자는 감성과 욕망으로 달리기 시작한다. 이렇게 해서 지역에 대한 장치는 드디어 면으로 확산되어 간다. 나는 이것이 결코 나쁘다고 생각하지 않는다. 이것이 인지상정일 것이다.

그러면 도대체 지역 활성화에서 성공이란 무엇일까? 이 일을 하면서 결론이 조금씩 보인다. 지역의 인구가 증가하는 것? 사람들의 수입이 많아지는 것? 그럴지도 모르지만 이것만으로는 충분하지 않다. 결국 지역이 건강하다는 것은 그곳에 살고 있는 사람들이 그곳에 사는 것에 자부심을 갖는 것이다. 지역이 아무리 경제적으로 여유가 생긴다 하더라도 그곳에 사는 한 사람 한 사람이 자부심을 갖지 못하면 그것은 무언가 잘못되었다고 생각해야 한다. 상품개발에서 독창성을 고집하는 이유도 여기에 있다. 단순히 차별화된 기술이 아니라 스스로 자부심을 갖기 위해 우리는 독창성을 추구해야만 한다.

필요한 것은 행복의 형태

'어떻게 하면 지역을 건강하게 만들 수 있을까?'

이 질문을 깊이 생각해보면 결국 살고 있는 사람들이 무엇을 원하는지가 문제시 된다. 자부심은 결국 행복관과 관계있다. 어떤 상태를 행복이라 생각하는가. 여기에 대답할 수 없으면 갈 길이 보이지 않을 것이다. 아와지 섬 프로젝트는 '아와지 일하는 형태 연구섬'이라고 이름을 붙였다.

그 배경에는 삶의 형태까지 생각하려는 마음이 담겨 있다. 생각해야 하는 것은 행복의 형태다. 강의도, 연구회도, 상품개발도, 이벤트도 결국은 행복에 도달하기 위한 길잡이에 지나지 않는다. 후생노동성의 돈을 사용하기 때문에 고용창출은 염두에 두고 있었다. 그러나 그 이상으로 우리들은 이 섬에서 새로운 삶의 형태, 행복의 형태를 고민했다. 4년 동안은 이를 위한 아주 귀중한 시간이었다. 프로젝트는 끝이 났지만 삶은 계속되는 것이다. 주인공인 이곳에 살고 있는 사람들은 내일도 이곳에 살고 있을 것이다.

에조에 나오키(江副直樹)(분보 주식회사 대표, '아와지 일하는 형태 연구섬' 수퍼바이저)

1956년 사가(佐賀) 출생. 세이난가쿠인(西南学院) 대학 법학부 중퇴 후, 쌀가게 점원, 낚시잡지 편집자, 카피라이터를 거쳐 상품개발과 광고계획을 주로 하는 사업 프로듀스 회사, 유한회사 분보 설립, 농업·상업·공업·관광·지역 활성화 등 콘셉트 중심의 사업전략 제안과 실현이 주요 업무. 대표 프로듀스에 '다케다 식육 투어리즘' '규슈 지쿠고 건강계획' 등

아와지 일하는 형태 연구섬의 시작

아와지 섬이 싫다

"나는 아와지 섬이 싫어요."

나는 아와지 섬에서 태어나 자라고 지금도 살고 있다. 나에게 아주 소중한 섬이지만 "좋아해?"라고 누가 물으면 반사적으로 지금도 싫다고 말해 버린다. 어릴 때부터 항상 섬에서 사는 것에 무언의 압박감을 느꼈다.

섬 생활이라는 단어에서 생각나는 것은 18살 때인 고교시절이다. 이웃집 아주머니, 상점가 아저씨, 지구대 순경. 당시 나의 세상은 겨우 자전거로 이동하는 3㎢ 이내였다. 책방, 최근에 생긴 이온(AEON, 일본 대형 유통그룹), 바다 등 지극히 익숙한 세상으로 자극은 어디에서도 찾아볼 수 없었고, 이웃과의 밀접한 교류는 성가시기만 했다. 이 섬에는 없는 자극적이고 두근두근 설레는 생활에 빠지고 싶고 미술관련 대학을 동경하여 간사이 지역으로 진학, 취업, 그리고 귀향했다.

언어로 커뮤니케이션하는 것을 싫어했기 때문에 섬에 돌아와서는 회화나 조형 등 표현활동이 중심이었다. 두근두근 설레는 일은 스스로 찾을 수밖에 없었다. 겨우 행정의 문화사업에서 일할 기회가 생겨 NPO법인 아와지 섬 아트센터도 설립했다. 아트의 관점으로 섬을 다시 보면 당연했던 일상이 극적으로 변한다. 언뜻 보기에 가치가 없다고 생각되는 것도 눈 깜짝할 사이에 달라진다. 이러한 새로운 발견에 몰두하고 이것이 가능하도록 해 준 예술가의 작업에 감명을 받았다.

어느덧 내 자신이 플레이어가 되는 것보다 섬에 있는 재료나 장소, 그리고 사람을 만들어가는 것이 나의 역할이라는 것을 깨달았다. 아와지 섬은 큰

재해를 당했지만 이것이 아주 소중한 수많은 자원 – 많은 일에 관심을 갖게 되는 기회가 되었다. 많은 빈집, 낡은 집의 지붕을 수리한 목수의 멋진 기술, 풍부한 산림, 곶, 폐교. 언뜻 보기에 가치가 없는 장소에 아주 소중한 가치가 내재되어 있다는 것을 깨닫기 시작했다.

동료들과의 만남

2005년, NPO에서 하는 빈집 리노베이션에 흥미가 있는 고베(神戸) 출신의 대학생이 섬을 찾아왔다. 건축가 지망생이었던 그는 1년 반 동안 리노베이션 프로젝트에 참여한 후 도쿄에 있는 큰 건축회사에 취업했다. 그 후에도 건축에 종사하면서 해 보고 싶은 아이디어를 가지고 와서 매년 섬에서 이벤트를 실현시키는 관계가 계속되었다. 그 사람이 '아와지 일하는 형태 연구섬'을 최대한으로 활용한 도미타 유스케 씨다.

2009년 11월 아트 NPO활동의 일환으로 폐교를 빌려 아티스트를 유치했다. 사진가이며 영상작가인 모기 아야코 씨 가족의 이주는 보이지 않았던 것을 더 깊이 바라보는 계기가 되었다. 그녀는 아와지 섬을 '진짜 시골'이라고 했다. 예술가로서의 모기 씨의 존재, 그녀의 행동이나 발언은 항상 나의 맹점을 찔렀다. 세계적인 작가로 활동하면서 단련된 흐림 없는 시야로 섬에 무엇이 있고 무엇이 없는지를 날카롭게 지적했다. 섬사람의 오래된 삶이나 1차 산업에 의한 풍요로움의 기반이 된 것에 대하여. 우리 자신이 무의식적으로 피해 왔던 것에 대하여. 인정하지 않았던 가치에 대하여. 그때마다 나는 섬

생활에 대해서 다시 생각하는 기회를 얻었다는 생각이 든다.

당시는 매년 여름에 예술제 '아와지 섬 아트페스티벌'을 개최하여 섬 밖에서 많은 사람들이 방문했다. 내방자들은 "아와지 섬은 정말 좋은 곳이어서 살아보고 싶어요."라고 말했다.

온난한 기후, 안전하고 풍부한 식재료, 도시의 편리성 외에 생활비는 도시와 비교하여 저렴하다. 그러나 실제로 이주하는 사람은 극히 드물었다. 이곳에서 생활하기에는 무엇이 부족한가. 이러한 개운하지 못한 상태는 오랫동안 지속되었다.

찾아낸 형태

2010년 10월, 계기는 갑자기 찾아왔다. 모기 씨는 지인인 에조에 나오키 씨의 활동을 보러가자고 제안했다. 에조에 씨는 후쿠오카에서 후생노동성 위탁사업 '건강계획', 오이타 다케다 시의 '다케다 식육 투어리즘'사업을 하는 프로듀서로 지역자원을 활용하여 지역 브랜드를 높이는 작업을 실천하는 조종자라고 한다.

규슈를 방문하여 실제로 본 그의 활동은 상품을 만드는 것에 그치지 않고, 디자인으로 관련된 생산자나 담당자를 지원하고 있었다. 콘셉트, 공간, 상품, 정보를 정리하고 홍보까지 전체를 감수하여 상품뿐만 아니라 포장이나 홍보수단, 그리고 점포에도 디자이너를 기용하였다.

섬에 잠들어 있는 무수한 가치. 새로운 이주자들이 섬에서 생활하기에 부

족한 것. 일자리. 마음속에 품고 있던 키워드가 순식간에 선으로 이어지기 시작했다. 아와지 섬에서도 해보고 싶다. 3일간의 강의를 마치고 규슈를 떠날 때에는 이미 마음의 결정을 내렸다.

규슈에서 섬으로 돌아온 즉시 후생노동성의 모집요강을 찾았다. 기본적으로는 연간 3회 모집이 있는데, 최근에는 2011년 3월에 모집이 있을 시기였다. 즉시 에조에 씨의 지원으로 섬의 생산자, 행정관계자, 가치관을 공유할 수 있는 크리에이터 등을 모아 만찬회 형식으로 후쿠오카 현의 사례를 소개하는 기회를 마련했다.

후쿠오카에서 초청한 사람은 모두 30대 생산자들이다. 자신만의 브랜드를 만들고 도쿄 등 도시권에서 요리 이벤트를 기획하여 소비자에게 직접 프레젠테이션 하는 자리를 만드는 스타일이 당시에는 아주 신선하게 느껴졌다.

아와지 섬에서 실현하기 위해 에조에 씨는 3개의 과제를 제시했다. 사업을 진행하기 위해서는 섬에서 프로듀스 능력이 있는 협력자와 실제로 사업을 움직일 수 있는 실행자, 그리고 간사이권에서 활동하는 실력 있는 어드바이저가 필요하다는 것. 그 중에서도 오사카에서 창의적인 활동을 펼치는 회사인 graf의 하토리 시게키 씨와의 관계가 열쇠라고 했다. 우선 그날부터 하토리 씨를 내 마음대로 내 마음의 수퍼바이저로 정했다.

지금까지의 이벤트 경험으로 사업실행자는 전체를 볼 수 있는 능력이 필요하다고 느꼈다. 그리고 이런 능력이 있는 사람은 건축가라고 생각했다. 건물을 만드는 과정 전체가 프로젝트 진행에도 공통되는 기술이라고 생각했나. 그리하여 1년에 몇 번 연락을 하는 도미타 씨를 지목했다. 그는 반신반의했지만 프로젝트에 대한 관심은 있는 것 같았다.

큰 장벽

2011년 1월, 사업제안과 신청을 위해 효고 현청 비전과(당시)를 방문했다. 채택을 거부당할 이유로는 예산이 없다는 것이 예상됐지만, 우리가 제안하는 '지역고용창조 추진사업'은 후생노동성의 100% 수탁사업이기 때문에 현에서 부담하는 비용은 없었다. 게다가 민간에서 신청하고 우리가 실행하는 것이다. 거절당할 이유는 없어. 강한 자신감으로 도전했다.

젊은이들이 자신의 꿈을 펼칠 수 있는 기회의 장이 필요하다. 지금까지 없던 방법, 디자인을 축으로 '보여주다'라는 관점에서 브랜딩하여 상품화와 판촉과정을 통해 섬의 홍보와 함께 새 일자리를 만들고 싶었다. 앞서 만찬회에서 프레젠테이션한 섬사람이 부각되는 브랜딩의 중요성을 행정도 공유하고 있을 것이므로 현 담당자의 반응은 나쁘지 않았다

그해 3월 도미타 씨는 도쿄의 회사를 그만두었다. 또한 아와지 섬 출신으로 고베의 통신판매회사에서 근무하던 하라구치 마리코(原口 眞理子) 씨도 항상 조언을 해 주었다. 섬 안의 주도자는 프로듀스 능력이 높은 건축가 히라마쓰 가쓰히로 씨에게 부탁했다. 그날부터 도미타 씨, 하라구치 씨, 히라마쓰 씨, 모기 씨, 야마구치 씨 5명이 구체적으로 사업기획을 진행했다. 사무는 대부분 건축가 콤비인 히라마쓰 씨, 도미타 씨가 숫자부터 자료까지 정리했다.

그러나 지금까지 순조롭게 진행되었던 우리들의 꿈 앞에 커다란 장벽이 가로막았다. 행정이 요구하는 신청서류 작성은 예상보다 훨씬 어려웠다. 방대한 근거자료의 수집과 익숙하지 않은 행정용어에도 놀랐다. 감을 잡지 못한 채로 3월이 되고, 본의 아니게 신청을 보류할 수밖에 없었다.

이것은 완전히 오산이었다. 어떤 순서로 어떻게 진행하는 것이 맞는지 전혀 모른 채 몹시 괴로워하면서 시간을 보냈다. 현 담당자가 바뀌고 후생노동성 사업소인 효고노동국 담당자 교섭 등 계속 생기는 난제를 해결하지 못하여 7월에도 신청하지 못했다.

초조해지는 나날들. 이미 서류작성을 시작한 지 1년이 지났다. 이러한 상황에도 불구하고 도미타 씨의 친구인 후지사와 아키코 씨가 퇴사하고 사업에 참여하기 위해 섬에 오기로 했다. 드디어 신청 마지막 달인 12월이 가까워졌을 때 현청의 관할이 비전과에서 아와지 현민국으로 바뀌었다. 아마도 이것이 마지막 기회였을 것이다.

실현되기 시작했다. 기적의 어느 날 밤

기력의 한계를 느끼면서 체념의 빛이 드리우던 어느 날, 운명의 날이 왔다. 에조에 씨가 프로젝트 중심인물로 언급한 graf의 하토리 씨가 잡지 취재를 위해 섬에 온다는 정보를 들었다. 도예가인 니시무라 마사아키(西村 昌晃) 씨가 매년 한 번 주최하는 이벤트인 '노플랜 파티(No Plan Party)'에 그가 참석한다는 것이다. 이 파티는 몇 명의 요리사가 섬의 식재료를 활용하여 니시무라 씨의 도자기에 요리를 연출하는 기획이다.

행정 담당자들과 일하면서 항상 "섬에는 추진력 있는 젊은이가 없어."라는 말을 자주 들었는데, 이 이벤트는 섬 젊은이들의 정열적인 활동을 볼 수 있는 소중한 기회이다. 그래서 아와지 현민국의 후지하라 시게유키(藤原 茂之) 부

국장⁽ᵈ당시⁾과 오니모토 에타로 현민생활실장⁽당시⁾을 거의 납치하다시피 회의장에 데려오기로 했다

이미 해가 지고 조명을 밝힌 중정에서 하토리 씨의 모습을 찾을 수 있었다. 찾자마자 달려가 "처음 뵙겠습니다."라고 인사를 한 후 함께 온 현의 두 사람에게 "수퍼바이저인 하토리 씨입니다."라고 하토리 씨를 소개했다. 하토리 씨는 도대체 무슨 일인지 어리둥절해 했다.

모두 명함을 교환한 후 나는 사과와 함께 내막을 밝혔다. 사실 나는 하토리 씨와 초면이며, 하토리 씨에게 미리 양해를 구하지 않고 신청서에 '수퍼바이저'로 이름을 적었다. 여기에서 계획이 전부 무산되어도 이상하지 않은 그런 상황이었다. 그러나 하토리 씨는 한순간에 사태를 파악하고 정식으로 수퍼바이저 취임을 승낙해 주었다. 그 뿐만 아니라 사업에 기대하는 격려와 앞으로 지역이 힘차게 살아가기 위해서 필요한 관민 연계 등 설득력 있는 말에 힘을 얻었으며, 나의 마음속에서 멀어졌던 사업에 대한 생각을 다시 확인하는 시간이 되었다. 어리둥절하여 한 마디 한 구절을 모두 이해하지는 못했지만 불덩어리를 받은 느낌이었다. 당연히 현 담당자도 비슷하게 감동받았다고 생각한다.

섬의 풍부한 식재료, 장인이 실력을 발휘하는 뭐라고 표현할 수 없는 요리, 무엇보다도 사람들의 마음을 사로잡았다. 이러한 섬의 인정이 사람과 사람을 이어주었다고 확신한다.

분위기가 확 바뀐 기저이 반이었다.

앞으로의 '아와지 일하는 형태 연구섬'

 이후 우리들은 마지막 신청 시기에 제안서를 접수하여 무사히 채택되었고, 2012년 4월 하토리 씨가 명명한 '아와지 일하는 형태 연구섬'이 시작되었다. 그렇지만 행정과의 최종합의점에서 사업규모가 당초의 3분의 2 이하로 줄어들어 사무국을 담당했던 도미타 씨, 후지사와 씨의 생활은 새로운 사업을 시작하더라도 보상을 받기는 아직 멀었다. 기다림 후에 찾아온 또 다른 어려움, 이것이 안타까워 내버려둘 수만은 없었다.

 많은 만남으로 시작된 이 프로젝트는 지금까지 4년간 셀 수 없을 정도의 만남을 만들어냈다. 어느 날 도미타 씨, 후지사와 씨로부터 사업 참가자와의 인연으로 섬에서 생활한다는 이야기를 들었다.

 사람과 사람이 만나면 거기에서 다시 새로운 무언가가 생긴다. 무언가가 시작된다. 계속 된다. 안도의 마음과 함께 다시 다음 목표가 보인다.

야마구치 구니코(Fkeys+ 대표, '아와지 일하는 형태 연구섬' 지역 어드바이저)

1969년 효고 현 스모토 시 출생. 미술계 전문대학 졸업 후 타일 제조업체를 거쳐 U턴. 스모토 시민 공방을 운영하고 2005년 NPO법인 아와지 섬 아트센터 설립. '아와지를 일구는 여자'로써 아트 이벤트를 기획·운영하고 새로운 가치창출을 위해 분투한다. 2012년 '아와지 일하는 형태 연구섬' 발기인, 동 프로젝트를 계승하는 '하타라보 섬 협동조합'을 2016년에 시작.

작은 경제와 일자리를 창출하는 개척정신

젊은이들이 생각한 열정적인 제안

나에게 그것은 2011년 여름, 노플랜 파티의 저녁부터 시작되었다. 아와지 섬 아트센터 야마구치 구니코 씨의 차로 후지하라 시게유키 아와지 현민국 부국장(당시), 나중에 '아와지 일하는 형태 연구섬'에서 일하게 된 도미타 씨와 함께 스모토 시 고시키 정 도리카이(鳥飼) 라쿠토(楽久) 가마에 갔다. 그곳에서 가마 주인장인 도예가 니시무라 마사아키 씨를 중심으로 생산자, 레스토랑 주인, 디자이너, 프로듀서 등 섬 밖에서 온 다양한 직업의 젊은이들이 모여 아와지 섬의 맛있는 음식에 대해 다함께 담소를 나누고 있었다. 우리들의 일 상적인 일에서는 거의 볼 수 없는 모습이었다. 젊은이들의 네트워크에 아와 지 섬에서 '또 하나의(alternative)' 일자리 만들기의 가능성을 느꼈다.

이후 다시 아와지 현민국에서 야마구치 씨와 건축가 히라마쓰 가쓰히로 씨, 해외에서 나가사와(長澤) 이쿠호(生穂) 제2초등학교 부지에 이주한 모기 아야 코 씨를 만났다. 그들은 후생노동성 지역고용창조 추진사업을 활용하여 아 와지 섬에서 지역의 매력을 살린 상품을 만드는 사람들을 지원하고 싶어 했 다. 단순히 직업기술을 향상시켜 기업에 취업시키는 것이 아니라, 스스로 새 직업, 일자리를 만든다는 각오로 연구회를 운영하고 상품과 서비스를 제안 하는 장을 만들고 싶다는 제안을 했다. '건강계획'이라는 참고가 될 만한 사 업이 후쿠오카 현에서 진행되고 있었다.

아와지 현민국은 아와지 섬에 있는 효고 현 종합사업소이다. 사업소는 스 모토 시, 미나미아와지 시, 아와지 시와 논의하여 지역진흥과 현민 생활, 복 지, 산업, 농림, 토목 등 현정 전반의 현지 해결형 행정을 하고 있다. 지금까지

도 JA나 상공회의소, 상공회, 관광협회와 섬의 기간산업인 농림어업과 관광, 아와지 기와 등 지역 산업을 지원했다. 국가의 특구지정을 받고 정(町)에서 촌(村)으로 미래 모델 만들기를 목표로 하는 '아와지 환경 미래섬 구상'에 입각한 새로운 산업창출과 취업·고용프로젝트도 진행해왔다.

그들의 제안은 아와지 섬의 젊은이들이 도시에는 없는 이곳에서만 가능한 새로운 상품과 서비스를 개발하는 기회가 될 것이다. 그 가치를 인정하는 섬 밖의 사람들과 연결됨으로써 아와지 섬의 새로운 매력을 발신하고 섬 밖에서 사람들이 모여드는 기회가 될 것이다. '아와지 환경 미래섬 구상'의 모델 사업으로서 행정이 지금까지의 산업지원에서는 거의 연결되지 않았던 젊은이들의 생각과 연결되어 그들이 기존의 단체와 협동함으로써 아와지 섬에서 '또 하나의' 가치를 발신할 수 있을 것이라 생각했다. 아와지 섬의 젊은이들이 서로 연결되어 프로젝트를 하려는 마음을 소중히 여겨야겠다고 생각했다.

민간과 공공의 협업으로 극복하다

아와지 섬은 14만 명 이하로 떨어진 급격한 인구감소, 경제축소라는 어려운 상황에 직면해 있다. 패키지사업은 유효구인배율(전국 공공직업안내소에 신청된 구직자수에 대한 구인수의 비율)이 낮은 지역으로 시정촌과 지역경제단체, 고용개발단체가 만드는 지역고용창조 추진협의회를 제안할 수 있다. 아와지 섬 전체가 대상이면 아와지 현민국도 참가할 수 있다. 후생노동성에 사업을 제안하고 경쟁에서 이기면 국가 위탁사업으로 사업비 전액을 지원받을 수 있다.

이 프로젝트를 실시하기 위해서는 아와지 섬이 3개 시와 상공회의소, 상공회가 사업에 동의하고 협의회에 참가하여 국가에 사업을 제안해야 한다. 국가 패키지사업으로 '우리가 새 일자리를 만들기 위한 연구회를 개최하고 상품과 서비스 제안을 지원하는 장을 만드는 구조'와 '단순히 일하는 노하우를 배우는 것뿐만 아니라 미래의 일하는 방법에 대해 생각하는' 작업이 정말로 실현될 수 있을까?

3명의 제안자와 현민국 직원은 국가 제안사업과 협의회의 제안서 만들기를 시작했다. 콘셉트를 중시하여 만든 사업군을 한정된 인원으로 실현 가능할지 고민이 되었다. 그리고 공공성이 강한 협의회가 실시하는 사업이므로 국가 위탁사업에 적합한 계획이 될 수 있도록 자주 상담을 했다. 현민국에 앞서 사업을 채택하는 후생노동성의 생각, 협의회 구성단체가 되는 지역 3개 시나 상공회의소, 상공회 등 관련 단체의 생각도 있다. '일 문화'가 다른 사람들이 현민국을 중심으로 대등한 입장에서 협의를 계속했다. 작업은 어려움을 겪었다. 현민국 직원도 매일 프로젝트의 옳고 그름을 자문자답했다고 들었다.

2011년 12월 말 지역의 3개 시, 상공회의소, 상공회, 고용개발협회, 관광협회와 현민국이 참가한 아와지 지역고용창조 추진협의회가 제출한 사업이 채택되었고, 2012년 3월 국가 위탁계약을 거쳐 '아와지 일하는 형태 연구섬'이 시작되었다.

협의회 회장은 아와지 현민국 부국장인 나, 부회장은 니시카와 요시히코(西川 嘉彦) 현민생활실장, 사무국장은 기시모토 마사오(岸本雅男) 상공노정과장, 감사는 스모토 상공회의소 다니이케 준지(谷池 淳司) 사무국장이 겸무하고, 사무

실은 현민국이 있는 효고 현 스모토 종합청사 내에 설치했다. 사무국 직원에는 현민국 OB인 시노야마 다카시(笹山 孝) 과장과 아와지 일하는 형태 연구섬의 생각에 동의하여 섬 밖에서 아와지 섬으로 이주한 도미타 유스케, 후지사와 아키코 사업추진원이 참가했다. 야마구치 씨와 히라마쓰 씨, 모기 씨는 지역 어드바이저로서 운영에 참가했다. 아와지 일하는 형태 연구섬 전체의 프로듀스와 디자인 작업을 지도받기 위해 '건강계획'을 주도한 에조에 나오키 씨와 디자이너이며 graf 대표인 하토리 시게키 씨를 초청했다.

본보기는 복수의 일을 하는 그리운 일하는 방식

아와지 섬은 전국 유수의 양파, 양배추 산지이며, 육우는 고베 비프 등 브랜드 소의 송아지로 전국에 공급된다. 또한 다양한 수산물이 잡히고 김, 미역 등 양식도 왕성하다. 아와지 섬에서 제1차 산업 생산액은 전체 산업의 6.5%로, 효고 현 전체의 0.5%에 비해 훨씬 높아 농림어업이 섬 산업의 한 축을 이루며, 관광도 주력 산업이다. 바다, 산, 들, 많은 사람들이 섬의 자연과 역사, 문화 속에서 생활하고 이것을 생업으로 해왔다.

과거 많은 지역에서 사람들은 쌀과 채소를 재배하고, 축산이나 어업, 목수 일도 스스로 하고 축제에서는 예능을 모두 공유했다고 한다. 한 사람 한 사람이 태어나고 자란 토지에서 복수의 일들로 조금씩 수입을 얻어 이웃과의 커뮤니티 안에서 서로 의지하며 살았다. 아와지 섬은 이러한 삶의 방식, 일하는 방식을 가깝게 느낄 수 있는 풍토가 남아 있다.

아와지 일하는 형태 연구섬은 대량생산·대량소비를 지탱하는 톱니바퀴가 되는 것이 아니라, 아와지 섬의 삶의 방식과 일의 매력을 상품과 서비스로 구체화하고 그 가치를 이해하며 구입하는 사람과 결합되어 서로 풍요로워진다. 토지의 자원과 문화를 활용한 '또 하나의' 가치 있는 상품·서비스를 제공한다.

일자리가 적은 지역에서 섬의 풍부한 지역자원을 활용한 가업·생업 수준의 창업을 지원하는 것을 지향했다. 일의 기본은 돈을 버는 것이지만 그것만이 전부는 아니다. 무리 없는 지속성을 갖춘 경제 형태와 이것을 지탱하는 일의 형태를 생각하고 싶다. 이것이 아와지의 삶을 생각하는 것이기도 하다. '아와지 일하는 형태 연구섬'이라는 이름에는 이러한 마음이 담겨져 있다. 이것은 아와지 섬에서 지속가능한 사회를 모색하는 '아와지 환경 미래섬 구상'의 한 가지 해답이기도 하다.

창업을 중시한 연수

이 프로젝트의 콘셉트는 3가지이다.

① 아와지 섬다운 삶의 방식, 사람과 사람의 관계, 일하는 방법을 함께 생각하고 만들기
② 아와지 섬에 매력적인 일을 하는 사람, 일하는 장소, 일하는 기회 만들기

③ 아와지 섬을 섬 안팎의 사람들에게 살고 싶고, 알고 싶은 지역으로 만들기

아와지 섬에서 기업에 취직하는 기회는 제한적이다. 아와지 일하는 형태 연구섬은 취업에 필요한 기술뿐만 아니라 스스로 '뭔가 하고 싶다는 생각'을 구체적으로 상품이나 서비스로 만들고 판매촉진을 생각하며 정보를 발신하는 창업 기술을 습득하는 것을 중시하였다. 각 연수는 참가자의 생각을 공유하는 것을 시작으로 연수회의 방침을 결정, 테마 연구, 방침과 테마 수정, 사업 확대, 사업 전개의 실마리 발견이라는 연구회 방식으로 구성하였다.

이를 위해 아와지 일하는 형태 연구섬의 방침을 기반으로 연수를 프로듀스하고, 각각의 연수에서 디자인작업이 가능한 인재를 초청하는 등 폭넓은 네트워크로 각각의 사업을 실시하면서 내용을 충실히 할 필요가 있었다.

현민국은 각각의 사업이 이러한 콘셉트에 따라 이루어지고, 국가의 지역 고용창조 추진사업의 전체 틀 속에 들어올 수 있도록 지켜보았다. 아와지 일하는 형태 연구섬 참가자는 아와지 섬의 다른 사람들과 3개 시, 기업, 관련 단체와 협력하고 다른 프로젝트와 연계하여 효과를 높이도록 지원하였다. 실제 운영은 가능한 한 사무국 과장과 사업추진원, 지역 어드바이저인 젊은 이들의 힘, 수퍼바이저에게 맡겼다.

1년째의 큰 성과

1년째인 2012년 아와지 일하는 형태 연구섬의 콘셉트와 아와지 섬의 농업과 음식, 관광에 관심이 있는 섬 안팎의 참가자와 도내 사업자는 '일하는 형태 연구회' '쓸 만한 디자인 연구회' '머물고 싶은 숙소 연구회' '아와지 섬의 바다를 보물로 만드는 연구회' '밭일을 생각하는 연구회' '목장 일을 생각하는 연구회' 등 18개의 연수에 참가하여 농업의 6차 산업화와 관광, 다방면에서 비즈니스 기술을 익혀 구체적인 사업전개와 창업을 생각했다. 그리고 수강자 중에는 실제로 취업을 하고 창업을 했으며 참가 사업자는 사업을 확대하고 고용을 창출했다.

강사진은 푸드 코디네이터, 사진가, 퍼실리데이터 등 다양한 얼굴들이다. 연수 참가자는 연수 종료 후에도 어드바이저와 강사, 참가자들끼리 연결되어 창업에 대한 생각을 구체화하였다. '도민광장'이라고 할 만한 이주자, 여행자, 미디어와 연계한 일자리 만들기 플랫폼이 형성되었다.

아와지 일하는 형태 연구섬과 연결되어 새 일자리가 생겼다. 아와지 섬의 과일과 채소로 잼을 만드는 '아와지 섬 야마다야(山田屋)', 출하할 수 없는 무화과로 잼을 만드는 '햐쿠쇼(百姓)'의 오무라 다이이치(大村太一), 게이노마쓰바라(慶野松原) 지역의 채소를 사용한 민박그룹 '농가 때때로 여주인', 스모토 상점가에 있는 카페·잡화점·셰어 오피스의 복합시설 '233', 아와지 섬의 식재료를 만날 수 있는 생파스타 공방 'tutto piatto'(현 PASTA PRESCA DAN-MEN) …

고용창조에서 새로운 양상으로

2013년 '아와지 일하는 형태 연구섬'은 '굿디자인상·지역 만들기 디자인상(일본상공회의소 회장상)'을 수상했다. 2013년 12월부터 실천형 지역고용창조사업을 시작하여 신상품 개발과 판로확대 지원이 가능하게 되었다. 더불어 '아와지 일하는 형태 연구섬'의 연장선상에서 국가 위탁사업에서 할 수 없는 일을 하는 '아와지 일하는 형태 연구섬인(印)'을 출범시켰다. 이것은 창업지원 플랫폼의 운영, 연구섬 브랜드의 판매거점과 홍보, 판매촉진 이벤트를 협의회 자체사업으로, 현민국과 3개 시를 포함한 협의회 구성단체, 참가자의 회비로 운영하는 활동이다. 이러한 상품·서비스 개발, 아와지 섬 브랜딩 플랫폼 형성에도 관여할 수 있게 되었다.

아와지 섬에 상품을 판매하는 상설 숍을 설치하고 graf의 협력으로 섬 밖의 마케팅이나 웹에서도 판매하게 되었다. 디자인을 잘하는 사람, 정보 발신력이 있는 사람 등 생산자를 도와줄 수 있는 젊은이도 아와지 섬에 모였다.

매일 사용할 수 있고 꽤 세련된 농작업용 모자 '고카게 모자'와 아와지 섬 특산품인 양파 껍질로 염색한 보자기 'SHIMAIRO', 아와지 기와를 무작위로 이을 수 있는 '마치마치 기와', 가축의 분뇨나 채소쓰레기로 만든 유기비료 '섬의 흙' 등 14개의 상품과 7개의 투어기획을 실천형 지역고용창조사업에 제안하였다(제3장 참조).

아와지 일하는 형태 연구섬은 가업·생업 수준이 창업을 지향하는 사람들이 모여 새로운 상품·서비스를 발신하는 '또 하나의' 가치를 제공하는 기반이 되고 보다 넓고 깊은 네트워크를 구축하기 시작했다.

오니모토 에타로(鬼本 英太郎)(효고 볼런터리 플라자 소장대리/아와지 지역고용창조 추진협의회 참여·전 회장)

1956년 아이치(愛知) 현 출생. 간사이가쿠인(関西学院) 대학 졸업. 효고 현에서 근무, 현 부흥추진과장, 현민생활과장, 아와지 현민국 부국장(협의회 회장 겸무)을 거쳐 현직. 생애학습이나 지역 만들기 활동·재해 부흥에 종사. 현재 볼런티어 섹터 전반이나 재해 볼런티어·동북재해지역을 지원. 특정비영리활동법인 재해리게인(regain) 이사.

어려움을 극복하는 유연한 팀의 힘

우리가 있는 곳은 우리가 만들자

나의 일은 건축설계이다. 마을 만들기, 상품개발과 같은 일은 전문분야가 다르고 공부를 한 적도, 실적도 전혀 없다. 설마 내가 지역 어드바이저라는 직함을 받고 이러한 사업에 관여하게 될 줄은 전혀 몰랐다.

시작은 효고 현 아와지 현민국에서 있었던 에조에 나오키 씨의 '건강계획' 사업의 발표였다. 그는 나중에 수퍼바이저가 되었다. 내가 초청된 이유는 기억이 잘 나지 않지만 그냥 그곳에 있었다. 에조에 씨의 발표를 듣고 아와지 섬에서도 이러한 사업을 하겠지하고 남의 일처럼 설렌 마음과 가능성을 느꼈다. 보통은 이러다가 본업으로 돌아간다.

마지막 의견교환에서 어느 남성이 "지쿠고 사업은 훌륭하네요. 관공서에서는 아와지에서 무엇을 할 생각입니까? 아무것도 정해진 것이 없는데 가능하겠습니까?"라는 의미 있는 질문을 했다. 이 질문을 듣고 강렬한 위화감을 느꼈다. '왜 관공서에만 책임을 묻는 것일까? 왜 자주적으로 하고 싶은 것을 제안하지 않는 것일까?'라고 생각했다. 나는 아와지 섬에 U턴한 지 몇 년밖에 되지 않았지만 매력적인 사람들과 장소가 정말 많이 있다는 것에 놀라고 있는 중이었다. 그러던 와중에 에조에 씨의 발표가 계기가 되어 내 마음이 달라지기 시작했다.

며칠 후 이 사업의 선구자인 야마구치 구니코 씨, 모기 아야코 씨의 권유로 사업을 돕기로 결정했다. 의견교환에서 강렬한 위화감을 느끼지 않았다면 이미 거절했을지도 모른다. 당시에는 우리가 있는 곳은 우리가 만들 수 있다는 즐거움과 뭔지 모를 가능성, 근거 없는 자신감이 있었다.

제안서 만들기의 어려움

사업을 진행하는 데 크고 작은 다양한 어려움이 몇 번이나 있었다. 그때마다 우리는 어려움을 필사적으로 극복했다. 그 중에서도 다음의 3가지는 정신적으로도 육체적으로도 매우 큰 어려움이었다.

첫 번째는 지역고용창조 추진사업(이하 추진사업) 제안서를 작성할 때의 어려움, 두 번째는 관공서 방식에 맞춘 사업운영, 세 번째는 실천형 지역고용창조사업(이하 실천사업) 중지의 위기였다.

첫 번째 어려움은 추진사업의 제안서 작성에 관한 것이다. 사업은 민간에서 구상 제안을 받아서 아와지 현민국을 중심으로 하는 협의회를 결성하여 실현시켰다. 당연하지만 이 프로젝트는 공공사업이다. 공공사업에서는 비전문가 집단이 아와지 섬의 각 공공단체와 함께 프로젝트를 진행하도록 되어 있다. 사업을 시작하는 데 가장 큰 일은 제안서를 작성하는 것이었다. 이를 위해서 회의를 몇 번이나 했지만, 협의회 회원 사이에 커뮤니케이션이 잘 이루어지지 않을 때가 여러 번 있었다. 같은 언어를 사용하지만 우리가 사용하는 언어와 공무원들이 사용하는 언어의 의미가 조금씩 다르다는 것을 느꼈다. 디자인이란, 풍요로운 사회란, 우리가 하고 싶은 것, 하려고 하는 것을 공무원들에게 이해시키는 것부터 시작했다.

예를 들면, 사업 포스터를 만들 때 우리는 디자이너에게 의뢰한다. 공무원들은 스스로 사진을 찍어 디자인을 하거나 인쇄소에 맡기면 된다고 생각한다. 우리는 포스터 한 장을 만드는 데에도 고민해야 할 것이 산더미처럼 많다고 생각한다. 도대체 사업의 콘셉트는? 이것에 어울리는 사진은? 사진은 누

구에게 부탁할 것인가? 디자인은 누가 적임자인가? 등등 인쇄물 하나에서도 우리와 행정의 의식차이는 컸다.

'우리가 지향하는 풍요로운 사회'라는 말로 표현하기 어려운 것을 공유하는 데에는 많은 시간이 걸렸다. 공무원이 생각하는 풍요로운 사회란 아와지 섬의 지역산업이 발전하고 기업을 유치하여 경제가 활성화되고 고용이 촉진되는 사회인 경우가 많다. 우리는 그것만이 전부가 아닌 사회가 있어도 좋다고 생각한다. 대량생산, 대량소비를 지탱하는 구조를 만드는 것이 아니라 삶의 방식, 일하는 방식을 재검토하여 섬의 풍부한 자원을 활용한 생업 수준의 일하는 형태가 있어도 좋다고 생각한다. 지향하는 목표를 공유하지 못하면 시도하려는 모든 것을 공유하기 어렵고 차이가 생기게 된다.

사업운영의 어려움

두 번째 어려움은 관공서에 맞춘 사업운영에 관한 것이다. 사업을 진행하기 위해서는 강사 초빙, 연수 방향성 검토 등 실제 연구내용을 정리하는 작업이 필요하다. 이 외에 당초 예상하지 못한 관공서·단체 등의 여러 가지 승인작업이 일상 업무를 압박하고 있었다. 큰 조직 내에서 일을 진행하기 위해서는 어느 정도 필요하다고는 생각하지만 여러 번 충돌이 있었다.

관공서 입장에서는 지금까지 아무런 실적도 없고 처음 하는 프로젝트이기 때문에 신중해질 수밖에 없다. 우리는 대화로 문제점을 해결하며 개선해 나가는 수밖에 없었다.

실천사업 중지의 위기

세 번째 어려움은 실천사업 중지 위기에 관한 것이다. 개인적으로 이것이 가장 큰 충격이었다. 이 사업은 2012년부터 2014년까지의 추진사업과 계속 사업 형태의 2013년부터 2016년까지의 실천사업으로 크게 2개로 나누어 사업을 펼쳤다. 추진사업을 제안할 때부터 상품개발·판로개척이 가능한 실천사업을 염두에 두고 있었기 때문에 당연히 2013년부터의 실천사업에도 구상제안서를 제출하고 다음 단계로 나아갈 준비를 했다. 협의회에서 하고 있는 추진사업의 잘못된 점을 생각하며 보다 상세하게 조사하여 구상제안서를 작성했다.

그러나 앞서 다루었던 디자인이나 광고에 관한 건, 지역 어드바이저라는 직능은 끝까지 노동후생성을 이해시키지 못했다. 최종적으로는 실천사업 채택을 전제로 이러한 내용을 없앤다는 답변을 받았다. 이 예산을 삭감하는 것은 우리가 이 사업에서 손을 떼는 것을 의미했다. 방법은 첫 번째 구상제안서의 내용을 후생노동성의 지시대로 수정하여 사업추진원, 실천지원원만으로 계속한다. 두 번째 실천사업 제안을 포기한다. 이 두 가지로 결론을 내렸다.

중간역할을 해 준 것은 현민국이었다. 협의회 구성원의 도움으로 지역 어드바이저는 존속시키면서 사업을 계속하게 되었다. 당시 협의회 회장인 오니모토 에타로 씨를 중심으로 2년간의 성과를 인정받았으며 우리가 지향하는 목표도 조금씩 이해받기 시작했다

여기에는 2013년도의 굿디자인상·지역 만들기 디자인상을 수상한 것도 영향을 미쳤다. 이 상이 외부에 끼친 영향도 크지만 협의회 내부에도 큰 인

상을 남겼다.

꾸준한 현장 직원

크고 작은 어려움을 극복하는 데 가장 고생한 사람은 사업추진원, 실천지원원 등 현장 직원이었을 것이다. 협의회 내부결산부터 후생노동성과의 절충, 밤늦도록 개최되는 연수 운영 등 4년 동안 꾸준히 포기하지 않고 노력해준 것이 사업의 성과로 이어졌다. 정말로 머리가 숙여진다.

사업추진원이나 실천지원원은 때로는 지역사람들에게 신선한 채소를 받기도 하고 바베큐를 즐기는 등 우리가 봐도 부러울 정도로 지역사람, 강사, 행정직원들과 긴밀한 관계를 맺고 있었다. 섬 밖에서 온 사업추진원 두 사람 모두 아와지 섬에서 결혼하고 이곳으로 이주했다. 현재 실천사업지원원도 몇 명은 섬에 남을 것이다. 이미 지역출신 지역 어드바이저인 우리 이상으로 아와지 섬에 대해 잘 알고 아와지 섬에서 즐기는 법을 알고 있다. 아와지 섬에 대해서는 그들에게 묻는 것이 제일 낫다.

지역 어드바이저의 일

사업을 시작할 때, 연수에 참가해 줄 사람들의 얼굴을 상상하면서 계획했다. 아무런 실적도 없는 상태에서 연수를 공지해도 참가하는 사람이 없을 것

으로 예상했다. 시작하기 전에 사람들을 찾아가 사업을 설명하고 우리의 생
각을 전하며 참가를 독려하였다. 아직 시작하지 않은 사업이 어떻게 될지 우
리도 확신이 없는 상황에서 조금이라도 이해해 주고 협력해 준 사업자, 참가
자 모든 분들에게 감사할 따름이다.

　몇 명의 강사에게는 사업설명과 함께 현황을 보여주기 위해서 아와지 섬
을 안내한 적도 있다. "관광으로 온 적은 있어요." "고속도로를 지나간 적은
있어요."라고 말하는 강사가 많았기 때문에 참가자 후보들과 사업소 등 일반
적인 관광으로는 알 수 없는 곳까지 보여주었다.

　지역 어드바이저의 일은 사업 초기에 가장 어렵고 사업 후반에는 일이 그
다지 많지 않다. 약 2개월에 한 번의 회의로 사업 진척상황, 사업 과제나 방
향성을 확인한다. 또한 보통은 개별 세미나에 정기적으로 참가하여 강사, 사
업추진원과 협의하여 운영을 지원한다.

명확한 목표, 리더 없는 팀 만들기

　이 프로젝트의 특징은 어떤 의미에서 명확한 목표와 리더의 부재라고 생
각한다. 물론 수퍼바이저인 에조에 나오키 씨, 하토리 시게키 씨는 명확한
방향을 보여 주었다.

　사업 시작 초기에 어느 강사가 "뭐라도 좋으니 목표를 선정하는 것이 좋지
않겠어?"라고 말한 적이 있었다. 다른 사람이 봐도 정체를 알 수 없는 것을
하고 있는 집단으로 보였을지 모르겠다.

　지역고용창조 추진사업의 목표는 이름대로 고용을 창출하는 것. 참가자를 많이 모아 연수를 하고 그 결과로 취업자 수를 증가시키는 것. 구체적인 목표치는 있었지만 우리들은 단순히 취업자 수를 늘리기 위해서 이 사업을 시작한 것이 아니며 취업자 수는 어디까지나 결과이기 때문에 또 하나의 어떤 목표가 있어도 좋았을 것이다.

　면밀한 계획이 선행되고 이것을 실천한 것이 아니라, 대략적으로 후생노동성이 만든 흐름과 수퍼바이저인 에조에 씨의 방식, 즉 '지쿠고 방식'으로 불리는 방법을 참고하여 우리들만의 구조를 만들었다. 실천하면서 시행착오를 겪고 검증하고 그리고 또 실천했다. 매일 반복했다. 정답이 어디에 있는지도 모르는 채 그때 그때 일어나는 문제에 순간적으로 반응해 온 결과가 지금의 형태이다.

　근본에는 사람, 사물, 환경이 아름다운 균형을 이룬 우리가 있는 곳을 스스로 만들기 위해서 현민국, 3개 시 상공회의소, 각 상공회, 강사, 연수참가자와 함께 시행착오를 겪으면서 함께 생각하는 자세가 있었다. '아와지 일하는 형태 연구섬'의 구체적인 목표는 마지막까지 결정 못했지만 각 개인이 마음속에 본인이 생각하는 풍요로운 사회를 꿈꾸고 그것을 위해 생각하며 행동할 수 있는 팀이 만들어졌다.

히라마쓰 가쓰히로(平松 克啓)(히라마쓰구미 1급건축사사무소 대표, '아와지 일하는 형태 연구섬' 지역 어드바이저)

1980년 효고 현 아와지 시 출생. 오사카 공업대학 공학부 건축학과 졸업 후 설계사무소에서 근무, 2009년 히라마쓰구미 1급건축사사무소 설립. 설계업무와 함께 고(古) 민가 재생 프로젝트 'recom-inca'와 커뮤니티 스페이스 '233' 운영.

아와지 섬에서 일자리를 창출하는, 일의 현장

아와지 섬에서 일한다는 것

중학생 시절 공작시간에 2단 신발장을 만들었다. 백지에 선을 긋고 그것이 완성되어 가는 것이 기분 좋아서 건축을 하게 되었다. 설계사무소에서는 7년 동안 무작정 일만 했다.

아와지 섬을 방문한 것은 2010년. 대학교 친구인 도미타 유스케의 권유로 NPO법인 아와지 섬 아트센터(이하 아트센터)가 기획하는 '바다가 보이는 비닐하우스 레스토랑' 직원으로 참가했다. 아와지 시 이와야(岩屋) 지구 해안에 비닐하우스를 세우고 하루만 레스토랑을 여는 이벤트에서 나는 처음으로 섬사람들을 만났다. 어부나 지역사람들은 모두 즐거워 보였다. 이벤트는 낮부터 밤까지 이어졌고 시시각각 색을 바꾸며 저물어가는 하늘과 바다 색깔을 지금도 기억한다.

도미타가 아와지 섬에서 아트센터의 야마구치 구니코 씨 일행과 함께 사업을 시작한다는 이야기를 듣고 '나도 직원으로 참가해달라는 요청을 받았지'라고 긍정적으로 생각하며 바로 직장에 사표를 던졌다. 생각보다 행동이 앞섰던 것이다. 나중에 알았지만 아직 사업신청 결과가 나지 않은 상태였고 당연히 직원 모집도 없었다. 무직이 되어 혼자 집에 있었다. 2012년 4월 기다리고 기다리던 지역고용창조 추진사업이 무사히 채택되고, 면접 결과 사업추진원이 될 수 있었다. 당시 급여는 너무 적었고 시간제 근무였기 때문에 면접을 본 사람이 나 혼자였다고 한다.

그때 나의 행동은 설명하기 어렵다. 20대에서 30대가 되는, 지금부터 어떻게 일할 것인지, 건축을 떠나서 생각하고 싶었는지도 모르겠다. 지방에서 근

무할지, 아와지 섬에서 생활할지, 특별히 의식한 적은 없었다. 단지 내가 알고 있는 아와지 섬 사람들은 재미있는 사람들뿐이었기 때문에 단순하게 즐거울 것 같다는 기대는 있었다.

섬을 걸으며 사람들과의 만남을 통해 만든 연수 프로그램

사업추진원이 되었지만 무엇을 해야 할지 몰랐다. 제안서에는 '연수로 00명의 고용을 창출한다'고만 적혀 있다. 누가? 어떤 연수를? 일정은? 강사는? 요구사항은? 등등 의문투성이었다. 우선 지역을 아는 것부터라는 생각으로 우리의 일을 만들기 시작했다. 2명의 사업추진원은 이주자였기 때문에 사업 구상 제안자이며 지역 어드바이저가 있다는 것은 큰 힘이 되었다. 지역 어드바이저와 함께 하거나 어떤 때에는 지역정보지를 들고 여러 사람들을 만나 이야기를 들었다. 어떤 사람들이 있고 어떻게 일하고 있으며 무엇을 바라고 있는지 조금이라도 많이 알고 싶었다. 거의 매주 정보를 모아 지역 어드바이저와 회의를 하면서 연수 프로그램을 만들었다.

강사는 수퍼바이저와 강사가 추천해 준 사람, 우리가 존경하는 사람들에게 의뢰했다. 우리가 바라는 강사의 조건은 3가지였다. 전문직이어도 전체를 볼 수 있는 능력이 있고 10-12회 정도의 강좌를 구성할 수 있을 것. 처음에 전체적인 강좌내용은 생각해 두지만, 참자가에 따라 현장에서 내용을 유연하게 변경할 수 있을 것. 일방적으로 설명하는 것이 아니라 참가자와 함께 생각하고 문제를 발견하고 해결방법의 실마리를 제안할 수 있을 것.

강사 후보자는 반드시 만나서 이야기를 나누어보고 조건을 갖춘 인물인지 확인을 했다. 그 판단은 너무 어려웠지만, 알고 보니 기대 이상으로 능력 있는 훌륭한 분들을 맞이하게 되었다. 그들은 강사지만 교단에 서는 선생님이 아니라 옆에서 상담을 해주는 수평적인 관계를 보여주었다. 연수 후에는 맛있는 식사와 술을 마시면서 참가자들과 이야기를 나누었다. 전국에서 강사를 초빙한 덕분에 간사이 지역뿐만 아니라 규슈 지역, 도쿄에도 친구가 있는 것 같고, 강좌가 끝난 후에도 친구처럼 참가자들과 소식을 주고받으며 사업을 응원해주고 있다.

연수 내용이나 강사 선정은 수퍼바이저에게 조언을 받아 논의하지만 막상 시작해보면 예상 밖의 방향으로 나아가는 경우도 있다. 최종적으로는 현장에서 판단해야 한다. 결단을 내리지 못할 때에는 내가 창업한다면 어떻게 할 것인지 자문했다. 아와지 섬에 온 지 1년이 지나자 이곳에서 살고 싶어졌다. 어떤 일을 하고 어떻게 살 것인지 고민이 많았던 나는 연수 참가자들과 비슷한 입장이었다고 생각한다. 공공사업을 자신의 이익과 결부시키는 것은 지탄을 받을 일이지만 자신이 배우고 싶은 것, 배워야만 하는 것이 아니면 진심으로 사람들에게 권할 수가 없다.

실제 나는 연수에서 배운 것이 재산이 되어 일상 업무에 활용하고 있다. 예를 들면 아오키 마사유키 씨에게 배운 커뮤니케이션 방법으로 관민의 견해차이 때문에 자주 울었던 행정과의 대응방법도 적당한 거리를 두도록 배웠다. 덕분에 업무도 원활하게 진행되고 행정 측의 협력자도 증가했다. 최근에는 이러한 능력을 발휘하여 부부싸움의 조기 해결방법도 습득했다. 또한 하토리 시게키 씨를 비롯한 디자이너를 강사로 초빙한 연수에서는 문제

발견이나 해결에 디자인을 활용할 수 있다는 것을 알았다. 디자인을 표층
적으로 생각했다면 이후 관여한 상품개발이나 방향성은 크게 달라졌을 것
이다. 연수에서 배운 것은 확실히 나의 밑거름이 되어 매일 기술을 사용할
수 있고 고민할 때에는 힌트가 되고 망설일 때에는 등을 떠밀어주는 힘이
되기도 한다.

　앞서 '우리의 일을 만드는 것'부터 시작했다고 했지만 일자리는 만들면 무
수히 만들 수 있다. 정기 회의에서는 사무국 전원과 수퍼바이저, 지역 어드
바이저가 모여 1일 회의를 한다. 산더미 같은 과제와 해야 할 일들이 쏟아
져 나온다. 사업을 브랜딩 해나가야 한다. 단, 시간도 예산도 한정적이다. 가
장 필요한 것은 일할 사람이다. 일의 우선순위와 비용대비 효과에 대해 많
은 생각을 했다. '일을 만들면' 반드시 선택을 해야 한다. 선택은 다른 말로
책임이다.

섬의 현실, 제도의 제약을 개성으로 변화시킨 투어·상품

　지역고용창조 추진사업은 2012년 4월부터 2014년 3월까지였다. 이 사업이
끝나기 전인 2013년 12월부터 관광투어개발과 상품개발을 추가한 실천형 지
역고용창조사업이 시작되었다. 나는 연수를 담당하는 추진원에서 새롭게 추
가된 투어와 상품개발을 담당하는 실천지원원이 되었다. 직원이 4명에서 8
명으로 늘었다. 극적인 변화였다. 특히 홍보는 꼼꼼하고 전략적으로 할 수
있게 되었다.

　원래 '관광' '농업과 음식'을 테마로 한 사업이므로 투어 기획과 아이디어는 부족하지 않았다. 그러나 기획을 해나가면서 버스임대료, 고베에서 오는 고속도로 요금, 각 장소의 사례금 등으로 이미 투어 가격은 고가가 되었다. 또한 아와지 섬에는 정말 매력적인 사람과 가게, 장소는 많지만 버스투어 등 대형관광이 불가능한 장소도 많다. 버스투어로 이윤을 창출하는 어려움에 직면했다. 또한 여행회사와 관광관련 미디어 관계자들을 초대하여 실제로 기획내용을 체험해보는 모니터링 투어를 실시했다. 모두 호평이었고 많은 장소에서 협력을 받았지만 결국 여행상품이 되지는 못했다. 협력해 주신 모든 분들에게 죄송한 마음뿐이었다.

　이러한 반성을 토대로 3년째에는 다시 모니터링 투어 초대자와 관광을 잘 아는 사람들에게 설문조사를 실시하여 '아와지 SHORT TOURS'라는 지역 특유의 관광투어를 기획했다. 참가자는 현지 집합, 현지 해산하는 착지형 관광이다. 2시간 정도 체험할 수 있는 기간한정의 12개 쇼트 투어였다. 유료 투어와 무료 투어, 그 중에는 상황에 맡기는 투어도 있다.

　한편, 상품개발은 섬사람들에게 안을 공모하고, 심사에서 선정된 안을 기본으로 기획·개발했다. 공공사업은 특정 기업에 이익을 주어서는 안 된다. 상품이란 지적재산이다. 누구를 위한 개발인지 명확히 알 수 없다는 것은 곤란함을 넘어 이상하다고 할 수 있다. 예를 들면 농가에서 만드는 가공품의 경우, 누가 만들었는지가 대단히 중요한데 농가의 이름을 상품명이나 포장에 넣을 수 없다. 그러나 마지막에는 개발 노하우가 공개된다. 이 사업에서 특허나 기업비밀 등은 없는 것과 다름없다. 이런 모순을 알고 시작한 것이다.

그냥 상황을 한탄해도 소용없다. 할 수밖에 없었다. 먼저 여러 분야의 전문가에게 협력을 요청했다. 사무국, 제안자, 디자이너, 전문 어드바이저가 팀을 이루어 콘셉트부터 함께 만들었다. 개발 중에 발견된 과제도 팀에서 공유하기로 했다. 상품개발은 어디에서 누구에게 팔고 싶은지를 설정하는 것이 중요하다. 또한 이에 대응할 수 있는 생산력은 있는지. 일반적으로 경제 로트(lot)는 수만 개 단위이지만 섬에서 지금부터 시작하는 사업에서는 좀처럼 로트가 맞지 않았다. 작은 로트로 원가계산을 하고 특히 포장재료의 자재 선정에 주력했다.

상품개발에 노하우가 있는 것 같지 않다. 3년 동안 했지만 다루는 물품, 테마, 사람이 달라지면 개발방법도 달라지고 매번 고민하고 벽에 부딪치며 해왔다. 상품을 멋지게 디자인해도 상품은 팔리지 않았다. 상품이 놓이는 집기나 팝(pop), 매장 레이아웃, 설명을 위한 팸플릿이나 웹 등을 이용한 정보발신 등 공간과 정보의 종합적인 요소가 필요하다고 느꼈다.

앞으로의 나와 아와지 섬에서 일하는 형태

돌이켜보면 직종은 변해도 매년 비슷한 일을 할 뿐인데 새로운 고민과 과제는 끊임없이 생기고 쉴 없이 계속 달려온 것 같다. 무아무중이었다. 나는 섬 안팎에 관계없이 이 사업, 이 방법, 나를 응원해 주는 사람, 협력하는 사람, 비난하는 사람 등 많은 사람을 만났고 다양한 일하는 방법에 자극을 받았다. 사업 참가자는 나의 동료이며 먼저 창업하거나 즐겁게 일하는 모습

을 보면 격려가 됐다. 4년 동안 나의 인생은 크게 변했다. 일하는 방법도 변했다. 전 직장에서는 설계자로서 담당하는 건물이 있었다. 책임자는 아니지만 항상 선택을 강요받았고 스스로 판단하는 부분도 많았다. 다만 '○○설계사무소의 후지사와'였다. 여기서는 "후지사와입니다. 아와지 일하는 형태 연구섬의..."라고 내 이름이 먼저 나온다. 일뿐만 아니라 성격과 사생활 모두를 평가받는다는 느낌을 받을 때가 많다. 일뿐만 아니라 지금 살고 있는 지역의 이웃과 반상회에서도 똑같다. 두려울 때도 많지만 진지한 기분이 든다. 자연스럽게 긴장이 되는 느낌이다. 그리고 먹는 것을 의식하게 되었다. 아와지 섬은 식재료가 풍부하고 생산지도 가깝다. 식재료는 신선함뿐만 아니라 만든 사람의 얼굴과 생육방법, 풍토 등 다양한 정보가 포함되어 있으므로 이것도 함께 먹을 수 있다. 밥이 더욱 더 맛있고, 먹으면 행복해진다. 단순한 원리이지만 내가 아와지 섬에서 살고 싶어 하는 가장 큰 동기 중 하나이다.

연수에 참가한 아와지 섬 사람과 만나서 결혼했다. 교제하기 전에 어디에서 살지, 일과 가정의 거리감 등 우리에게 중요한 것에 대해 많은 이야기를 했다. 남편의 가업은 메이지(明治) 초기부터 운영하던 과수원이다. 지금도 메이지(明治) 시대에 심었던 나루토(鳴門) 오렌지 나무가 열매를 맺는다. 가정과 일의 역사가 중첩되어 있다. 건축이 새로운 장소와 가치를 만들어내는 것과 같이 나도 이 집을 이어받아 어떻게 '가업·생업'과 '생활방식·일하는 방식'을 나름대로 구현할지. 나는 이곳에서 최선을 다할 생각이나.

후지사와 아키코(藤澤 晶子)(모리(森)과수원, '아와지 일하는 형태 연구섬' 사업추진원·실천지원원)

1982년 시가(滋賀) 출생. 오사카 공업대학 공학부 건축학과 졸업 후 설계사무소에서 근무. 1급 건축사. 2012년 봄, '아와지 일하는 형태 연구섬'에서 일하기 위해 아와지 섬으로 이주. 연수사업 2년, 투어와 상품개발 2년, 현장담당으로 4년간 근무. 2016년 봄부터 가업인 과수원을 잇기 위해 준비 중.

지역이 일하는 형태를 디자인하다

'일'과 '생활'은 연결되어 있다

'일'과 '생활'은 스위치의 온(on)·오프(off)와 같이 분리된 것이 아니라 서로 연결되어 있다고 생각한다. 주간 활동은 자신의 사고를 바꾸고, 사고가 바뀌면 '미래를 위해 뭘 하지'라는 생각을 '생활', 즉 오프 상태에서도 계속 하게 된다. 신체를 움직이는 온과 머리를 쉬는 오프라는 사고는 있을지 모르겠지만, 지금까지도 현재도 명확한 분리는 생각해 본 적이 없다.

효율성을 우선시하는 20세기 사회에서는 '무작정 열심히 일하고 쉬는' 스타일이 일반적이고 '일'과 '생활'이 분리되는 경우가 많았다. 하지만 '일'의 고효율화가 가속화되면서 '생활'도 고효율화되어 경제상황도 변했다. '일'이 포화상태가 되면서 정반대의 '생활'도 포화상태가 되었다. 또한 대량생산 물품을 소비하는 장소도 커지고 시스템화되었다. 우리 생활의 24시간 전부가 효율화되는 것 같은 생활방식이 만들어졌다. 단 3.11(동일본대지진) 이후 조금 상황이 변했다. '좋은 채소를 먹자' '자연이나 몸을 소중히 하자'는 의식이 높아지고, 생활과 시간의 사용방법에 대한 생각도 변했다. 이에 따라 일하는 방법에 대한 생각도 변했다.

나의 일을 보아도 디자인 작업은 역시 '일'과 '생활'이 같은 의미라는 생각이 든다. 모든 것을 생각하면서 생각이 정리되는 순간을 기대하고 문득 정리되는 순간에 디자인도 완성된다. 그래서 밤낮으로 다양한 것에 대하여 감각을 높이고 뭐든지 흡수한다. graf에서도 '의·식·주를 생각하다'라는 테마로 생활의 혁신을 모색하고 '항상 참신하고 항상 순수한' 결과물을 도출할 수 있는 체질로 매일 생활하는 방식을 고집하고 있다.

graf 활동은 '의식주를 생각하는' 구성원이 모이면서 창조작업이 시작되었다. 18년 가까이 활동하면서 다양한 관점으로 보는 것이 중요하다는 것을 깨달았다. 사물의 윤곽은 한 가지 시점으로는 보이지 않는다. 전체를 보거나 좌우, 비스듬히 눈에 보이지 않는 내면을 상상하며 다양한 시점에서 봄으로써 명확해진다. 전문분야가 다른 사람들이 모여 있기 때문에 '도면은 그리지만 실제 형태로 만들 때에는 목수에게 의지할 것' '디자인은 못하지만 아이디어가 있는 사람이 형태로 만드는 방법론' 등 협동하는 지혜가 생긴다. 얼핏 쓸모없다고 생각할 수 있는 부분에서 지금까지 보이지 않았던 것을 볼 수 있는 그런 시점을 가지는 것이 중요하다. 말하자면 나는 '아와지 일하는 형태 연구섬'에서 부족한 부분을 보완해주는 구성원으로 소환된 것 같다. 또한 '어떻게든 미래를 만들고 싶다'고 생각하는 아와지 섬의 유지들 속에서 외부인의 시점으로 사회를 보는 역할을 담당했던 것 같다.

아와지 섬과의 운명적인 만남

나에게 '아와지 일하는 형태 연구섬' 탄생전야는 2011년 여름이었다. 어느 잡지사로부터 간사이 여행 특집에 관한 상담을 받았는데, "아와지 섬은 재미있는 곳이에요."라고 소개했더니 1박 2일의 취재여행 기회가 주어졌다. 그것도 아와지 섬이라면 상세하게 계획을 세우지 않아도 가는 곳마다 재미있는 일이 생길 거라는 기대를 하면서 취재장소도 숙박장소도 정하지 않고 무작정(No Plan).

먼저 방문한 곳은 '아와지 일하는 형태 연구섬' 창립멤버이자 사진가인 모기 아야코 씨가 운영·관리하는 '노마드 마을'이었다. 여기서부터 그녀의 안내로 도예가나 양파농가 등을 무사히 취재했다. 그러던 와중에 그날 밤 우연히 라쿠토 가마에서 '노플랜 파티'가 열린다는 정보를 들었다. 이 파티는 모노즈쿠리(ものづくり, 숙련된 기술자가 그 뛰어난 기술로 정교한 물건을 만드는 것)를 하는 사람들이 한 곳에 모여서 아와지 섬의 음식을 즐기고 교류하는 사교모임이다. 방문해 보니 요리사, 생산자, 도예가, 그래픽디자이너 등 섬에서 창의적인 생활을 하고 있는 사람들이 모두 모였다. 그리고 그들의 가족은 물론 아와지 섬에 매력을 느끼는 섬 밖의 사람들도 모였다. 흥미로운 것은 '섬의 매력을 알고 있는 사람들'과 '섬의 매력은 별로 느끼지 못하더라도 즐겁게 살 수 있으면 좋겠다고 생각하는 사람들'이 있다는 것이다. 이러한 교류를 통해 여러 가지 아이디어를 공유하고 새로 태어난 듯 아주 멋지고 여유롭게 보였다.

'셰어(share)'에 대해서 생각해보자. 셰어는, 예를 들면 하나의 케이크를 10등분해서 먹는 식의 하나를 '나누어 준다'는 이미지가 강하다. 케이크를 많은 사람이 나누면 작은 조각이 되어 만족스럽지 않다. 그러나 모두 추렴하는 것을 '셰어'의 하나로 생각하면 더 적극적인 셰어의 구조가 만들어질 것이다. 자기 자신도 하나의 조각이라는 의식으로 각자의 능력과 지혜를 모아 다양한 것을 '추렴'함으로써 혼자서는 일어나지 않았던 새로운 변화가 생긴다.

노플랜 파티에서도 이러한 상황이 만들어졌다. 생선을 요리하는 사람, 통닭구이를 하는 사람, 맛있는 술을 가져온 사람 등등 한 사람 한 사람이 자연스럽게 파티를 만드는 능력을 '셰어'했다. 이러한 상황이야말로 식료자급률 110%를 자랑하는 아와지 섬 특유의 움직임일지도 모른다. 이러한 것을 보게

된 곳에서 '아와지 일하는 형태 연구섬'을 기획한 실행위원들과 만났다. 이것은 마치 나를 기다리고 있었던 행복한 교통사고와도 같았다.

디자인이 준 것

　수퍼바이저의 중요한 임무는 강사진의 선정이다. '아와지 일하는 형태 연구섬'은 새 일자리 창출을 위한 강좌를 개설해야 했다. 이를 위해 뭔가를 만들어내는 능력을 지닌 사람, 그것도 단순한 요리사, 디자이너, 크리에이터가 아닌 강사를 선정하는 것이 방침이었다. 재료가 있으니 요리하고 디자인하는 것이 아니라 미지의 세계와 마주하고 본질을 찾아내는 능력을 지닌 사람들을 강사로 초빙하고자 했다. 그 이유는 '문제 발견 능력', 즉 지금까지 일어난 모든 것을 정리하고 엉킨 실타래를 하나씩 풀듯이 과제의 원인을 분석하는 능력이 필요하다고 생각했기 때문이다. 이번에 초빙된 강사들은 스스로 식재료를 찾아다니는 모험가처럼 열정이 많은 사람들로 구성되었다.

　원래 아와지 섬에는 브랜딩과 그래픽디자인 등 '디자인' 일을 하는 사람도 있었다. 하지만 대부분의 디자이너는 섬에서 일거리를 찾을 수 없었고 '디자인' '브랜딩'이라는 용어를 말하는 것조차 어려웠다고 한다. 내가 아와지 섬에 다니면서부터 '디자인이란 무엇인가'에 대해 이야기할 시간도 많았지만, 당시에는 디자인이라는 용어 자체에 거부반응을 보이는 사람(아저씨나 젊은 사람 중에도)도 많았다. 그러나 4년 동안의 성과일까? 조금씩 디자인의 필요성에 관해 이해해 주는 사람이 증가했다. 쉽게 말하면, 기존의 포장만 조금 바꾸어도

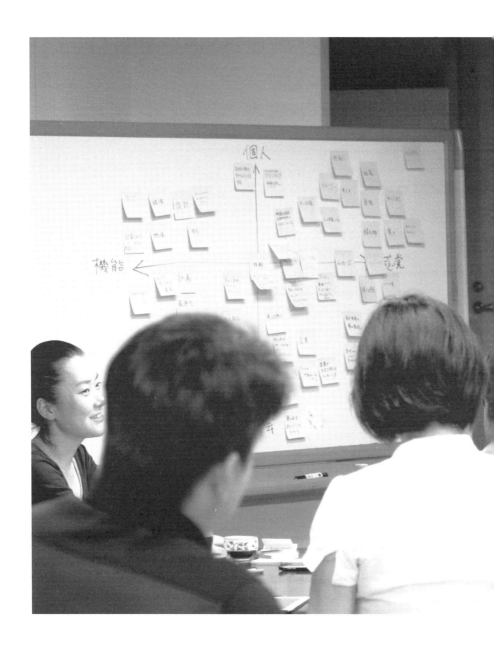

"새로워 보여요." "고급스러워 보여요." 등 사소한 디자인의 역할이 가시적으로 나타나고 의식이 조금씩 변하고 있었다.

연수 참가자는 섬 안의 생산자와 섬 밖의 사람들이 반반 정도 참가했는데, 이들이 서로 교류함으로써 섬 밖 사람들이 느끼는 매력과 섬 안 사람들이 잊었던 '섬다움'을 재발견하는 기회가 되었다. 연수는 회를 거듭할수록 각각의 의식을 공유하고 그에 대한 개혁이 이루어졌다. 또한 매주 숙제가 생기고 본인이 생각한 것을 서로 논의하게 되었다. 정말 '장을 만들었다'기보다는 참가자 스스로가 각자의 역할을 찾아낸 결과였다. 그러는 사이에 "우리가 직접 해보고 싶다!"고 생각한 참가자들이 "우리의 상품을 소재로 연구회를 만드실래요?"라고 의욕적인 제안을 했다. 당연하지만 디자인이 의식을 변화시킨다는 것을 알게 되어 정말 기뻤다.

110%의 사람들이 있는 섬

아와지 섬은 식료자급률 110% 이상으로 풍력발전과 태양광발전 등 자연 에너지로 자생할 수 있는 힘이 있는 섬이다. 일본의 식료자급률 39%와 비교하면 보기 드문 '풍요로운 상황'이라 할 수 있다. 또한 온천이 있고 채소와 해산물도 풍부해 일본을 응축한 것 같은 미래의 모델 도시, 모델 섬을 만들 수 있는 매력도 있다.

나만, 110%라는 자급률도 수치의 표현일 뿐 모든 사람들이 의식적으로 느끼지는 못한다. 자급률 110%를 실감할 수 있는 생활을 하는 사람이 있

는 반면, 전국 어느 지역에도 그렇듯이 주말이 되면 차로 대형 상업시설에 가서 하루 종일 보내는 사람도 많다. 이러한 상황 속에서 아와지 섬은 110%의 자원만 믿고 모든 곳으로 매력을 발신할 수 있다는 잘못된 판단을 하게 되었다.

4년 동안의 활동을 통해 110% 이상인 것은 '식료'가 아니라 '사람'이라는 것을 깨달았다. 야마구치 구니코 씨와 모기 아야코 씨, 히라마쓰 가쓰히로 씨를 비롯한 협의회 사람들은 특히, 110% 이상으로 일하는 사람들이다. 한 사람이 몇 사람의 역할을 하는 멀티 플레이어로 섬을 생각하는 마음도 크다. 이들의 공통점은 섬 안에 있으면서 섬 밖의 것을 잘 아는 사람들이라는 것이다. 또한 물건, 일, 장소를 만드는 일에 종사한다는 것이다. '만드는' 행위는 밖으로 눈을 돌려 새로운 관점으로 '만드는' 것과 마주할 수 있다.

나는 마음속으로 이러한 근원은 에도(江戸) 시대 후기 회조선(回漕船)업자이며 해상(海商)인 다카다야 가헤이(高田屋 嘉兵衛)에 있다고 생각한다. 그는 아와지 섬의 상징적인 존재로 아와지 섬에서 홋카이도(北海道)까지 해로를 개척하였고, 러시아와의 외교에 관여했던 인물이다. 섬을 떠나 활약한 이야기가 아와지 섬 사람들의 마음에 내재되어 있었을 것이다.

그러므로 그들은 섬 밖에서 재미있는 일을 발견하고 섬에 돌아와 "아와지 섬은 이런 부분이 부족해." "아와지 섬을 충분히 활용해야지!"라는 마음으로 스스로 활동하기 시작했다. 이것은 사무국 직원만이 아니라 연수에 참가한 많은 사람들이 이러한 에너지를 가지고 있었다. "아와지 섬다운 것은 무엇일까!'를 찾는 한편, 실제로 그들은 이미 아와지 섬다운 것이 무엇인지 알고 있었다. 그래서 조금 이야기를 나누어보면 각 개인들의 아와지 섬에 관한 마음

이 흘러넘치는 것이 인상에 남았다. 많은 강사들이 "가르치러 왔는데 오히려 배운 것이 많아요."라고 말하는 것도 '흘러넘치는 것'을 느꼈기 때문이다.

'아와지식'으로 미래에 씨를 뿌리다

　프로젝트는 프로그램이 되어 활동이 된다. '아와지 일하는 형태 연구섬'의 4년간도 이러한 흐름을 겪었다. 1년째는 프로젝트로서의 시행착오를 겪으면서 실천을 했고, 2년째는 조금씩 프로그램이 되었다. 3년째는 드디어 프로그램이 형태가 되고, 4년째는 다른 지역에서 "동일한 프로그램을 실천해 보고 싶어요!"라는 말을 들었으며, 이렇게 활동이 시작되었다.

　이것은 원래 에조에 나오키 씨가 후쿠오카 현 지쿠고에서 진행한 '건강계획'의 수법을 참고하여 진행한 사업이다. 지역마다 조건이 다르고 당연히 해답도 다르다. 이런 가운데 '아와지 일하는 형태 연구섬'은 '규슈 지쿠고 건강계획'을 일부 변경하여 실천함으로써 새로운 플랫폼을 만들어낼 수 있었다. 거기에는 수퍼바이저인 에조에 씨의 '좋은 시기' '유연함'에 힌트가 있다고 생각한다. "목적을 달성하기 위해서는 무엇이 필요한가?"를 생각할 때 우리들은 수법에 신경을 쓰기 쉽다. 반면 에조에 씨는 "수법은 다양하지만 목적을 달성하자!"고 일을 진행하면서 새로운 목적이 생길 가능성도 찾으며 이것이 진짜 목적일 거라고 생각하는 타입이다. 이번에 나 자신도 유연한 해답을 찾는 사람의 강인함을 보았다. 수법을 필수조건으로 하면 후임사는 '찐임자의 수법을 지키는 것'이 필수조건이 되어 변경이 어려워진다. 목적은 확실히 공

유하면서 조건에 맞추어 수법을 바꾸어간다. 성공적으로 변경하는 비결은 이러한 유연함에 있다.

4년간의 성과는 '아와지 일하는 형태 연구섬' 특유의 방정식인 '아와지식'을 만듦으로써 다음을 만들어내기 위한 토양이 갖추어졌다는 것이다. 드디어 아와지 섬이 승부할 수 있는 필드도 사람들의 활동영역도 보이기 시작했다. 또한 아와지 섬의 영향력도 화학반응이 일어날 가능성도 찾을 수 있다. 아와지다운 영양소를 충분히 함유한 토양으로 아와지 섬의 미래를 꿈꾸는 씨를 뿌릴 상황이 만들어졌다.

하토리 시게키(服部 滋樹)(graf 대표, '아와지 일하는 형태 연구섬' 수퍼바이저)

1970년 오사카 출생. 미대에서 조각을 공부한 후 1998년 인테리어숍에서 만난 친구들과 graf를 오픈. 오리지널 가구를 기획·제작·판매, 건축설계, 그래픽디자인부터 아트까지 폭넓은 창의적인 활동을 펼치고 있다. 최근에는 효고 현 아와지 섬, 시가 현, 나라(奈良) 현 덴리(天理) 시 등의 지역브랜딩에도 참여했다. 교토 조형예술대학 정보디자인학과 교수.

제2장

나다운 일 만들기를
형태화하다

연간 20회 정도 열리는 연수를 가능하게 한 강사진.
섬 안팎의 다양한 곳에서 활동하는 그들에게
아와지 섬에서 일어나고 있는 것을
어떻게 보고 생각하며 가능성을 느꼈는지
각각의 이야기를 들었다.

니시무라 요시아키
아오키 마사유키
호타 유스케
나카와키 겐지

만남을 형태로 만들다

우리는 섬으로 돌아오든 이주하든 "지방에는 일이 없어."라는 말을 자주 듣는다. 이렇게 이야기하는 많은 사람들은 일자리와 직장이 없다는 것을 문제시하고 있다. 만들면 되지 라고 생각하겠지만 일본인에게 '일'은 '고용'을 가리키는 말인 것 같다. '자신의 일'을 '스스로 만들자'고 생각하는 사람은 아무래도 소수파인 세상인 것 같다.

그래도 거리에는 다양한 가게가 즐비해 있다. 오늘 오픈한 가게가 어디엔가 있을 것이다. 이 세상에 하나밖에 없는 빵가게, 책방 등. 어느 날 갑자기 '해보고 싶다'고 생각하여 '해보자'라고 시작한 사람들의 공간이 즐비해 있다. 그리고 지나가는 사람들에게 "어서 오세요."라며 말을 걸고 있다.

누구에게 부탁받은 것도 아니면서 본인 스스로가 시작한 활동(가게뿐만 아니라)은 생명 그 자체라고 생각한다.

'일을 만드는 것'은 어느 날 갑자기 거리에서 노래를 부르는 것과 같다. 아무도 발길을 멈추지 않을지도 모른다. 비웃기는커녕 흘끗 한 번 봐주지 않을지도 모른다.

그러나 다양한 일이 이렇게 아무런 약속도 하지 않은 채 '그럼에도 불구하고' 일어나고 있으며 이 세상이 만들어졌다. 여기에는 많은 도전이 있다.

원래 일이란 무엇일까. '지방에는 일이 없다'고 말하는 사람들의 대부분은 "(돈을 벌지 않으면) 살기 힘들다."라는 생각에서 한 말이라고 생각한다. 하지만 조금 더 정확하게 말하고 싶다.

시노야마 다카시(笹山 孝, 교육학자) 씨도 말했지만 이가운 병상에 있는 고령자도, 태어난 지 얼마 되지 않은 아기도 모두 에너지 덩어리이며 항상 에너지를 발산할 수 있는 회로를 찾아다닌다고 생각한다. TV채널을 돌리고 있을 때에

도, 자다가 몸을 뒤척이는 순간에도. 이것은 물이 낮은 곳으로 흐르는 것과 같은 자연현상이다. 일은 본인의 내재적 에너지를 발산할 수 있는 둘도 없는 매개체라고 생각한다.

또한 이것을 통해 타자와 연결된다. 사회 속에서 자신의 설자리를 찾을 수 있다. 자아실현이니 뭐니 해도 사회나 조직을 그만두는 첫 번째 이유는 변함없이 '인간관계'라는 기사를 읽은 적이 있다. 그럴지도 모른다. 관계 속에서 자신의 존재가치를 확인할 수 있다.

아니, 존재가치라는 표현은 적절하지 않을지도 모른다. 예를 들면 밭일로 토양이나 식물과 관계하면서 존재가치 이전의 '살아 있다는 실감'을 하는 사람도 있을 것이다. 오감을 열어 주변 자연환경과 관계하면서 존재감을 확인한다고 할까. 조셉 캠벨(Joseph Campbell)이라는 신화학자는 이런 말을 했다.

"사람들은 흔히 우리가 찾고 있는 것은 '사는 의미'라고 말한다. 하지만 정말 바라는 것은 그것이 아니다. 인간이 정말 바라는 것은 '지금 살아있다는 경험'이라고 생각한다."(출처: 신화의 힘)

일은 우리가 단순히 먹고 생존하는 것이 아니라 보다 전면적으로 살아갈 수 있도록 하는 다의적 미디어라고 생각한다. 에너지를 발산하고 서로 관계를 가지며 성장하는 것을 느끼고, 인생을 실감하면서. 그리고 자본주의 사회에서 사용하는 '돈'을 벌 수도 있다.

'돈벌이'는 어찌되어도 상관없다고 할 수 없고 '먹는 것'도 빼놓을 수 없는 일상이지만, 그것은 '일'을 통해서 얻을 수 있는 하나의 가치에 불과하다고 이해하고 싶다.

몇 년 동안 '아와지 일하는 형태 연구섬'에서 시도한 일은 무엇일까?

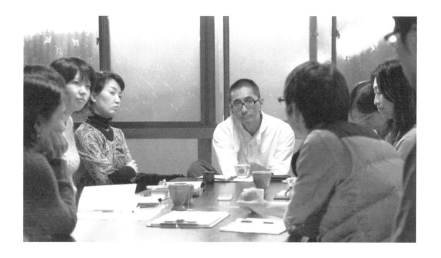

나는 수년 전 준비 중이던 그들에게 연락을 받았을 때 이 사람들은 지역 고용창출과 산업육성이라는 관점에서 일을 시작하지 않았다고 생각했다. '해보고 싶다'는 생각이 먼저였다.

이런 의욕은 어디에서 오는 것일까. 살아 있는 보람을 느낄 수 있는 인생을 보내고 싶은 게 아닐까. 당시 아와지 섬에는 조금 부족함을 느꼈고, 뭔가 좀 더 재미있는 일이나 생명력이 넘치는 상황을 자신의 생활과 일 주변에서 만들고 싶어 한다고 생각했다. 첫해 봄, 일반 공개 프로그램 전에 스태프들이 2박 3일로 워크숍을 개최했는데 여기서 더욱 더 분명해졌다.

그렇다면 종전의 '일하는 방법을 재검토하는 것'은 아무 쓸모도 없을 것이다.

'일하는 방법'이라는 키워드는 최근 여러 곳에서 언급되었다. 예를 들면 회사를 다니면서도 부업이 가능하게 되었고, 가족 상황에 맞추어 재택근무도 할 수 있어 회의 진행방법을 창조적으로 만들어가자는 등. 전부 중요하지만 진심으로 노력하면 효과도 있을 것이다. 그러나 아무리 일하는 방법을 바꿔도, 일하는 방법이 아무리 훌륭해도 일 자체가 의미가 없으면 사회는 빈곤해진다. 그 일이 사람을 이용하여 이득을 취하는 일이거나, 이대로 계속하면 사회도 환경도 망치게 하는 일이거나, 만들면 팔리지만 인간을 망치게 하는 것이라면.

최근 가치관에 의해서 사회가 많이 바뀌기 때문에 일반론으로 말할 수는 없지만 적어도 일하고 있는 본인이 그 일의 의미와 가치를 진심으로 믿고 좋아하지 않으면 일하는 방법이 아무리 좋아져도 세상을 살아가는 보람을 느낄 수 있는 장소로 만들기는 어렵다. 오히려 일하면 일할수록 세상을 열악

하게 만들 것이다.

그래서 지금 필요한 것은 일하는 방법의 재검토와 개혁일 것이다. 그 전에 먼저 '의미 있는 일'을 만들어내야 한다고 생각한다. 사회적으로도 관계적으로도 의미를 많이 내포하는 일. 보다 생기 있는 상황을 만들어내는 일. 이러한 일 만들기가 가능하기 위해서는 아와지 섬에서 어떤 것을 형태로 하면 좋을지가 '아와지 일하는 형태 연구섬'의 개인적인 명제였다.

예를 들면 소셜 벤처와 같이 '사회적인 과제 해결'에서 가능성을 찾을 수도 있다. 하지만 나는 이런 해결방법이 서툴다. 실제 창업을 한 사람들은 다른 사람들과 어딘가 다른데, '사회기업가를 목표로 한다'고 목소리 높여 말하는 사람들 속에는 사회문제를 말함으로써 설자리는 얻지만 자기 자신의 입장은 말하지 않게 된다. 그런 느낌을 주는 사람들도 많다. 생각하는 것(사고)은 말하지만 느끼는 것(실감)은 별로 말하지 않는다. 어디에서 들은 사회문제를 화두로 하면서 본인이 거기에 편승한 것처럼 보이기도 한다.

그런 사람들은 눈앞에 있어도 그곳에 있는 느낌이 별로 없다.

우리는 매일 다양한 사람들을 만나지만 역할이나 화제에 가려 진정한 만남이 아니라고 느낄 때가 종종 있다. 즐거워 보이지만 실제로는 만족스럽지 않다. 그렇지 않고 내가 있고 당신이 있어서 모두 '지금 여기에 있다'라는 느낌을 공유할 때 우리는 서로 만족할 것이다. '하다' '받다'가 아닌 서로 '있다'는 느낌. 현대사회에는 과제해결도, 마케팅도 아닌 그런 시간 속에서 만들어지는 일이 필요하지 않을까. 캠벨처럼 말하면 '지금 서로 살아 있다는 경험' 속에서 만들어시는 일이 필요하다. '자신의 일을 만들다'는 자기표현이라든가 자신의 꿈을 형태로 만드는 것을 의미하는 말로 들릴지 모르지만 우리들

이 관계 속에서 살고 관계 속에서 가능성을 펼치는 생물이라고 한다면 그 꿈은 분명히 개인적인 것이 아니라 '우리들의 꿈'일 것이다. 그리고 '자신의 일'도 마찬가지로 '우리들의 일'일 것이다. 그 꿈을 형태로 만들어가는 것은 '만남을 형태로 만들어가는 것'일 것이다.

'아와지 일하는 형태 연구섬'에서 강의를 하고 4년간 합숙형 프로그램을 운영했다. 워크숍은 공방이지 공장은 아니다. 전자의 특징은 '무엇을 만들지'가 미리 정해져 있지 않다는 것이다. 그곳에서 각자 시작하여 점토조형과 같이 손으로 만들면서 형태를 찾아낸다. 그러므로 그곳에서 무엇을 했는지 말하기 어렵고 설명하기도 어렵지만 연구섬의 워크숍에서 중요하게 생각했던 것은 지금까지 적은 내용들이다.

사람이든 기업이든 생동감 있는 관계가 되면 어느 한쪽만 성장하지 않는다. 아이가 성장하면 부모도 성장한다. 회사가 성장하면 고객도 성장한다. 반드시 상호작용이 이루어진다.

살아가는 것은 변화해가는 것으로 생명은 항상 관계 속에서 존재한다.

니시무라 요시아키(西村 佳哲)(리빙 월드 대표, 플래닝 디렉터)

1964년 도쿄 출생. 무사시노(武蔵野) 미술대학 졸업. 건축분야를 거쳐, 만들고·쓰고·가르치는 일에 종사. 디자인 프로젝트 기획 입안, 팀 만들기, 디렉션, 퍼실리테이션에 관여. 주요 저서로는 《자신의 일을 만들다》(쇼분사(晶文社), 지쿠마(ちくま)문고), 《지금 지방에서 산다는 것》(미시마(ミシマ)사, 《사람들의 있을 곳을 만들다》(지쿠마쇼보(筑摩書房)) 등.
담당강좌는 2012년도 '일하는 형태 연구회', 2013년도 '일하는 방법 연구회', 2014년도 '관계를 육성하는 장소 만들기 연수', 2015년도 '만남을 형태로 하는 일 만들기 연수'

나다운 회사 시작하는 방법

아와지 섬을 일구는 여자의 부탁

2012년 3월 아내와 5살 딸, 2살 아들과 함께 우리 가족은 도쿄에서 아와지 섬으로 이사왔다. "왜 아와지 섬으로 이사 왔어요?"라는 질문을 많이 받았다. 나는 미팅 퍼실리데이터(회의 주최자)라는 회의 진행자와 같은 일을 하고 있다. 가족회의에서 국제회의까지 전국 각지의 회의실을 누비고 다니는 일이다. 당연히 도쿄에 있는 것이 일본 어디든지 가기 쉽고 편리하며 일 단가도 높다. 하지만 우리는 아와지 섬으로 이사왔다. 아와지 섬에는 처가가 있다. 우리 부부는 둘 다 시골출신으로 도쿄가 아니라 흙이 있고 자연이 풍부한 곳에서 아이들을 키우고 싶다는 바람이 있었다.

이사했을 당시 아와지 섬 사람들은 잘 모르는 나를 잡고 자주 질문을 했다. "당신은 어디에서 왔어?" "누구 사위?" "어떤 일을 하고 있어?" "오! 그렇게 많이 벌어?" 등 질문을 퍼부었다. 도쿄에서 사람들 사이의 거리감과는 완전히 다른 상황에 당황해 하던 나에게 아와지 섬 사람들은 "하지만 그런 일은 아와지 섬에는 없어."라고 말했다.

"예. 그래서 매주 도쿄나 오사카까지 가서 일할 예정이에요"

"고생이 많네. 열심히 하게." 섬사람들은 나를 격려해 주었다.

그러던 어느 날, '아와지 일하는 형태 연구섬'의 지역 어드바이저인 야마구치 구니코 씨에게 "반드시 아와지에서 일을" 이라며 부탁을 받았다. 자칭 '아와지를 일구는 여자'였다. 나는 솔직히 놀랐지만 "대박! 아와지 섬에서 일할 수 있을지도"라며 기쁘게 수락했나. 그 중 하나가 '아와지 일하는 형태 연구섬'이다.

어디에도 없는 일을 만드는 강자들

'아와지 일하는 형태 연구섬'은 재미있다. 아와지 섬의 인큐베이터와 같다. 새로운 사업과 회사의 알이 부화될 때까지 일정기간 따뜻하고 안전하게 지켜보고 있다. 아와지 섬에 사는 사람들이 모여 서로 배우고 거기에서 뭔가 만들어내려는 것을 지원하고 있다.

다행히 나는 매년 '아와지 일하는 형태 연구섬'의 연수를 담당했다. 매번 다양한 참가자들을 만나고 다른 주제에 도전하는 기회가 있었지만, 그 중에서도 2014년에 담당했던 '나다운 회사 만드는 방법 연수'는 특히 인상적이었다. 참가자들의 얼굴을 생각하면 그것이 떠오른다. '아와지 share horse club'의 야마시타 쓰토무(山下 勉) 씨, 기이한 숙소 '시나도앙(風庵)'의 아리주미 이치로(有住 一郎) 씨, 서양채소를 자연 재배하는 '아와지 섬 유기농 밭'의 고지마 미쓰히로(児島 光宏) 씨, '아메쓰치 농원'을 설립하여 맛있는 채소와 쌀을 재배하고 있는 시오타 아이(塩田 愛) 씨, '아오조라 양복점'을 설립한 니미 히사시(新見 久志) 씨, '자궁 리듬 에스테틱'을 운영하는 다케타니 후지코(竹谷 富士子) 씨, 신체의 중심축을 바로잡는 보디워크(body work)를 하는 오야시키 가즈키(大屋敷 和貴) 씨, 양파왕국 아와지 섬에서 '흑양파'라는 새로운 품종을 개발한 우치타니 가쓰미(内谷 勝巳) 씨, 모리 유치원 '만마루'를 설립한 다카기 에미(高木 恵美) 씨, 아와지 섬의 제철 식재료를 바비큐로 즐기도록 하는 달인 아타라시 야쓰요시(新箭 剛士) 씨, 도쿄에서 왕복 야간버스로 참가하다가 결국 아와지 섬에 이주한 반농반엑스(半農半x, 자신과 가족이 먹을 만큼만 농사짓고 남는 시간은 자신이 하고 싶은 것을 하면서 시간을 보내는 삶의 방식)의 실천자인 오미 마리코(尾見 真理子) 씨 등 정말 개성 있는 사람들이다. 모

두 지금까지 아와지 섬에 없었던 일을 일으키고 최근 수년 동안 부쩍 진화하고 있는 강자들이다. 그리고 강자들은 고군분투하는 것이 아니라 일에서도 사생활에서도 유연하게 연결되어 있고 함께 걸어가는 '동료'가 되었다.

자신이 하고 싶은 일을 바라보다

내가 담당하는 연수의 특징은 참가자가 '스스로 생각하고 손을 움직여 쓰고 입을 사용하여 발표하고 귀를 기울여 다른 사람의 이야기를 듣는 기회가 많다'는 것이다. 연수 고지문을 다시 보면 '자신의 회사를 만들자' '회사의 콘셉트를 정하자' '브랜딩 해보자' '자신의 회사를 알리는 구조를 만들자' '선배들의 사례를 보자' '실천, 취업을 위한 노하우를 정리하자'라고 매회 테마가 정해져 있다. 하지만 주어진 120분 중에 내가 강의하는 시간은 15분 정도. 남은 100분 중 대부분의 시간은 참가자 자신이 주체적으로 움직이는 시간이다.

연수는 '자기소개와 시작에 즈음하여 한 마디'로 시작하는 경우가 많다. 처음 만나는 사람들이 서로의 존재를 인지하는 시간. 나는 누구인지, 어떤 일을 하고 있는지, 이주자는 '왜 아와지 섬에 왔는지'를 말하는 경우도 있다.

"최근 회사를 그만두었고 어떤 일을 하면 좋을지 아직 이미지가 떠오르지 않아요."

"새로운 회사를 설립하기 위해서 이러한 테마를 생각하고 있는데 좀 더

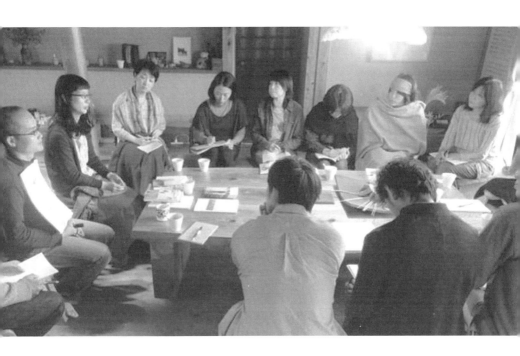

구체화시키고 싶어요.”

　현재 자신이 관여하기 시작한 사업에 대해 소개하는 사람이 있는가 하면 아와지 섬에서 느끼는 위화감을 말하는 사람도 있다.

　참가자 수가 15명 이상이 되면 한마디씩 하는 데도 많은 시간이 걸리지만, 그만한 가치는 충분히 있다. 15명 앞에서 자기 자신을 어필하고 지금부터 시작할 사업의 이미지를 소개하기에는 좋은 기회다. 동시에 “이런 사람이 살고 있구나!” “이 사람과 친해지고 싶다!”고 생각하는 사람들을 발견하는 시간이 되기도 한다.

　‘시작에 즈음하여 한 마디’를 모두 듣고 나면 “이 사람과 이야기해보고 싶어 하는 사람과 2명, 3명으로 팀을 만들자”고 재촉하는 사람도 많다. 모든 사람의 소개를 들으면서 “이 사람, 재미있네!”라는 생각이 들게 하는 사람이 한두 명은 있다. 연수에서 함께 배우는 동료와의 관계성을 만들어가면서 ‘회사의 콘셉트는?’ ‘어떤 사람들에게 이 사업을 알릴까?’ 등 사업진행의 비결에 대해 배우거나, 쓰거나, 이야기를 나눈다. 그러면 개인적으로 배우는 것 이상의 관점을 알 수 있다. 같은 강의를 들어도 터득하는 점이나 떠오르는 의문점은 사람에 따라 다른 경우도 많다. 나의 짧은 강의가 끝난 후 ‘강의를 듣고 어떻게 생각하는지’ 소감을 발표하는 시간을 갖는 경우도 많다. 이러한 곳에서 자신에게 없는 관점을 듣는 기회는 귀중하다.

자신의 일을 말하다

이 강좌에서 했던 '명함 만들기' 워크숍은 매우 간단한 구성이지만, 몇 명
의 참가자들에게 '인상적이다'라는 말을 들었기 때문에 소개하겠다. '어떻게
사업과 회사를 인지하도록 할까'라는 테마의 한 부분이었다.

먼저 내가 퍼실리데이터라는 일을 어떻게 시작했는지 자기소개를 했다.
2003년 설립한 '아오키 마사유키 퍼실리데이터 사무소'는 일본 최초의 전문
회의 퍼실리데이터 사무소이다. 가족회의에서 국제회의까지 모든 테마의 회
의·간담회·워크숍 등을 맡아 외부 사람이 진행하는 일이다. 퍼실리데이터
일은 지금은 많이 이해해 주지만 설립 당시에는 인지도가 거의 없고 '회의 진
행에 돈을 지불한다'는 의식 자체가 일본에는 없었다.

그래서 내가 제일 먼저 만든 것이 명함과 팸플릿이다. 처음 만나는 사람
에게 명함을 건넨다. 명함에 '아오키 마사유키 퍼실리데이터 사무소. 회의를
바꾸면 회사가 바뀐다!'라고 적혀 있다. 그러면 상대는 "이것은 어떤 일입니
까?"라고 묻는다. "해외에서는 많이 있는 일입니다." 초기에는 몇 번이나 이
런 대화를 했던 기억이 있다.

사실은 사무소를 설립하고 처음 만들었던 나의 명함에는 관여하고 있던
3개의 소속단체를 적었다. 회의 진행도 할 수 있고, 회사 사업도 담당하고,
NPO활동도 하고 있고, '이것저것 모두 할 수 있다'는 명함을 만들었다. 그리
고 그 명함을 배포하는 중에 퍼실리데이터의 일은 거의 늘어나지 않았다. 어
느 날 명함의 내용을 단순하게 '아오키 마사유키 퍼실리데이터 사무소' 하나
만 적었다. 단순하게 적고나니 '퍼실리데이터 사무소를 설립한 아오키 씨!'로

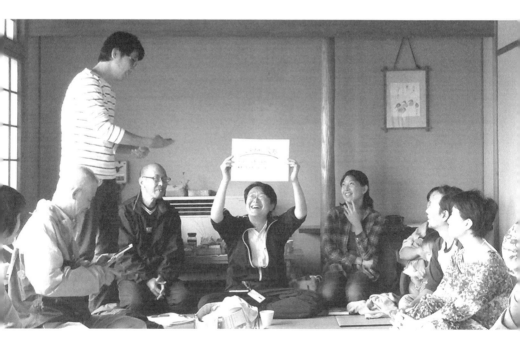

세상에 알려지고 조금씩 일이 들어오기 시작했다는 이야기.

강의를 마친 후 "여러분도 본인을 알리는 내용을 생각했으면 합니다. '나에게 이런 일을 꼭 맡겨주세요!'라는 명함을 만들어 보세요." 그러면서 명함 크기의 백지카드를 나누어 준다. 거기에 이름과 '나에게 이런 일을 꼭 맡겨주세요!'라는 키워드를 적게 한다. 아직 사업의 골자와 콘셉트를 정하지 못한 사람도 고개를 갸우뚱거리며 자신이 지금부터 하고 싶은 일의 이미지를 한마디로 표현한다. 아직 설립하지 않은 가상의 상호를 기입한 사람도 있다. 일러스트를 넣거나 붓 펜으로 적은 사람도 있다.

나름대로 '좋아, 이렇게 말해보자!'라는 마음으로 3장 정도 명함을 만든후 명함교환 타임. 내가 명함을 주고 싶은 사람에게 "○○라고 합니다. 지금부터 이러한 회사를 설립할 예정입니다."라고 자기소개를 한다. 구두로 하는 자기소개와는 다르게 의사소통이 이루어져 "일을 부탁하고 싶어요."라고 상담이 성립되거나 "사무실에 놀러가도 될까요?"로 이어지기도 한다. '내가 무엇을 하는 사람인지'를 정하고 이것을 단지 말하는 작업이지만 명함은 사람의 모습을 가장 단순하게 전하는 수단이다.

참가자가 가진 힘을 발휘하는 장 만들기

내가 가르치는 것은 적지만 참가자에게 배우는 것은 많다. 참가하는 한사람 한 사람이 참으로 개성 있는 배경을 가지고 있고, 각각 자기 나름대로의 인생을 걸어온 사람이다. 나의 일은 이러한 사람들이 가진 힘과 가능성을

충분히 발휘할 수 있는 장을 만드는 것이다. "만약 여러분이 새로운 회사를 설립한다면 주로 어떤 사람들이 이용하기를 원하십니까?" 그러자 모두 자신이 하고 싶은 사업의 이미지를 생생하게 말한다. 주변 참가자가 "만약 그런 사람들이 이용한다면 이런 궁리를 하는 것도 좋겠어요." 또는 "갑작스럽지만 이용해보고 싶어요!"라는 제의로 이어지기도 한다. 경우에 따라서는 "함께 합시다."라며 손을 잡는 경우도 있다. 퍼실리데이터로서 이러한 장면을 보는 것은 실로 고마운 일이다. 내가 소중하게 여기는 것은 가능한 한 사람들을 어떤 방향으로 유도하려고 하지 않고 각자가 원하는 방향으로 마음껏 나아갈 수 있도록 도와주는 것이다.

프로젝트가 성공하는 타이밍

선종(禪宗)에는 줄탁동시(啐啄同時, 놓칠 수 없는 좋은 시기를 말함)라는 말이 있다. 달걀 속의 병아리가 안에서 껍질을 쪼는 것을 '줄(啐)', 그리고 어미닭이 밖에서 껍질을 쪼아 병아리가 밖으로 나오도록 도와주는 것을 '탁(啄)'이라고 하는데 타이밍이 동시에 일어나야 한다는 사자성어. 선의 세계에서는 제자의 수행이 어느 단계에 이르면 스승이 다음 단계의 가르침을 전한다. 이것이 너무 늦어도 너무 빨라도 안 된다는 생각. 아마도 '아와지 일하는 형태 연구섬'이 이 시기에 아와지 섬에서 시작된 것은 가장 좋은 타이밍인지 모른다. 미묘한 타이밍으로 절묘한 침가자들이 모여서 배우는 장. 내가 그 일부분을 맡게 되어 행복하다.

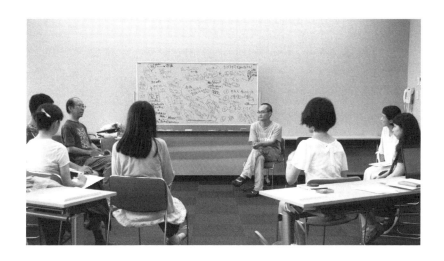

아오키 마사유키(青木 将幸)(아오키 마사유키 퍼실리데이터 사무소 대표, 퍼실리데이터)

1976년 구마노(熊野) 출생. 도쿄 농공대학 농학부 졸업. 환경NGO, 기획회사에서 근무한 후 2003년 아오키 마사유키 퍼실리데이터 사무소 설립. 각자의 개성을 발휘할 수 있는 조직 만들기에 관심이 있음. 기업, 행정, NPO, 국제회의에서 상점가까지 다양한 회의, 워크숍, 참가자 체험형 연수 진행역을 맡음. 2012년부터 아와지 섬에 거주. 담당강좌는 2012년도 '쓸모 있는 디자인 연구회', 2013년도 '일을 만들어내는 커뮤니케이션 연구회' '아이들을 위한 퍼실리테이션 연구회', 2014년도 '나다운 회사 만드는 방법 연수', 2015년도 '일을 잘하는 사람이 되는 연수'

생산자와 소비자를 연결하다

아와지 섬은 생산지가 재미있다

아와지 섬의 매력에 빠져 본격적으로 섬에 오기 시작한 지 5년이 지났다. 한신칸(阪神間, 오사카시와 고베시 사이에 있는 지역)에 살고 있는 사람들 중에 아와지 섬을 모르는 사람은 거의 없을 것이다. 그 정도로 가까운 존재이며 친근한 장소이다. 그러나 나는 관광목적으로는 경험할 수 없는 섬의 진정한 매력이 생산지라는 측면에 감춰져 있다고 생각한다. 예전부터 관광지로 친숙한 아와지 섬은 동일본대지진 이후 이주지로는 물론, 생산지로도 새로운 주목을 받기 시작했다.

나는 여행을 하면 항상 느끼는 것이 있다. 지역 문화를 느끼고 싶고, 살고 있는 사람들과 교류하고 싶고, 지역 음식을 맛보고 싶은 바람이다. 관광지에서 관광객을 위해 준비된 획일적인 서비스에 싫증난 사람도 많을 것이다. 적어도 나는 그 중 한 사람이다.

아와지 섬과 깊은 관련을 맺기 시작한 2010년 항간에 '만나러 갈 수 있는 아이돌'이라는 새로운 콘셉트의 AKB48이라는 일본 여성 아이돌 그룹이 인기를 얻기 시작했다. 같은 시기에 나는 '만나러 갈 수 있는 생산자'를 구하기 위해 아키하바라(秋葉原)의 극장이 아니라 아와지 섬이라는 꿈의 무대에 자주 다녔다.

섬에 다니기 시작한 계기는 아와지 시 이쿠호의 가모(加茂) 신사 축제를 도와달라는 부탁이었다. 당시 나는 요리사로서 새로운 국면을 맞이 미래를 모색하던 중이었다. 그런 타이밍에 섬의 부탁은 정말 매력적이었다. 요리 이외의 일이라도 괜찮으니 내가 할 수 있는 일은 뭐라도 하겠다는 지푸라기라도

잡는 심정이었다.

축제에서는 허드렛일을 했지만 일을 함으로써 지역 작가나 크리에이터 등 재미있는 사람들과 알게 되었다. 아와지 섬에서 나의 인맥 기반은 축제이다. 하나의 축제를 모두가 만들어가고 함께 고생하면서 커뮤니티가 강하게 결속 되는 것을 피부로 느꼈던 경험이다. 나는 망설임은 어디론가 사라지고 충실 감으로 가득 차고 자신감이 넘쳤다.

'관광지'라는 가깝고도 먼 존재였던 아와지 섬에 친구가 생기면서 정신적 인 거리감은 좁혀지고 정말 가깝게 느껴졌다. 나의 일이 되어버린 아와지 섬 의 존재를 그냥 두고 볼 수는 없었다. 이렇게 되면 이상하게도 우연한 일들 이 일어나게 된다.

아름다운 것을 보고 맛보는 집단 '산미'와의 만남

먼저 '산미(美観味, sanmi)' 구성원과의 만남을 이야기 하지 않고 아와지 섬을 논할 수 없다. 감각이나 연령도 비슷한 그들과의 만남은 매우 귀중한 것이었 다. 산미는 도예가, 요리사, 건축가, 소믈리에, 기와장인(기와를 만드는 기술자), 일러 스트레이터 등 다양한 업종이 유연하게 연결된 집단이다. 그런 가운데 가모 신사 축제 참가자였던 니시무라 씨는 스모토 시 고시키 정 도리가이(鳥飼)에 서 지역에 기반을 둔 도자기를 매일 만들고 있다. '보편적인 가치를 재구축 합시다'라는 산미의 활동 콘셉트를 항상 실천하고 있다. 구체적으로 어떤 것 을 만드냐 하면, 근처 농가의 아저씨가 담근 절임음식을 담기 위한 그릇이나

사냥꾼이 잡은 멧돼지를 굽는 오븐용 접시, 양봉가가 모은 꿀을 담는 용기, 고시키 해변에서 퍼 올린 해수로 만든 소금을 담는 소금항아리 등이다. 하나하나의 도자기에 스토리와 배경이 있는 물품 만들기에 깊은 감명을 받았다. 내가 지향하는 요리에도 적용할 수 있을 것으로 생각했다. 니시무라 씨도 그렇게 느꼈는지 어떤지는 명확하지 않지만 서로 기획하는 이벤트에 출연하는 등 유연하게 연결되었다. 그런 가운데 자연스럽게 1차 산업 현장을 직접 접할 기회가 생겼다.

강인한 어부들과 대치하다

교류를 하면서 '아와지 일하는 형태 연구섬'이라는 정말 재미있는 기획명의 사업을 시작하니 강사로 와달라는 제안을 받았다. 얼마 후 아와지 지역고용창조 추진협의회 사업추진원에게 설명을 들었다. 내용은 모호해서 이해하기 힘들었지만 직감적으로 요청을 수락했다. 사업의 수퍼바이저는 graf의 하토리 시게키 씨로 결정되었고 거절할 다른 이유를 찾지 못했다. 그것보다도 단순하게 아와지 섬에 다니게 된 기쁨이 가장 컸다.

사업의 골자는 관광, 농업, 어업과 음식. 나는 낚시를 좋아한다는 이유로 지금까지 거의 만날 기회가 없었던 어업관계자를 위한 연수에서 강사를 맡게 되었다.

연수라고 해도 시간에 맞추어 프로그램을 진행할 정도로 1차 산업 현장은 만만하지 않다. 물론 어느 정도 예상은 했지만 연수 첫날은 상상을 초월

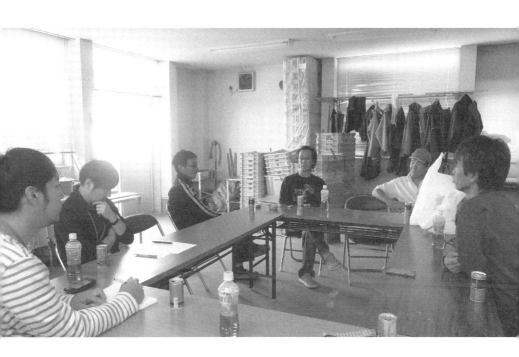

하는 광경이 벌어졌다. 그곳은 마치 〈스쿨 워즈(school wars, 일본 드라마)〉와 같은 학교 드라마의 교실로 시간여행을 한 것 같았다. 수강생은 갈색으로 그을린 피부에 황금색 목걸이를 하고 휴대전화로 바다의 상황, 경매 차지한 생선 가격 등을 독특한 말투로 열변을 토했다. 어부다. 강인한 바다 사나이들이 20명 이상 모였다. 어업에 관해서는 신참 교사나 마찬가지인 내가 도대체 무엇을 할 수 있을지… 이미 마음은 괴로웠다. 어부라는 일의 성격 탓일까 말수도 적고 책상에서 이야기를 나누는 것을 지루해 할 것은 알고 있다. 그러나 이것을 어떻게 극복하느냐에 따라 향후 일의 진행이 크게 달라질 것이다.

어부와 초밥장인의 진검승부

연수는 어부들이 쉬는 수요일에 실시했다. 이번 주도 수요일이 다가온다. 그 자리에서 무엇을 하면 어부들의 마음을 열지 필사적으로 고민했다.

그렇다! 초밥 장인을 불러 어부들이 자부심을 갖는 이와야의 생선을 눈앞에서 요리해서 다함께 먹어보고 맛을 비교하는 것은 어떨까. 바로 산미의 구성원이자 마사스시(正寿司)의 대장인 다카하시 쇼고(高橋 正悟)에게 의논했더니 2가지 대답으로 수락해 주었다. 모든 어부도 맛을 비교하는 제안에 흥미를 보였다. "최고의 생선을 준비하겠어!" 그런 믿음직한 말에 나는 기대감으로 가득 차 있었다. 도시에서 온 신참 교사에게 한줄기 빛이 비추었다. 이것을 계기로 많은 일이 시작되었다.

그리고 다음 수요일, 참돔, 삼치, 고등어, 문어 등 이와야에서 잡은 생선이

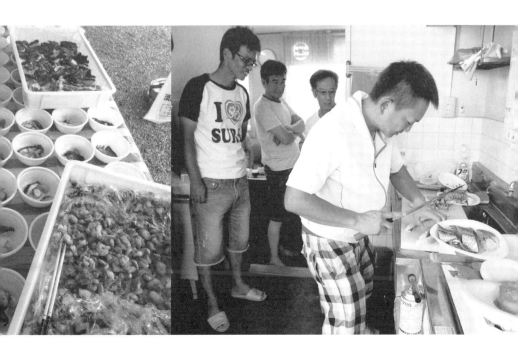

도착했다. 생선을 눈앞에 둔 어부들은 기분이 좋아 보였다. 잠시 후 마사스시의 다카하시 씨가 도착했다. 웃는 얼굴로 가득했던 회의장의 공기가 갑자기 긴장되었다. 어부와 요리사의 진검승부가 시작되었다. 처음으로 말을 한 사람은 아와지 섬 이와야 어업협동조합 광고부의 기시모토 다모쓰(岸本 保) 씨였다. 다카하시 씨와 만난 적이 있는 기시모토 씨가 말을 걸어준 덕분에 분위기는 누그러졌다. 나는 한시름 놓았다.

바로 생선을 요리했다. 어부가 생선을 매일 다룬다고 해서 요리를 잘 하는 것은 아니다. 나는 진지한 눈빛으로 요리하는 것을 보았다. 숨 막히는 순간이었다. 요리가 완성되었다. 반투명하던 참돔의 회 단면으로 하얀 손가락이 보였다. 다카하시 씨는 말했다. "이것이 최고의 참돔이라는 증거야." 긴장이 풀리는 순간이었다.

어부들의 얼굴에 미소가 돌아오고 여기저기서 말이 들렸다. "이와야의 생선이 최고야!" "많은 사람들에게 알려야 해." "이렇게 맛있는 생선은 다른 데는 없어." 어부들이 연수에 참가한 목적은 이와야 생선의 가치를 소비자들에게 알리고 싶은 열망이었다는 것도 재확인할 수 있었다.

이후 연수에서는 모두 홍보의 중요성을 생각했다. SNS교실을 열어 이와야 바다에서 바라보는 일출과 잡은 생선 사진 등 어부의 평범한 일상을 보여주는 사진을 SNS에 올렸다.

해가 바뀌어 3월 어느 날, 어부 모두가 중심이 되어 근처의 이와야 신사에서 풍어기원을 바라는 축제가 개최되었다. 우리에게 축제에서 손님에게 내집할 음식을 요리해 달라는 제안이 있었다. 축제의 분위기를 고조시키기 위해 내는 요리를 맡게 되어 정말 기뻤다. 우리는 풍부한 이와야의 어패류를 활용

한 메뉴를 생각했다. 그래서 부야베스(생선을 모둠 냄비식으로 익힌 마르세유 지방의 수프 요리)를 만들기로 결정했다. 평소 자주 먹는 생선을 부야베스라는 섬사람들에게 익숙지 않은 조리방법으로 요리해서 먹을 수 있다는 것에 주변의 할아버지, 할머니들은 기대가 컸다. 축제 당일 200명분의 부야베스가 눈 깜짝할 사이에 팔렸다. 이후 이와야 어부들과 낚시를 가거나 SNS를 중심으로 교류를 하고 있다. 덕분에 언제라도 아카시오키(明石沖) 바다의 일출을 볼 수 있고 어획 상황도 손바닥 들여다보듯이 알 수 있다.

음식의 미래를 창조하는, 이것이 라이프워크

생산자와 소비자를 이어주는 노력은 내 인생의 기둥이라 할 수 있는 큰 목적이다. 현대적으로 표현하면 라이프워크(life work)라고 할 수 있을 것이다. 어릴 때부터 음식에는 신비한 힘이 있다고 생각했다. 외국에 이주하면 그 땅의 언어를 사용하지 않으면 생활할 수 없듯이 그 땅의 식재료를 먹는 것은 살아가는 데 필요하다. 예를 들면 이주한 곳에서 먹어본 적이 없는 요리나 식재료가 있더라도 몇 개월만 지나면 아무 일도 없었던 것처럼 먹게 될 것이다. 인간은 순응하는 생물체이다. 반면 태어난 곳을 한 번도 떠나지 않고 생을 마감하는 사람도 있다. 그런 사람들에게도 평소 익숙한 식재료로 새로운 음식을 제안하는 것이 내가 할 수 있는 1차 산업과 소비자를 이어주는 방법이라고 생각하게 되었다.

내가 제안하는 라이프스타일은 다양하다. 그 지역의 식재료로 그리는 푸

드 모자이크 아트 〈foodscape!〉와 음식과 음악을 융합한 라이프 퍼포먼스 이
벤트 〈EATBEAT!〉 등 지금까지 없었던 음식과의 만남의 장을 만들었다.

　　〈foodscape!〉에서는 생산자, 요리사, 소비자가 하나의 요리를 둘러싸고 식
사시간을 즐기는 묘미가 있다. 그 지역의 풍경을 모티브로 플레이팅한 요리
의 압도적인 충격이 참가자의 마음을 움직여 자연스럽게 교류하게 되었다.

　　〈EATBEAT!〉에서는 음식에 얽힌 '소리'를 다루었다. 이벤트 초기, 참가자
에게 신선한 제철 채소 스틱을 나누어 주었다. 건배 대신 참가자들 전원이 일
제히 베어 먹는다. 100명이 당근 스틱을 동시에 베어 먹으면 어떤 소리가 나
고 어떤 맛을 느낄까? 꼭 여러분도 느껴보시기 바랍니다. 지금까지 경험하지
못한 일체감을 느끼게 된다. 신선도가 탁월한 채소의 싱싱함과 채소 자체의
맛이 그대로 전해진다. 먹고 싶은 욕구를 억지로 접어두고 '소리'라는 청각으

로 접근하게 함으로써 평소보다 오감이 발달하고 감각이 민감해진다. 그 외에도 사전에 생산자를 방문해서 이야기를 듣고 수확에 얽힌 소리나 채소를 자르는 소리, 볶는 소리 등 소비자가 요리를 먹기 직전까지 나는 소리가 기분 좋은 박자로 회장에 울려 퍼진다. 식욕을 귀로 자극받는 감각에 참가자들은 매우 기뻐한다.

평소 하지 않는 것을 열의를 가지고 함으로써 새로움과 즐거움을 발견하여 음식의 미래를 창조하는 직업을 선택했다. 우리들의 모험은 궤도에 오르기 시작했지만, 10년 전에 이런 시대가 올 줄은 생각하지 못했던 것처럼 앞으로도 사람들의 욕구는 어떻게 변화할지 모른다. 음식의 최전선에 있으면서 미래를 들여다보고 싶다.

호타 유스케(堀田 裕介)(요리개척인, foodscape! 운영)

1977년 오사카 출생. '먹는 것은 사는 것, 사는 것은 생활하는 것'을 콘셉트로 생산자 옆에서 음식의 본질을 사람들에게 전한다. 2005년부터 graf의 셰프로 근무 후 독립. 상품개발과 점포 프로듀스를 하는 한편 'foodscape!' 'EATBEAT!' 등 오감을 통해 음식과 마주하는 공간을 창출. 2015년 foodscape!의 가게를 오픈.
담당 강좌는 2012년도 '풍부한 식당 연구회' '아와지 섬의 바다를 보물로 만드는 연구회', 2013년도 '풍부한 식당 연구회', 2014년도 '바다의 혜택을 상품화하는 연수', 2015년도 '바다의 혜택을 보물로 바꾸는 세미나'.

마을, 사람, 생활이 어우러지는 장 만들기

예상 밖의 부탁

내 일은 '그곳에 있는 사람과 그곳이기 때문에 가능한 것을 생각하다'를 모티브로 지역과제를 다루는 프로젝트 퍼실리테이션이다. 프로젝트는 아트 이벤트에서 지자체의 정책 만들기까지 다양하다. 나는 "마을 만들기와 아트 사이에 있는 것이 전문입니다. 퍼실리데이터형 프로듀서입니다."라고 모호하게 자기소개를 했다.

그런 나에게 "관광 연수를 위한 강의를 부탁합니다."라고 야마구치 구니코 씨가 방문했을 때는 조금 놀랐다. 나는 "전문가가 아니기 때문에 관광 콘셉트를 잡기는커녕 관광이 안 된다고 생각하는데 괜찮습니까? '승용차로 일행을 모아서 돌아다니는 투어도 괜찮겠지'라는 말을 꺼냅니다." 그러자 "그거 좋겠네!"라고 해서 오히려 당황했다. 지향하는 방향성은 무엇인가를 잠시 생각하는 것에서 '아와지 일하는 형태 연구섬'과의 인연이 시작되었다.

지금의 주류를 목표로 하지 않는다

나는 '일하는 형태'를 연구한다. 하지만 도시가 아니라 섬에서. 대량생산, 대량소비, 종신고용, 학력사회 등 지금까지 성공을 지탱하던 이러한 사회적 배경이 붕괴되고 축소사회를 맞이하고 있는 시대에 정반대의 가치관으로 사는 것이 정답이라는 생각이 든다. 어딘가에서 질 좋은 상품과 일이 생길 것이다. 이런 예감으로 계속 두근두근 설레고 있었다.

담당하는 연구회는 '관광' '브랜딩' '상품개발' 등 다양하지만 2가지의 대전제가 있었다.

① 섬 밖을 위한 개성이 아니라 섬 안을 위한 개성을 연마하기

② 지속하는 동기는 '돈을 벌다' '붐비다'가 아니라 '즐겁다'

물론 주의해야 할 점은 있다.

섬 안을 위한 개성을 연마하는 것은 지역과 사람들에게 얽힌 깊은 일화와 숨겨진 매력을 발굴할 수 있는 가능성이 있지만 지연(地緣)형 커뮤니티 색채가 농후한 지역은 관계성이 경직된 지역이기도 하다. 얽매임으로 실패할 수도 있지만 바람을 불어넣기 위해서는 이 섬에서 '누가 중립적 존재(수직관계, 수평관계도 아닌 관계의 사람)가 될 수 있을까?' '중립적 관계를 위한 장소(또 다른 차원의 장)를 어떻게 만들까?'가 포인트이다.

'중립적인 장, 중립적 존재'는 소위 '외부사람, 젊은 사람, 엉뚱한 사람'으로 불리는 지역의 트릭 스타(trick star) 역할을 말한다. 하지만 그 역할을 개인에게 너무 의지하면 잘못되었을 때 개인에게도, 지역에도 큰 피해를 준다. 그러므로 상황에 따라 역할을 한정적으로 맡기는 방법과 누가 "여기서는 평소와 다른 역할을 할 수 있어요."라는 장소를 만들 필요성을 느꼈다.

그리고 '즐겁다'는 동기. 원래 '즐겁다'는 동기부여는 인구가 많은 베드 타운(bed town, 도심 근무자의 거주지를 중심으로 발달한 대도시 주변의 위성도시)과 테마형 커뮤니티가 활발한 도시부에서 빛을 발하는 디자인 포인트이다.

플레이어 수가 한정적인 지방에서는 사업자가 플레이어가 되는 경우가 많기 때문에 기본은 본업지원, 사업번창을 목표로 한다. 그러나 '돈을 벌다' '붐비다'가 판단기준이 되면 신규사업개발에서 '미지수의 재미'가 아무래도 떨

어진다. 그러면 새로운 가치는 생기지 않는다. 그렇다고 역시 '즐겁다'만으로 지속하기는 어렵다. 본업에서 부수적인 가치를 느끼게 하는 수법을 어떻게 제안할까? 그것이 중요했다.

수강생이 이주하고 싶어지는 연수

2012년도 '투어 판매 스태프가 되는 연구회', 2013년도 '투어를 판매하는 연구회'에서는 이주희망자 스스로가 투어 스태프가 되는 가능성을 추구했다. 투어로 수익을 창출하는 방법을 알고 가이드북에 실릴 만한 장소를 안내할 수 있는 그런 것이 아니라 '아와지 섬을 안내할 때 지역의 특색을 살려 안내할 수 있으면 멋있어'를 표어로 했다. 그릇을 들고 마을을 산책하며 그때 그때 쇼핑한 것으로 도시락을 만드는 테마, 만나는 사람들이 추천하는 대로 행동하는 테마 등 매회 제출되는 주제에 맞추어 필드워크(field work)를 했다. 일상적인 커뮤니케이션을 통해 이주할 때 고민하게 되는 "이상과 현실의 괴리를 어떻게 해결하지?" "지역 사람들과 어떻게 만나지?" 등을 수강자끼리 공유하면 좋겠다는 다른 목적도 있었다.

'어촌에는 존댓말이 아닌 조금 허물없는 대화가 좋다' '마음에 드는 가게를 발견하면 주인에게 다음으로 추천하고 싶은 가게를 묻는 것보다 주인과 친한 사람을 물어보는 것이 좋은 만남으로 이어진다'는 것처럼, 수강자 스스로가 지역에 스며드는 방법을 찾아가는 과정은 수상사의 주체성을 신장시켜 섬 밖에서 온 수강자 7명 전원이 아와지 섬에 이주를 결정하는 기적적인 일

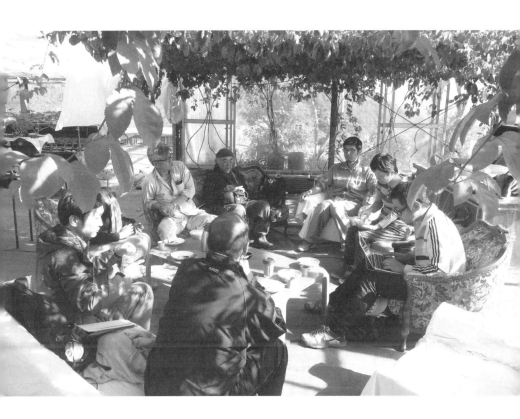

이 일어났다. 그 후에도 수강자는 다양한 이벤트와 사업 운영에 바로 투입되어 활약하고 있다.

지속하기 위한 비결은 거점과 주체

이주희망자를 아와지 섬의 역군으로 하는 목적은 성공했지만, '관광사업'이라는 측면에서 말하면 전혀 성공하지 못했다. 그래서 2014년도는 관광객 유치를 희망하는 사업자를 중심으로 이주자, 이주희망자가 교류를 하면서 계획을 세우도록 했다.

연수 이름은 '섬 체험 투어리즘 연수'이다. 대상을 이주희망자로 설정하는 것에는 변함이 없고 목적은 '이곳에서 어떻게 일해서 생업을 꾸려 갈 것인지'를 그려볼 수 있는 관광을 만들기로 했다. 물론 다른 목적으로는 이 연수를 통해 사업자와 이주자가 만나서 성수기만이라도 고용이 성립되면 좋겠다고 생각했다.

결과부터 말하자면 고용보다 새로운 '움직임'이 생겼다. 딸기농가이면서 잼 가게인 '아와지 섬 야마다야'를 무대로 한 연수에서는 휴경지가 된 밭을 개간하여 보리밭을 만드는 사업을 했는데 깨끗이 정리된 성취감과 고령자가 된 지주가 의욕적으로 "한 번 더 해 볼까!"라고 기운을 되찾는 모습에 모두의 기분이 고조되었고, 이후에도 아와지 섬 야마다야를 중심으로 주변의 휴경지를 보리밭으로 개간하는 활동을 계속했다.

이벤트는 콘셉트를 전하는 미디어

이러한 활동은 사업자에게 '본업'과 상관없는 '재미'나 '선의'에 지나지 않는 행동일까? 나는 그렇게 생각하지 않는다. 이벤트와 프로젝트는 상품이나 점포만으로 전달되기 어렵고, 전하기 힘든 주인장의 생각과 이념을 전할 수 있는 최고의 미디어라고 생각한다.

'아와지 섬의 작물을 상품으로 만드는 연구회' 강사를 맡았을 때 이것을 실감했다. 이 연수는 대대로 내려오는 제면회사, 아와지 면업주식회사가 문을 연 생파스타 가게 'tutto piatto'를 중심으로 생산자와 가공회사가 의견을 교환하면서 실제 가게 만들기를 실현하는 내용이었다. 나는 이벤트 만들기를 담당했는데, 이야기를 들어보니 이즈모 후미히토(出雲文人) 대표는 "생산자를 응원하고 싶어요. 회사가 번창하면 고용이 발생해요. 아와지 섬을 어떻게든 해야 해요."라고 사회기업가와 같은 생각으로 회사를 경영하고 있었다. 'tutto piatto'를 거점으로 이벤트를 개최한다면 '지산지소(地産地消)를 실천하는 생파스타 가게' 이상의 메시지를 담는 것이 좋겠다고 생각했다.

'음식점이기 때문에 할 수 있는 지역의 거점 만들기' '지산지소를 실천하기 때문에 가능한 생산자와의 교류의 장'으로서 다양한 사람이 평등하게 이야기를 나누는 'tutto piatto의 모두의 아침밥'을 기획했다. 극단적으로 말하면, 가게에서 준비하지 않아도 운영될 수 있도록 음식을 가져오는 사람은 무료. 빈손으로 오는 사람도 300엔으로 참가할 수 있고 식재료를 가져오는 경우는 즉석에서 요리사가 이탈리아 요리를 만드는 '놀이'라는 요소를 가미했다.

매월 22일에 개최되는데, 근처의 독거노인, 부모와 자식, 이주자와 참가자

가 점점 증가하고 있다. 또한 준비와 설거지, 사회 진행을 가게 직원만이 부담하지 않는 색다른 운영이 2년 반 동안 계속되었다(현재는 제면공장의 이전으로 '모두의 아침밥'은 종료되었다).

매출이나 집객만 생각한다면 보잘 것 없는 이벤트이지만 '우리 회사의 이념은 ~이기 때문에 ~도 하고 있어요'라고 말할 수 있으면 설득력이 있다. 아와지 섬에서 생산된 밀가루를 만드는 꿈에 도전하는 이즈모 씨를 소개하는 TV 프로그램에서 '모두의 아침밥'이 방송되고, 아와지 면업주식회사의 구인 설명회에서도 회사홍보 차원에서 소개되고, 기업이념을 전하는 메시지로 이벤트를 활용하고 있다.

전술한 아와지 섬 야마다야의 경우도 '나는 이주자로서 아와지 섬에서 농원을 시작하게 한 아름다운 풍경이 훼손되는 것을 막고 싶다' 그리고 '아와지 섬에서 제조한 잼을 고집하는 이상 그 밭에서 수확한 밀가루로 스콘을 굽고 싶다'는 생각이 실현된 사업이다.

브랜드는 지속적인 생각과 이야기

결국 '아와지 일하는 형태 연구섬'에서 내가 한 일은 여러 사람들이 모이는 장소의 즐거움을 만들어내는 것과 아와지 섬 사람들이 살고 있는 토지의 매력을 다른 관점으로 찾아내는 것이었다. 수퍼바이저인 graf의 하토리 시게키 씨의 '브랜드는 이야기. 이야기를 만드는 것'이라는 말이 인상적이었다. 이 표현을 빌리자면 내가 하고 있는 일은 이야기를 지탱하는 콘텐츠를 만드는

것이다. 한마디로 하면 '이야기를 나누는 장을 만드는 것'이다.

　그리고 지금은 '더 많은 다양한 사람들이 자신의 일처럼 말하고 펼칠 수 있는 수단과 같은 모노즈쿠리' 프로젝트를 진행하고 있다.

　아와지 섬의 마을이야기를 식재료와 카레로 전하는 '카레 명작극장'. 이 것은 '바다의 혜택을 보물로 바꾸는 세미나'에서 만든 프로젝트인데, 식품을 가공하는 오키㈜ 물산주식회사 상품개발담당인 이리구치 다케시 씨가 아와지 섬의 풍부한 식재료를 활용한 카레 루(조기로 육수를 낸 씨푸드 카레, 아와지 소를 활용한 사골 카레, 치킨 카레 등)의 시제품을 만들고 있었다. '이왕이면 생산자, 공장, 가게가 모여 다 함께 이야기를 나누며 하고 싶다'는 이야기가 사업추진원의 귀에 들어가면서 시작되었다. 루의 육수를 만드는 식재료가 수확되는 어장과 양계장에 가서 그 식재료를 활용한 카레를 먹으면서 회의를 하면 "기타사카(北坂) 양계장의 닭은 옛날부터 내려오는 맛이야." "예전에는 오랜 시간 사육하기 때문에 육질은 단단해도 맛은 좋았지." "옛날에는 양계업이 번창했고 맛있는 요리라면 닭고기 스키야키(얇게 썬 고기와 다른 식재료를 얕은 냄비에 굽거나 끓여서 조리하는 일본 요리)였지."라는 추억담이나 비화가 계속 나왔기 때문에 "카레를 통해서 아와지 섬의 각 지역이 배양한 풍토와 문화를 전하는 상품 프로젝트로 하자."고 결정했다.

　"지역이야기를 소중히 여긴다면 단편소설과 같이 보여주면 어떨까?"라고 농담처럼 이야기하다가 각 지역의 식재료를 활용한 4종류의 카레를 만들었다. 그것은 '이와야 바다 조기' '명품 돼지고기 골든보아' '대초원의 작은 곳사(GOSSA)' '사랑을 전하는 이야기'로 제목을 붙여 이야기하듯이 소개했다. 지역 음식점이 카레 명작극장(TV에니메이션 시리즈)을 다룸으로써 고객들과 소통하

고 마을의 특징이 스포트라이트를 받으면 좋겠다. 향후 레토르트 상품이 되어 섬 밖의 이벤트에서 아와지 섬의 특징을 전하는 미디어와 같은 역할을 하면 좋겠다.

또한 '연결고리를 활용한 관광상품개발 세미나'에서는 보리가 황금빛을 띠던 과거 아와지 섬의 풍경을 부활시키자는 '황금섬 프로젝트'가 시작되어, 농가와 섬 밖의 빵가게가 씨뿌리기와 풀베기 등의 작업을 통해 서로 깊은 교류를 했다. 이것은 현(県)의 밀가루 생산량을 늘리는 시도이기도 하지만, 그 이상으로 밀가루가 쌀 그루갈이로 적합하고 손이 많이 가지 않으면서 휴경지 대책에도 활용되기 때문에 사회성이 높은 시도로 발전하고 있다.

이렇게 공감성이 높은 상품 만들기나 참가 기회를 폭넓게 제공함으로써 그것을 소유하고 다루는 것으로 그 사람 자신의 이야기를 할 수 있는 상품을 만들 수 있다. 이것이야말로 지역을 깊게 바라본 이면에 있는 모노즈쿠리의 보편적인 가치일 것이다.

나카와키 겐지(中脇 健児)(BA TO KOTO LAB 대표, 마을 만들기 플래너)

1980년 오사카 출생. 효고 현 이타미 시를 중심으로 뮤지엄, 상점주, 행정, 시민을 연결하는 프로젝트를 다수 전개. '장난끼'를 키워드로 관계자 전원이 주역이 되는 장을 만든다. 대표적인 프로젝트는 '이타미(伊丹) 오토라쿠(音楽)' '우는 벌레와 고쿄(郷町)' '하타라코(はたら子)'. 최근에는 위성도시, 관광지, 과소마을 등에서 유쾌한 마을 만들기에 기여하고 있다.
담당강좌는 2012년도 '투어 판매 스태프가 되는 연구회' ' 아와지 섬의 작물을 상품화 하는 연구회', 2013년도 '투어를 판매하는 연구회' '목장의 상품을 생각하는 연구회', 2014년도 '섬체험 투어리즘 연수' '바다의 혜택을 보물로 바꾸는 세미나', 2015년도 '연결고리를 활용한 관광상품개발 세미나'.

제3장

지역
×
크리에이티브
×
일자리 구조

'아와지 일하는 형태 연구섬'에서는 아와지 섬이 안고 있는
과제를 찾아서 섬 특유의 상품과 관광투어 개발을 해왔다.
상품 아이디어를 모집하고 전문가와 함께 개발했다.
개발 후에는 사업자를 공모하여 상품판매, 관광투어 운영을 실시했다.
아와지 섬의 매력을 전하는 다양한 상품이 세상에 널리 퍼지고 있다.

아와지 섬 특유의 부가가치 상품 개발

섬의 흙, Suu, 마치마치 기와, 기프트 세트 아와지 섬 GOTZO,
쥬쥬의 벌꿀, 고카게 모자, 키우는 빗자루, 엔기, 아와지 섬에서 생산된
듀럼밀 세몰라, Suu BOTANICAL SOAP, 콤폿, 향기 있는 마을의 향,
SHIMAIRO, 섬 크림 크로켓

아와지 섬 특유의 관광투어 개발

아와지 섬 SHORT TOURS, 꽃 미녀가 되는 투어, 맛있는 이유를
찾는 투어, 아와지 섬에서 배우는 재생가능에너지 스터디 투어,
새 일꾼 탐방 투어, 태양과 함께하는 아와지 섬 조양·석양 투어,
식탁의 이면을 보러가는 투어

아와지 섬 특유의 부가가치 상품 개발

섬의 흙

아와지 섬에서 태어나 아와지 섬에서 자란 유기비료

이것은 아와지 섬에서 자란 가축의 똥이나 채소쓰레기를 깔끔히 처리해서 만든 유기비료 시리즈이다. 양질의 흙을 만들고 토지의 힘을 끌어낸다. 맛있는 채소, 과일, 꽃을 키워서 섬의 순환형 농업을 지탱한다.

배경

아와지 섬에는 옛날부터 가축을 사육하고 거기서 나오는 퇴비로 땅을 경작하고 농사를 지었다. 목표는 생산자들이 자연스럽게 해왔던 일이 상품이 되고, 섬 안에서 순환하는 사회를 만드는 것이다. 이 프로젝트는 앞으로의 농업을 지탱하는 생산자가 제안한 것이다.

개발한 상품

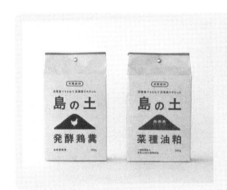

DATA

전문 어드바이저: 에조에 나오키(분보 주식회사), 이시야마 요스케(흙 만들기 어드바이저), 호타 유스케(요리 연구가/디렉터)
디자인: 하라다 유마(原田祐馬, UMA/design farm)
판매처: 기타사카 양계장, 일반재단법인 고시키 고향 진흥공사
주요 원재료: 닭똥, 톱밥(발효 닭똥), 유기질비료 및 분말
용량: 15kg, 500g
희망소매가격: 800엔(500g)(세금별도)

새로 생긴 관계

비료를 만드는 양계장과 기름제조업자, 그것을 사용하는 농가가 모여 순환하는 농업 구조를 생각하는 그룹 '스쿠라보(鋤ラボ, 일하는 연구실)'를 만들었다. 제조자와 사용자가 흙 만들기로 새로운 유통이나 활동을 함께 고민한다.

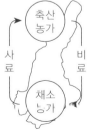

섬 안에서 순환하는 농가

운영그룹을 결성

상품화 5단계

1

제조자와 사용자가 함께 고민하다

농자재 판매점과 가드닝 숍 등을 조사하고 현장의 소리를 청취. 비료를 만드는 측, 사용하는 농가, 디자이너가 합류하여 콘셉트를 결정했습니다.

2

흙 만드는 현장 알기

양계장과 농가 밭을 시찰하고 제조방법과 사용상황을 청취. 퇴비를 발효, 건조하는 방법 등, 짜고 남은 찌꺼기 활용방법을 배웠습니다.

3

브랜드 구조를 만들다

'섬의 흙'의 목표는 브랜드로서 흙으로 순환형 농업을 널리 홍보하는 것입니다. 제조자뿐만 아니라 사용자와 함께 스쿠라보를 운영할 것입니다.

4

디자인으로 전하다

포장은 생산자 사이의 관계나 농작업 풍경과 어울리는 디자인으로, 순환형 농업의 활동을 전하는 아이콘이 됩니다.

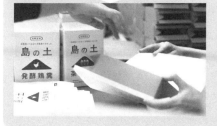

5

판매를 위해

달걀과 유채유, 제조과정에서 만든 '섬의 흙'을 사용한 농산물이 있기 때문에 가능한 이상적인 순환. 이것을 널리 전파하고 판매할 것입니다.

아와지 섬 특유의 부가가치 상품 개발

Suu

아와지 섬에서 제조한 에센셜 오일

화학비료나 농약을 사용하지 않고 순수한 재료를 사용하여 수증기 증류법으로 정성스럽게 추출했습니다. 나루토 밀감은 과실 200kg에서 겨우 30㎖를 얻을 수 있는 희소 오일로 상쾌하고 시원한 향이 납니다. 허브 향을 포함하여 총 8종류의 라인 업.

배경

연간 온난한 기후이기 때문에 아와지
섬 원산의 나루토 밀감을 시작으로 감
귤류가 많이 재배되고 있습니다. 나루
토 밀감은 섬 안 일부 지역에서만 재배
되고 생산자의 고령화와 시장의 변화에
의해 생산량이 감소하고 있습니다.

개발한 상품

DATA

전문 어드바이저: 마쓰오 요코(주식회사 SAFAR), 우다
가와 료이치(주식회사 생활나무), 하토리 시게키(graf)
디자인: 마스나가 아키코(増永 明子, 마스나가 디자인
부)
판매처: 주식회사 아와지 시마 파르셰(PARCHÉ)
주요 원재료: 나루토 밀감, 라벤더, 로즈마리, 레몬유칼
리, 티트리, 로만 카모마일, 박하, 로즈 제라늄
용량: 3㎖, 5㎖
희망소매가격: 1,620엔~3,657엔(세금별도)

새로 생긴 관계

경작방치지가 증가한 나루토 밀감으로
에센셜 오일이라는 시대에 맞는 새로운
활용방법을 만들어냈습니다. 과실로 출
하하는 것 외에도 판로를 확장하여 농
지를 재생하고 일자리를 창출합니다.

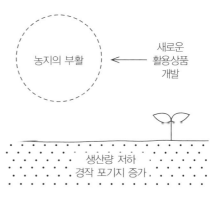

농지의 부활 ← 새로운
활용상품
개발

생산량 저하
경작 포기지 증가

상품화 5단계

1

새로운 가치를 찾는다

섬의 상황을 고려한 후에 시장조사를 하여 제품의 콘셉트를 구상합니다. 그 결과, 아와지 섬 원산의 나루토 밀감으로 에센셜 오일을 만들기로 했습니다.

2

재료를 수확하고 추출한다

농가의 협력을 받아 무농약 재배인 나루토 밀감과 허브를 수확. 이 재료를 수증기 증류법으로 귀중한 일본산 오일을 정성스럽게 추출합니다.

3

성분을 분석하다 · 전문가를 초청하다

효고 현립 공업기술센터에 추출한 오일 분석을 의뢰하고 아로마테라피 전문가에게 향과 가격, 판매에 관한 상담을 하는 등 상품을 다각적으로 검토합니다.

4

이름과 디자인으로 전하다

순수한 섬의 재료를 사용하여 정성스럽게 추출하는 것과 'Suu'의 유래인 '소(素)', 심호흡이나 바람소리를 고려하여 디자인을 합니다.

5

판매를 위해

7종류의 기존 허브 오일과 새롭게 개발한 과실 오일의 포장을 통일하여 리뉴얼 브랜드를 모색하고 있습니다.

아와지 섬 특유의 부가가치 상품 개발

마치마치 기와

무작위로 이을 수 있는 기와

섬의 전통산업인 아와지 기와. 지역에서 산출된 천연 흙만을 사용하며 섬세한 이부시은(いぶし銀, 유황으로 표면을 그슬린 은)이 특징입니다. 기와 수요의 침체와 기와 제조업자가 감소하는 가운데 기와의 매력을 재검토하고 현대 건축에도 어울리는 기와를 다시 만들었습니다.

배경

아와지 기와는 일본 3대 기와의 하나이 며, 400년 이상의 역사를 자랑하는 기 와의 산지입니다. 특징은 훈제한 은색 의 광택이 있는 아름다운 훈와(燻瓦)라는 것입니다. 아와지 섬에서는 부재마다 분 업되어 몇 개의 회사에서 장인이 모여 한 채의 지붕을 완성했습니다.

개발한 상품

DATA

전문 어드바이저: 야마다 슈지(山田 修二, 주식회사 야 마다 슈지 아와지 기와공방), 하토리 시게키(graf)
디자인: 콘부 제작소 – 오카 쇼헤이(岡 昇平), 마쓰무 라 료헤이(松村 亮平)
판매처: 주식회사 다쓰미(タツミ)
마감: 매끈한 것(평평한 것), 줄무늬가 있는 것(스크래 치), 사이즈: w100×h400, w150×h400, w300×h400mm,
두께: 15/25mm, 용도: 지붕, 벽
추정소매가격: 15,000엔/㎡(세금별도)~
※잇는 방법에 따라 기와 수가 다르므로 가격이 다 를 수 있다.

새로 생긴 관계

기와 제조사, 지붕 수리점, 아와지 기와 공업조합의 협력과 개발관계자가 논의 하여 만들었습니다. 현재 설비로 제조 가 가능하므로 섬의 어느 기와 제조사 도 만들 수 있습니다. 아와지 기와업계 전체가 전통을 계승합니다.

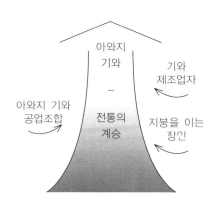

상품화 5단계

1

아와지 기와의 현황을 파악하다

일본 3대 기와 중 하나인 아와지 기와는 지역의 천연 흙을 사용한 섬세한 훈와가 특징. 400년 이상 이어온 역사를 이해하면서 현황을 조사합니다.

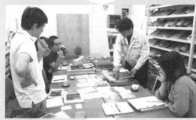

2

문제점을 도출하다

건재시장과 역사적 배경을 고려하여 문제점과 새로운 매력에 대해 생각합니다. 용도와 기와에 얽힌 다양한 사람들과 이야기를 계속 나눕니다.

3

해결책을 강구하다

일본 이미지가 강하고 현대 건축에 적용하기 힘들다 등의 문제를 해결하기 위해 '평평하고 랜덤으로 이을 수 있는 기와'를 제안. 현대 건축에도 어울리는 기와를 제작하기로 결정했습니다.

4

형태화하다

랜덤으로 이을 수 있도록 사용하기 좋은 사이즈 3종류를 선정하고 마감을 2종으로 제작. 종래의 기와보다 적은 부재로 이을 수 있고 모습도 다양합니다.

5

제조·판매를 위해

형태가 단순하여 기와 제조사의 현재 설비로 제조가 가능. 옵션으로 검은색 훈제나 달마요(達磨窯)로 무늬가 있도록 구울 수 있습니다.

아와지 섬 특유의 부가가치 상품 개발

기프트 세트 아와지 섬 GOTZO

소재가 살아있는 엄선한 조미료 세트

'GOTZO'는 아와지 섬 사투리로 '고치소우(진수성찬)'입니다. 아와지 섬의 광활한 대지에서 자라고 정성을 다해 만든 조미료에는 힘이 있습니다. 요리에 직접 뿌리거나 다른 식재료와 배합하기도 합니다. 항상 요리를 맛있게 해 줍니다.

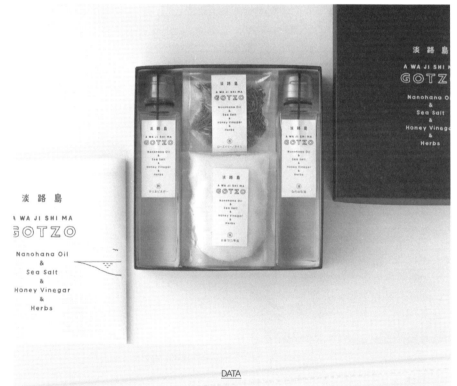

DATA
전문 어드바이저: 히도리 시세키(graf), 도이치 나쓰(どいちなつ, 요리사) / 디자인: 곤도 사토시(明後日디자인제작소)
판매처: 하쿠쇼(百姓)시장 주식회사 / 주요 원재료: 유채유, 소금, 꿀 식초, 드라이 허브(로즈마리, 타임)
용량: 유채유 140g, 소금 50g, 꿀 식초 150ml, 드라이 허브 5g / 희망소매가격: 3,900엔(세금별도)~

새로 생긴 관계

섬 특산품으로 만든 조미료와 섬사람들의 노력이 담긴 기프트 세트. 섬의 식재료를 섬의 조미료로 먹는 것. 과거 생활에서는 당연했던 미케쓰쿠니(御食国, 일본 고대에서 헤이안(平安) 시대까지 황실과 조정에 식재를 제공했다고 추정되는 나라를 가리키는 말) 아와지 섬만의 사치를 섬 안팎의 사람들에게 보냅니다.

상품화 3단계

1
미케쓰쿠니에서 보내고 싶은 것을 생각하다
마케팅을 하고 사업자·관계자와 함께 고민한 끝에 '섬에서 만든 조미료 기프트 세트'를 테마로 결정. 섬과 관련이 깊은 재료를 선택했습니다.

2
레시피와 디자인으로 마음을 전하다
정성껏 만든 조미료의 색과 매력이 돋보이도록 디자인은 단순하게. 요리사의 협력을 얻어 조미료를 활용하는 레시피도 만들었습니다.

3
시리즈를 목표로 하다
마케팅을 활용하여 점포에 전시하는 기간과 보내는 곳의 보존기간을 고려하여 보존기간은 6개월로. 향후 상품구성을 바꾸어 시리즈로 만들 계획입니다.

아와지 섬 특유의 부가가치 상품 개발

쥬쥬의 벌꿀

일본 꿀벌이 섬의 천연림에서 모은 꿀

일본 꿀벌을 사랑하는 양봉가들과 꿀을 통해서 자연이 풍부한 아와지 섬을 알리는 상품. 채취한 꿀을 섞어서 당도 78도 이상을 엄수한 가열하지 않은 생꿀입니다. 계절과 해마다 변하는 색과 풍미도 즐길 수 있습니다.

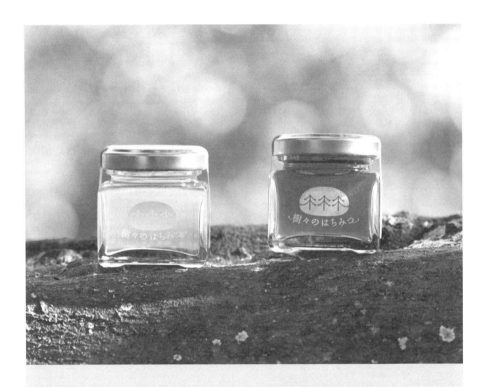

DATA

전문 어드바이저: 에조에 나오키(분보 주식회사) / 디자인: 모리 치히로(森 知宏, 모리의 집)
판매처: 아와지 섬 일본밀봉연구회 / 주요 원재료: 봄, 가을 채취 꿀 / 용량: 60g
희망소매가격: 봄 4,000엔, 가을 3,000엔(세금별도)

새로 생긴 관계

아와지 섬은 양봉가가 많은데, 그 중에도 '아와지 섬 일본밀봉연구회'는 꿀을 채취하는 것 외에 꿀벌이 살기 좋은 환경을 매일 만들고 있습니다. 자연의 선물인 꿀을 그대로 상품화함으로써 섬 환경을 지켜나갑니다.

상품화 3단계

1

일본 밀봉을 알고 가치를 재발견하다

현장과 시장을 조사하고 제안자 등 관계자와 함께 꿀벌의 매력을 재검증. 일본 꿀벌의 꿀 성분은 아직 밝혀지지 않았고 판매 방법도 검토했습니다.

2

높은 품질을 지키다

자연이 풍부한 아와지 섬은 가열하지 않고 당도 78도 이상의 희소한 일본 꿀벌의 꿀을 봄과 가을에 채취합니다. 그 중에서도 고품질의 꿀을 상품으로 만들었습니다.

3

콘셉트를 디자인에 표현하다

일본 꿀벌은 백 가지 종류 이상의 나무와 꽃에서 꿀을 채취하므로 '쥬쥬(樹々)의 꿀'로 명명. 수확하는 연도, 계절을 기입하고 해마다 색과 풍미가 다른 꿀을 보냅니다.

아와지 섬 특유의 부가가치 상품 개발

고카게 모자

아와지 섬 풍경의 일부가 된 농작업용 모자

지역에서 애용되고 있는 농작업용 모자를 참고하여 농가사람들에게 많은 이야기를 듣고 남녀구분 없이 매일 사용할 수 있는 차양이 있는 모자를 만들었습니다. 소재는 가볍고 촉감이 좋은 '면'. 햇빛을 차단하고 마스크 일체형으로 먼지를 방지합니다.

DATA

전문 어드바이저: 하투리 시게키(qra) / 디자인: 다카하시 고지(高橋 孝治) / 판매처: 고카게야
명칭: 농작업용 모자 / 품질표시: 면 100% / 희망소매가격: 2,050엔(세금별도)

새로 생긴 관계

개발 초기단계에서 섬에서 오랫동안 애
용된 모자 제작자와 농가사람들의 협력
을 받으면서 필드워크와 의견을 들었습
니다. 많은 사람들의 의견을 반영하고 보
다 친숙한 형태로 섬에서 봉제하여 완성
했습니다.

새로운 가치를 창조

상품화 3단계

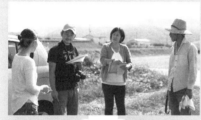

1
필드워크로 아이템 결정
기존의 농작업용 옷을 조사하고 디자이너와 함께
섬에서 오랫동안 애용한 모자에 대해 의견 청취.
결정된 아이템은 '매일 사용할 수 있는' 농작업용
모자입니다.

2
시제품을 만들어 다시 의견 청취
청취한 의견의 내용을 토대로 용도에 맞추어 남녀
에게 어울리는 기능적인 디자인으로 제작. 이것에
대해 섬사람들에게 다시 의견을 듣고 다시 제작하
는 것을 반복하여 멋을 냈습니다.

3
섬을 의식한 디자인과 이름
섬의 농자재 판매점에서 판매하는 것을 예상하여
포장을 소박하게 하고 착용방법을 일러스트로 표
현. 나무그늘과 같이 햇빛을 차단하는 '고카게 모자'
로 상품명을 정했습니다.

아와지 섬 특유의 부가가치 상품 개발

키우는 빗자루

소재를 키워서 만드는 제작 키트

예전부터 아와지 섬은 추목을 키우고 빗자루를 직접 만들었습니다. 지금도 섬에서 손수 만들고 있는 사람에게 이야기를 듣고 제작. 봄에 씨를 뿌리고 늦가을에 수확하여 만드는 오리지널 빗자루 재배 키트입니다. 손잡이 부분은 몇 번이고 빨아서 사용할 수 있습니다.

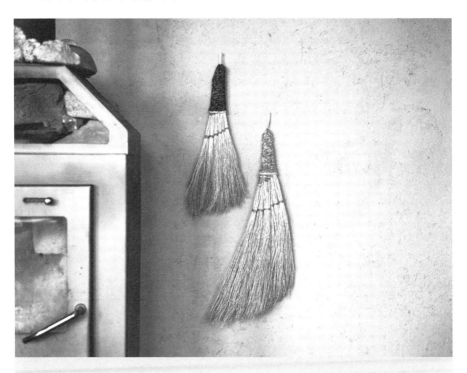

DATA

전문 어드바이저: 에조에 나오키(분보 주식회사) / 디자인: 다카하시 고지 / 판매처: 모리노키(森の木) 팜 주식회사
재료: 추목, 면, 마, 아크릴, 울 / 키트 내용: 빗자루, 씨, 끈, 그림, 설명서 / 용도: 옥외용 빗자루
사이즈: 대 – 폭 약 40cm×높이 약 60cm, 소 – 폭 약 30cm×높이 약 50cm / 추정소매가격: 1,800엔(세금별도)

새로 생긴 관계

'섬의 자연소재로 만든 일용도구'를 통해 섬의 전통을 알고, 제작자들에게 의견 청취. 몇 번이나 찾아가서 기술을 배우고, 옛날 일용도구가 현대의 라이프스타일에도 친숙하게 사용되리라 생각하며 만들었습니다.

살림의 지혜를 전승 → 현재의 라이프 스타일 → 옛날부터 있던 도구의 재발견

상품화 3단계

1
필드워크로 섬을 돌아보다

옛날부터 일용도구를 제작하던 사람에게 이야기를 들으면서 섬의 자연소재와 시장의 일용도구를 조사. 재배방법과 형태도 검토한 후 추목을 사용한 빗자루로 결정했습니다.

2
만드는 법을 배우고 디자인을 고치다

재배에서 빗자루 만들기까지 손수 하는 할머니에게 배운 방법으로 재배 키트를 제작. 손잡이에 커버를 씌우고 전체적으로 소박하고 친숙한 형태로 만들었습니다.

3
일용도구로 섬의 지혜를 홍보하다

다른 소재를 사용한 '키우는 일용도구' 시리즈도 검토 중. 주변의 식물로 도구를 만드는 삶을 아와지섬의 지혜로 제안합니다.

아와지 섬 특유의 관광투어 개발
아와지 섬 SHORT TOURS

아와지 섬을 편하게 즐길 수 있는 체험형 옵셔널 투어

자신이 가고 싶은 장소를 선정하고 자동차로 이동하며 즐기는 '아와지 섬 SHORT TOURS'. '보다, 먹다, 놀다, 배우다'의 네 가지 장르로 마을 산책과 수확체험, 지역사람들과의 만남 등 아와지 섬 특유의 콘텐츠를 제안합니다.

A 안도(安堵) 건축인 다실에서 차를 즐기다 / B 무인도에서 어른들의 피크닉
C 기와마을에서 마을 산책 투어 / D 유라(由良)의 소울 푸드(soul food)를 먹다
E 멋진 추억의 사진 찍는 법을 배우자! / F 해변에서 릴렉스 요가
G 숲 속에서 말과 만나다 / H 구니우미(国産み, 일본 신화) 지역에서 구지(宮司)에게 고사기(古事記)를 배우다
I 딸기농원 전체를 즐기다 / J 밤의 해변에서 바다의 반딧불이를 잡자
K 인형극과 그 무대 뒤를 보는 투어 / L 자신만의 오리지널 햄버거 만드는 투어

배경

원래 매력 있는 사람, 가게, 장소가 많은 아와지 섬. 최근 자가용으로 구경하는 사람도 많으며, 대형 버스로 구경하는 투어보다 스스로 일정을 정할 수 있는 착지형 옵셔널 투어를 선호한다는 것을 알았습니다.

아와지 섬 SHORT TOURS의 구조

아와지 섬을 편안하게 체험할 수 있는 작은 투어를 많이 모집했습니다. 카드(그림 참조)에서 자유롭게 선택하고 자신이 좋아하는 아와지 섬을 체험. 신청과 여행비용 지불은 각 신청지에 직접 하면 됩니다.

1

좋아하는 카드를 선택한다

3

콘텐츠를 즐신나

2

현지로 이동한다

見る

島に受け継がれた文化を知る

人形浄瑠璃と
その舞台裏を見る
ツアー 65min

案内人

人形遣い
吉田廣の助さん

五百年の歴史を誇り、国指定重要無形民俗文化財でもある淡路人形芝居。江戸時代の文化の華ともてはやされた、懐しいまでに人情の機微を描いた、哀歓の人間模様を生き生きと動き描く人形はまさに独特な夢の世界へと誘います。何世代もの人々の創意工夫が重ねられ、受け継がれた舞台芸術の粋をぜひご覧下さい。舞台は見ることができない舞台裏を、人形遣いがていねいに解説。人形に触れることで、その奥深さを体感してください。

人形一体を三人の人形遣いが操る人形操様、裏の舞台さんは淡路島出身で、地元にそだちながらも人形操様にひかれ、淡路人形に勤め、腕を7年、手を7年の修行を経て、頭を操る25年目のベテランです。

日　時　毎週○・○曜 00:00~00:00（鑑賞+バックステージの見学）
集合場所　淡路人形座（淡あわじ市福良甲 1528-1 地先）無料駐車場あり
料　金　1,500円/人（税込）15人以上より団体割引あり　定　員　2~20人
○バックステージは幼い物も多いため、お子様連れの団体さんは人形をつないでご覧ください。
申込先　前日まで、要予約　当日でも人数に余裕があれば可能
申込先　淡路人形座　Tel. 0000-00-0000

学ぶ

はじまりの神話って知ってる？

くにうみの地で
宮司さんに
古事記を学ぶ 90min

案内人

伊弉諾神宮 宮司
本名孝至さん

淡路島のほぼ中央に位置する伊弉諾神宮。「古事記」「日本書紀」に創祀の起源が記されている最古の神社であり、国内唯一の神宮。国生み伝承の舞台である厳かな地で、まずは心穏やかに参拝しましょう。解説付きで境内を探訪し、神殿として造営の場所や地元から「古事記」について学びます。長い歴史を経て、はじまりの神話に耳を澄ませてみませんか。

日本古来の伝統を大切に守り、深い知識をもとに、淡路島の周辺地理、国家と皇室、氷族信仰と神社を中心に民族の精神文化を神話の場から共に伝え広める活動を行い、平成2年より伊弉諾神宮にて奉職し、平成18年より兼職。

日　時　月○日○○ 00:00~00:00（特別正式参拝+講話）
集合場所　せきれいの里（淡路市多賀740 伊弉諾神宮内）無料駐車場あり
料　金　3,500円/人（税込・参拝料込）　定　員　8~10人
申込先　1週間前まで、要予約
申込先　せきれいの里　Tel. 0000-00-0000

（淡　路　島）

SHORT TOURS

食べる

B級グルメでおなかいっぱい

由良の
ソウルフードを
喰らう

由良は古くからの漁師まちで、天然の良港として豊富な海産物が水揚げされる漁港です。特にうに、アワビ、ハモなどが有名で、根統には確流した漁船がずらりと並び、漁は活気に包まれます。漁を終えた漁師さんたちが、さくっと食べられる食事として親しまれていたのがお好み焼きでした。今でもソウルフードとして地元の方々に愛されています。漁立ての食品を楽しみながらB級グルメでおなかいっぱいになりませんか？

●ゆき（淡本市由良IT目9-20）
Tel. 0000-00-0000（営業時間 00:00~00:00） 毎週水曜定休
オススメ　お好み焼き、サイホンコーヒー

●お好み焼き ほたる（淡本市由良町由良144-4）
Tel. 0000-00-0000（営業時間 00:00~00:00） 毎週月曜定休
オススメ　ほたる焼き・たこめし・などのほたるシリーズ

●うがい食堂（淡本市由良4丁目9-26）
Tel. 0000-00-0000（営業時間 00:00~00:00） 不定休
オススメ　じゃがいも入りお好み焼き、そばめし、牛すじの味噌煮込み

料金はお店様メニューのとおり

遊ぶ

大自然を堪能

無人島で
おとなピクニック

案内人

ハマボウ

アオイ科の落葉低木。西日本から韓国済州島、奄美大島まで分布し、内海海岸に自生する落葉樹。夏に黄色の花を咲かせます。淡路島では7月にハマボウ群が各地で見られます。

成ヶ島は大阪湾の入り口に位置する淡路島南端の無人島で、瀬戸内海国立公園の一部です。照葉樹林の森、池、干潟、岩礁、砂浜、塩沼地、アマモ場など多様な自然環境が残されています。また、ハマボウやハマナナといった貴重な海岸植物も群生する自然の宝庫です。この自然豊かな場所はピクニックに最適で、無人島を楽しみながらゆったりとした時間を過ごしてみませんか。

日　時　金・土・日・月　9:15~17:15（成ヶ島発 最終便 17:25）
場　所　国立公園成ヶ島（成ヶ島へは船で渡ります。）　料　金　300円/人（船賃往復料金）
船の運航に関する問い合わせ先
国立公園成ヶ島 渡船事務所（淡本市由良3丁目8-1320）
Tel. 0000-00-0000（営業時間 00:00~00:00）
○無料駐車場あり。本船乗り場は渡船事務所にてご確認ください。
○船の時刻表もWEBにてご確認ください。www.city.sumoto.lg.jp/hp/kankou/tosen/tosen.htm

아와지 섬 특유의 관광투어 개발

꽃 미녀가 되는 투어

꽃을 따고, 향을 맡고, 꽃을 입는다
아름다운 자신과 만나는 하루

일본에서도 유수의 카네이션 생산지인 아와지 섬에서 꽃을 통해서 아름다운 자신과 만나는 투어. 생산자와의 교류나 꽃을 따고 화관 만들기 등을 체험. 아와지 섬의 꽃을 따고, 꽃의 향을 만들고, 꽃을 입는, 꽃에 몰입하는 투어.

1

화훼 농가(플라워 하우스 이키이키)
멋진 부부가 재배하는 꽃밭에서 화훼 농가의 이야기를 들으면서 계절 꽃을 따는 체험을 합니다.

2

파르셰 향기의 관에서 런치
점심식사는 아와지 섬에서 생산된 식재료와 에디블 플라워(edible flower, 식용화)를 사용한 특제 뷔페 런치.

3

파르셰 향기의 관에서 향수 만들기
천연 에센셜 오일에서 각각 좋아하는 향을 선택하여 오리지널 향수를 만듭니다.

4

아와지 섬 국영 아카시 해협공원
공원 내에 있는 꽃밭에서 플라워 어레인지먼트(flower arrangement) 전문가의 지도하에 화관을 만듭니다.

투어의 하이라이트

각 장소에서 딴 꽃으로 화관을 만듭니다.
이것을 자유롭게 정리하여 빛나는 당신을 카메라에 담습니다.

맛있는 이유를 찾는 투어

'맛있는 음식'을 요리하는 현장에 돌격! 셰프용 식재료 헌팅 투어

'맛있는 음식'을 요리하는 생산자들을 만나서 현장을 구경하고 신뢰하는 관계 만들기 투어. 농가와 함께 만드는 것을 시작으로 산지 직판장 등 지역 특유의 장소를 구경합니다.

수작업으로 만드는 농가 이야기를 들으면서 자연에 둘러싸인 광활한 농원에서 귤과 레몬을 수확합니다.

아와지 섬에서 배우는 재생가능에너지 스터디 투어

환경미래섬에서 앞으로의 에너지에 대해 배우다

아와지 섬의 자연환경을 활용한 재생가능에너지 대책이 주목받고 있습니다. 에너지 현장을 돌아보고 워크숍을 개최하여 에너지에 대해 즐겁게 배울 수 있는 투어입니다.

지역주민이 자금을 모아 설치한 태양광발전소. 비상시에 전원을 사용할 수 있는 자립운전기능도 갖추고 있습니다.

아와지 섬 특유의 관광투어 개발

새 일꾼 탐방 투어

새로운 '일하는 형태'를 찾으러 가자!

지역에는 지역을 기반으로 하는 일과 일하는 방식이 있습니다. 그런 일하는 방식을 찾은 '새 일꾼'을 만나러 가는 투어. 섬과 사는 형태는 사람마다 다릅니다. 당신 나름대로 '일하는 형태'를 찾아보세요.

1

섬의 흙 생산 현장(기타사카 양계장)
닭똥으로 만드는 발효비료를 상품화. 섬의 순환형 농업을 목표로 하는 기타사카 마사루(北坂 勝) 씨의 비료공장을 특별 견학.

2

컬러 당근 수확 체험(프레시 그룹 아와지 섬)
젊은 취업 영농인이 모이는 '프레시 그룹 아와지 섬'. 회원 중에는 농업체험이나 가공품 생산도 하고 있습니다.

3

특제 런치(PASTA FRESCA DAN_MEN)
제면소에서 만든 생파스타 공방에서 런치. 대표도 셰프도 '아와지 일하는 형태 연구섬' 졸업생

4

'쥬쥬의 벌꿀' 생산현장(아와지 섬 일본밀봉연구회)
일본 꿀벌을 사랑하는 멤버가 모인 아와지 섬 일본밀봉연구회. 꿀을 통해서 섬의 미래 환경을 생각합니다.

투어의 하이라이트

피클 만들기 체험 : 수확한 당근을 아와지 섬에서 제조된 꿀식초에 절여 특제 피클을 만듭니다!

태양과 함께 하는 아와지 섬 조양, 석양 투어

일출부터 일몰까지 아와지 섬의 자연을 느긋하게 만끽하는 하루

아와지 섬의 조양과 석양을 느긋하게 바라보며 몸과 마음을 릴렉스하고 섬 특유의 자연이 가진 힘을 느낄 수 있는 투어. 태양 아래 백사장에서 하는 요가, 그리고 누시마(沼島)에 가서 신역의 숲(神域の森)을 걷는 등 귀중한 체험이 가득합니다.

투어의 마지막은 일본의 석양 100선에 뽑힌 섬 서쪽에 있는 게이노마쓰바라로. 석양을 보면서 모닥불에 둘러앉아 커피 한 잔

식탁의 이면을 보러 가는 투어

밭을 돌며 식재료가 우리 손에 들어오기까지의 과정을 맛보는 맛있는 하루

생산자와 만나서 밭을 견학하고, 채소가 식탁에 오르기까지의 과정을 알게 됨으로써 평소 먹는 식재료가 더 좋아지는 투어. 채소밭과 농원, 카페를 돌며 생산자의 마음과 투자한 시간을 느끼는 맛있는 하루

점심은 '農cafe 八十八屋'에서 생산자가 직접 보내온 채소가 듬뿍 들어간 특제 런치를 먹습니다.

아와지 섬 특유의 부가가치 상품 개발

엔기(縁起)

아와지 섬의 고대미로 만든 축하주

예로부터 오곡 수확을 축하하는 축제인 니나메(新嘗) 축제에 납품한 흑주. 아와지 섬 기누히카리(벼 품종의 하나)와 시코쿠 쌀(고대미)을 사용하여 섬 안의 양조장과 함께 이자나기(伊弉諾) 신궁 봉헌 흑주를 다시 만들었습니다.

DATA

전문 어드바이저: 가타기리 신노스케(片桐 新之介, 시음사), 에조에 나오키(분보 주식회사) / 디지안: 아ㅏ기사와 다카후미(柳沢 高文, Dream Network Activity) / 판매처: 센넨이치(千年一) 주조 주식회사
주요 원재료: 쌀, 누룩 / 용량: 300ml / 희망소매가격: 3,500엔(세금별도)

아와지 섬 듀럼밀 세몰라

일본산 듀럼밀을 굵게 간 밀가루

맛있는 파스타에 없어서는 안 되는 듀럼밀. 세토 내해(瀨戶內海)의 아와지 섬은 온
난하고 강우량이 적어 밀 재배에 적합합니다. 농가·제면회사·음식점 등이 협동
하여 듀럼 밀가루의 새로운 상품개발 프로젝트를 진행하고 있습니다.

DATA

전문 어드바이저: 하토리 시게키(graf) / 디자인: 곤
도 사토시(明後日디자인제작소) / 협력: 효고 현 아
와지 현민국 기타아와지 농업개량보급센터 / 판매
처: 아와지 면업주식회사 / 원재료: 듀럼 밀가루 /
용량: 1kg / 추정소매가격: 2,300엔(세금별도)

Suu BOTANICAL SOAP

해바라기·카렌듈라·라벤더를 넣은 비누

꽃 생산이 왕성한 아와지 섬. 태양과 바다가 키운 3가지 꽃의 힘을 화장비누에
넣었습니다. 해바라기와 카렌듈라의 식물성 보습성분, 라벤더 정유의 상쾌한 향.
세안 후는 부드럽고 촉촉한 느낌으로 얼굴과 전신에 사용할 수 있습니다.

DATA

전문 어드바이저: 다나카 고이키(田中光域, KoLa-
bo, 화장품처방가), 마쓰오 요코(松尾洋子, 주식회
사 SAFARI), 하토리 시게키(graf) / 디자인: 마스나가
아키코(增永明子, 마스나가 디자인부) / 협력: 효고
현 아와지 현민국 기타아와지 농업개량보급센터 /
판매처: 일반재단법인 고시키 고향진흥공사 / 종별:
화장비누 /성분: 해바라기유, 라벤더유, 당금잔화 등
/중량: 60g /추정소매가격: 1,200엔(세금별도)

아와지 섬 과일 콤폿

제철 과일맛이 그대로

아와지 섬에는 딸기, 비파, 무화과, 복숭아 등 온난한 기후에서 자라는 과일이 많이 있습니다. 봄이 제철인 딸기는 색도 선명하여 그대로 콤폿을 만들었습니다. 선물하기에 좋은 상품입니다.

DATA

전문 어드바이저: 유라 다케시(由良 健, BonBon 요리연구소)
디자인: 곤도 사토시(明後日디자인제작소)
주요 원재료: 딸기, 첨채당, 레몬즙
용량: 200g(약 20알)
추정소매가격: 850엔(세금별도)

향기 있는 마을의 향

향기 있는 마을의 선향

아와지 섬은 일본 최고의 선향 생산지. 해안에서 강한 바람이 불어 선향의 제조에 적합한 에네이(江井) 지역에서 산업이 발전했습니다. 바닷바람을 타고 표류하는 '마을의 향기'와 그 스토리를 담아서 전하는 선향입니다.

DATA

디자인: 이나가키 요시히로(稲垣 圭浩)
판매차: 즈기키(ツギキ)
주요 원재료: 후박나무 가루(タブ粉), 향목(백단)
용량: 15개
희망소매가격: 600엔(세금별도)

아와지 일하는 형태 연구섬에서 만든 가게

섬 안팎의 다양한 사람들이 아와지 섬에서 프로젝트를 하며
사람과 사람·물건·일을 연결하여 만든 '가게'를 소개하겠습니다.

지역 어드바이저의 가게

233

코모드(commode)56 상점가에 있는 커뮤니티 스페이스,
숍, 카페, 셰어 오피스, 갤러리가 일체가 된 복합시설.
정보발신의 장으로서 또한 지역 내외 사람들의 공공공
간으로 기능하고 있습니다. 지역 어드바이저인 히라마
쓰 가쓰히로 씨의 사무실도 병설되어 있습니다.

주소: 효고 현 스모토 시 혼(本) 정 5-3-2/URL=http://5-233.net/

'알면 득이 되는 창업방법 연수' 참가자가 시작한

new snack KJ

'아와지 섬다운 풍요로운 시간을 가지며 살고 싶다!'고
섬 안 유수의 대형 레스토랑이 아닌 반자급적인 농업
과 자신의 능력을 살린 일의 양립을 목적으로 한 기타
하라 준페(北原 淳平) 씨의 음식점. 스넥문화를 현대풍으
로 변경하여 서브컬처 양성에서 지역공헌·활성화까지
맡고 있습니다.

주소: 효고 현 스모토 시 혼 정 4-3-10 마루우메 빌딩 2층 / URL=http://
www.facebook.com/newsnackKJ

'아와지 섬의 작물을 상품으로 만드는 연구회' 참가자가 시작한

PASTA FRESUCO DAN-MEN(전 tutto piatto)

아와지 섬의 노포 제면업자인 아와지면업에서 만든 생
파스타를 사용한 이탈리아 요리점. 계약 농가와 아침시
장에서 구입한 신선한 채소에 생파스타를 넣어 비단과
같이 부드럽고 밀가루 본래의 풍미가 있는 파스타를 맛
볼 수 있습니다. 현재 아와지 섬에서 키운 국산 듀럼밀
을 사용한 오리지널 파스타를 먹을 수 있습니다.

주소: 효고 현 스모토 시 이쿠호 니시마(新島) 9-15

'아와지 크림 크로켓'을 판매하다. 아와지 섬 한입 크로켓

아마 코로 나카무라야

고베에서 이주한 점주가 돌아가신 아버지가 운영하던
고깃집의 맛을 베이스로 만든 크로켓 가게. 스키야키
풍미가 있는 감자 크로켓과 아마(阿万) 지역 문어가 들어
간 크림 크로켓 등 다양한 메뉴를 선보이고 있습니다.
'아와지 일하는 형태 연구섬'에서 만든 '크림 크로켓'도
맛볼 수 있습니다.

주소: 효고 현 스모토 시 혼 정 5-2-26 1층 / URL=http://www.facebook.
 com/nakamuraya.korokke

이 외에도 이런 가게가 …

'풍부한 식당연구회' 참가자가 시작한

mamma CAMOMILLA

과자를 만드는 오너가 운영하는 카페

주소: 효고 현 미나미아와지 시 에나미마쓰다(榎列
松田) 170-1

'앞으로의 관광을 생각하는 연구회' 참가자
가 시작한

마르고 키친

곳사가이도(五斗長垣内) 유적 카페(지역 아주
머니들이 주말에 운영)

주소: 효고 현 아와지 시 구로다니(黒谷) 1395-3

이곳에만 있는
일자리 찾는 방법

연수와 상품개발에 참가한
섬 안팎에서 모인 연령도 직업도 다양한 참가자.
그 중에서 '아와지 일하는 형태 연구섬'을 계기로
이주, 창업 등 새로운 '일하는 형태'가
다양하게 만들어지고 있습니다.

니미 히사시(아오조라 양복점 디자이너)
도쿠시게 마사에(주식회사 페리시모 사원)
기타사카 마사루(기타사카 양계장 대표)
도미타 유스케(주식회사 SHIMATOWORKS 대표)
히로타 구미(히로타 농원)
시오타 히로키(아메쓰치 농원 농가견습생)
나카야마 유카리(S·J·S주식회사 아와지 섬 지사장)

니미 히사시

 아와지 섬 남동부에 위치하는 유라(由良)에서 4대째 내려오는 포목점을 이어받아 약 40년간 운영해 온 니미 씨. '아와지 섬 일하는 형태 연구섬' 강좌를 계기로 주문제작 전문 브랜드 '아오조라(青空) 양복점'을 설립하여 2014년부터 시운전 중입니다. 자신의 '일하는' 방식을 깊이 생각하고 전환을 결심한 니미 씨에게 이야기를 들었습니다.

참가연수

2013년도
· '일자리를 만들어내는 커뮤니케이션 연구회' 강사: 아오키 마사유키
 '오래 팔리는 사업과 상품을 만드는 연수' 강사: 곤도 사토시
· '장사에서 SNS를 잘 다루는 연수' 강사: 나카시마 시게오(中嶋 茂夫), 에조에 나오키, 하마다 히데키(濱田 英明)

옷 만들기의 동경과 현실

저는 메이지 시대부터 약 130년간 이어온 포목점·양장점에서 태어나 어릴 때부터 패션에 관심이 많았습니다. 1969년, 간이 좋지 않아 장기 입원을 한 적이 있는데 그때 읽었던 패션잡지 〈anan〉 창간호에 충격을 받았습니다. 패션디자이너인 가네코 이사오(金子 功) 씨의 양복과 부인이자 모델인 가네코 유리(金子 그リ) 씨가 너무 멋있어서 나도 언젠가 이런 옷을 디자인해보고 싶다고 생각했습니다. 요양 때문에 고등학교를 늦게 졸업하고 도쿄에 있는 문화복장학원에 진학했으며 은사는 고이케 치에(小池 千枝) 선생님이었습니다. 2014년에 안타깝게 타계하셨지만 지금 생각해보면 선생님과의 만남이 모든 것의 시작이었습니다.

고이케 선생님은 프랑스 파리에서 '입체재단' 기술을 일본으로 가져와 다카다 겐조(高田 賢三), 고시노 준코(Koshino Junko), 가네코 이사오(金子 功) 등 많은 디자이너를 배출한 일본 패션계의 대모입니다. 그런 선생님에게 입체재단은 물론 양복 만들기와 양복의 아름다움을 착실히 배웠습니다. 동급생이 차례차례 패션업계에 취업이 내정되었지만 나는 결국 인연이 없었으며, 학원을 졸업한 1977년 아버지의 설득으로 가업인 포목점·양장점으로 돌아왔습니다. 하지만 아와지의 생활은 재미없었습니다. 나는 판매하는 것보다 만드는 것을 좋아했습니다. 그 당시 'BEAMS(1976년 창업한 수입 및 오리지널 의류나 잡화를 판매하는 셀렉트숍)'를 시작으로 셀렉트숍이 등장하기 시작했으며 스스로 디자인해서 만드는 것이 아니라 '셀렉트하다'는 감각으로 양복과 관련된 길도 있다고 생각하여 자신을 납득시켰습니다.

나의 생각·일과 마주하는 시간

스코틀랜드의 셰틀랜드센터에 매료되어 1981년부터 판매를 시작했습니다. 2002년에는 웹숍을 개설했으며 현재는 웹숍이 중심이 되었습니다.

아버지 대에서는 손으로 직접 하는 유젠(友禅, 일본의 대표적인 염색법 중 하나), 니시진(西陣) 수직(手織) 후쿠로 오비(袋帯, 기모노를 몸에 고정시키는 띠의 한 종류), 스위스나 이탈리아의 프린트, 태즈메이니아(Tasmania) 울로 만든 양복지 등 품질 좋은 물건만 취급하였고 감각과 상품에는 자신 있었습니다. 나의 대부터는 발렌타인, 맥조지 등 스코틀랜드의 니트웨어도 취급했습니다. 포목과 스코티시 캐시미어 니트웨어가 하나의 공간을 차지하는 이색적인 가게이지만 품질 좋은 물건을 취급하는 것은 동일합니다. 그러나 아와지 섬 사람에게는 전하기 어려운 부분이 있었습니다. 웹숍을 시작하면서 좋은 상품을 알아주는 사람들이 전국에서 구입해 주니 한결 마음이 편해졌습니다. 블로그를 시작한 것이 2005년. 평소에 가르치는 것, 패션이나 취미를 매일 블로그에 적고 있습니다. 많은 경우 하루에 천 명, 평균 700-900명이 블로그를 찾아 주고 대도시 사람들도 구입을 합니다. 도심 한복판에 살고 있는 사람들이 일부러 시골가게에서 구입한다는 것은 흥미롭고 통쾌합니다.

2006년 개인적인 전환기가 찾아왔습니다. 지금까지 마음속에 억누르고 있었던 것과 다시 마주하게 되었습니다. 복식학교를 졸업하고 지금까지 30년간 무엇을 했는가? 무엇을 가장 하고 싶었는가? 지금까지 자신을 숨기고 있지는 않았는가? 등 매우 고민했던 한 해였습니다.

갑자기 생각나서 블로그의 타이틀을 '낙서'로 바꾸고 디자인화를 그리기

시작했습니다만, 디자인은 이상하고 감각도 예전 그대로였습니다. 그림을 그리는 것은 순수하게 즐겁지만 패션은 그렇게 만만하지 않았습니다. 그것을 충분히 알고 있으면서도 매일 블로그에 올렸습니다. 그런 생활을 한 지 6년 후 '아와지 일하는 형태 연구섬'을 알게 되고 일의 기술 향상을 응원한 것이 시작이었습니다.

'시작하는 것'을 즐기다

　'아와지 일하는 형태 연구섬' 강좌에서 처음 수강한 것은 퍼실리데이터인 아오키 마사유키 씨의 '일자리를 만드는 커뮤니케이션 연구회'입니다. 자신의 꿈에 대해 이야기하고 '하고 싶은 것을 실현하기' 위해 정확히 수요가 있는 구체적인 아이디어를 생각하자는 강좌였습니다. 거기에서 나는 현재의 '아오조라 양복점'과 관련된 생각을 발표했습니다. 30년간 생각지도 못했던 아이디어를 30분 만에 생각했습니다. 깊게 생각하지 않고 '양복을 만들자'고 생각했던 것이 다행이었는지도 모릅니다. 아오키 씨의 "수요가 없으면 반년 만에 망합니다."라는 말도 인상에 남았습니다. 강좌 마지막 날 발표에서 '양복을 만들고 싶다'는 꿈을 이야기했습니다. 그것을 들었던 지역 어드바이저인 모기 아야코 씨가 그 다음 해에 "졸업식에 입을 딸의 옷을 만들어 주세요."라고 말했습니다. 해보고 싶은 마음은 있었지만 오랜 기간 공백으로 불안하여 고민을 했습니다. 하지만 그녀의 딸이 그린 디자인 그림을 보니 점퍼 스커트였습니다. 그 디자인의 일부를 수정하고 딸의 티셔츠 위에 핀으로 직

접 시팅(sheeting)하고 입체재단으로 패턴을 시작했더니 완성되었습니다. 이것이 최초의 일이었습니다. 브랜드를 만들게 된 것도 모기 씨의 뒷받침 덕분으로 감사하게 생각하고 있습니다.

이후 그래픽디자이너인 곤도 사토시 씨의 브랜딩강좌 '오래 팔리는 사업이나 상품을 만드는 연수'를 수강했습니다. 브랜드 콘셉트에서 가게이름까지 꼼꼼히 준비하고 있는데, 어느 수강생이 나의 아이디어에 대해 매우 진진하게 고민해 준 적이 있었습니다. 그 자세에 감동을 받아 단념했던 브랜드 설립도, 여러 힘이 잘 집약되면 뭔가를 만들어낼 수 있다는 것을 느꼈습니다.

여러 가지 강좌를 수강하면서 친구가 많이 생긴 것도 하나의 수확입니다. 이주한 사람과 일의 기술을 향상시키고 싶은 사람, 농업을 배우고 싶어 하는 사람 등 각자의 생각과 능력을 엿볼 수 있습니다. 매 강좌는 놀라움의 연속으로 매우 자극적이고 신선했습니다.

패션과 가까워지기 위해

'아오조라 양복점'이 중요하게 생각하는 것은 품질 좋고, 귀엽고, 오래 입을 수 있고, 기능성이 있는 것입니다. 입어 보면 어깨와 소매 커팅의 대수롭지 않은 라인에도 변화가 생긴 것을 느낄 수 있습니다. 라인을 2, 3㎜ 수정하는 것만으로도 전혀 다르다고 할 만큼 변화가 생깁니다. 그런 섬세한 부분에서 소재나 실루엣 디자인을 생각합니다. 처음에는 입체디사인이 가능할지 불안했는데 손이 기억하고 있었습니다. 입체재단은 인체의 라인에 맞추어 실

루엣과 움직일 때의 천의 아름다움을 직감으로 핀을 사용하여 패턴을 만드는 기술입니다. 특히 여성의 경우 가슴 부분의 처리가 어렵습니다. 고이케 선생님은 "양복의 가장 아름다움은 여성의 가슴에서 떨어지는 천의 주름감이지."라고 말씀하셨습니다. 몸에 맞추면서 핀 처리 하는 것만으로 천의 인상이 달라집니다. 그렇게 미묘하고 섬세한 감각으로 양복을 만들고 있으면 선생님의 말씀과 그때 일이 생각나서 이제 겨우 출발점에 서 있는 느낌입니다. 앞으로는 시즌 전에 테마를 결정하여 '아오조라 양복점'의 컬렉션을 만들면 좋겠다고 생각하는 중입니다.

하나씩 하고 싶은 일이 생기고 이 모든 것이 '아와지 일하는 형태 연구섬'의 강좌를 수강했기 때문이라고 생각합니다. 2015년이면 나도 63세로 얼마 남지 않은 인생이지만 '아오조라 양복점'을 설립하지 않았다면 계속 후회했을 것입니다. 정말 감사하게 생각합니다. 단, '일'과 '생업'으로서 이익을 창출할 수 있을까, 후계자는 어떻게 하지? 등 아직 과제는 많습니다. 다른 일을 하는 것이 경제적으로는 풍족하겠지만 즐기는 마음으로 양복을 만들고 싶습니다.

아오키 씨의 말로는 '고작 강좌, 그래도 강좌'. 강좌를 들어도 1주일 만에 잊어버리고 마치 사막에 물을 뿌리는 것과 같기 때문에 그 속에서 성장하는 사람은 적다고 합니다. 나도 설마 내가 창업해서 브랜드를 시작하리라고는 생각하지 못했습니다. 그러나 본가 포목점을 이어받겠다고 결심했을 때 억지로 덮었던 뚜껑이 이제 와서 열려버렸습니다(웃음). 강좌를 통해 자신과 마주하면서 30년 이상 담아 두었던 '양복을 만들고 싶다'는 생각이 넘쳐버린 것 같습니다. 강좌를 수강하는 동안 "즐거워 보여요."라는 말을 얼마나 들었는

지 모릅니다. 아와지 섬에는 이러한 강좌가 개강될 수 있다는 상황을 포함하여 새로운 것을 시작하는 장벽이 낮아졌다고 생각합니다.

문화복장학원을 졸업할 때 고이케 선생님은 "양복을 잊어버리면 안돼요!"라고 말씀하셨는데 이 말은 지금도 잊을 수 없습니다. 졸업 이후에도 계속 신경이 쓰였던 말입니다. 하지만 최근에 고이케 선생님의 말씀을 되새기면서 마음속으로 선생님에게 "네, 잊지 않고 있습니다."라고 말합니다. 하지만 아직 시작에 불과합니다.

도쿠시게 마사에

효고 현 고베 시에 본사가 있는 대형 통신판매회사에 근무하면서 주말에는 아와지 섬에 다니는 도쿠시게(德重 正惠) 씨. 2012년 무렵에 아와지 섬 '어머니들'과 함께 '아와지 섬 여자부'를 발족하였으며, 지금은 아와지 섬에서 작은 일자리를 만드는 활동을 하고 있습니다. '이동하는 것'부터 새로운 일하는 방식을 모색하는 도쿠시게 씨에게 이야기를 들었습니다.

참가연수

2012년도
· '투어 판매 스태프가 되는 연구회' 강사: 나카와키 겐지
· '투어 크리에이터가 되는 연구회' 강사: 다다 도모미(多田 智美)

2013년도
· '투어를 판매하는 연구회' 강사: 나카와키 겐지
· '아와지 섬의 매력을 알리는 에디터 연구회' 강사: 다다 도모미 등

만드는 데 동반되는 일

저는 통신판매를 중심으로 양복과 잡화 등 다양한 오리지널 상품을 개발하는 주식회사 FELISSIMO에서 근무하고 있습니다. 올해로 근무 8년째입니다. 상품 생산관리를 담당하고 있으며 일본 국내외에서 생산되는 커다란 로트 상품의 품질관리와 공장과의 조정 등의 일을 하고 있습니다. 하지만 최근 몇 년 동안 조금씩 일의 내용이 변했습니다. 최근에는 공장만이 아니라 개인이 제작한 단 한 개의 작품을 손님에게 소개하여 판매하거나 지금까지와는 다른 생산방법에 도전하는 일이 증가했습니다.

예를 들면 내가 관여하고 있는 'PEACE BY PEACE COTTON PROJECT'에서는 원료나 생산하고 있는 사람들의 생활을 알 수 있는 상품 만들기를 소중하게 여기고 있습니다. 우리가 자주 사용하는 면-코튼. 면을 만들기 위해 농약이 사용되고 토양오염 등의 환경부하, 만드는 사람의 건강에 해를 끼치고 있습니다. 이러한 상황을 조금이라도 개선하기 위해 손님이 구입한 상품 판매액의 일부를 기금으로 모아서 인도에서 오가닉 코튼 재배로 전환하는 데 지원, 연구지원, 면 농가 아이들의 취학지원 등에 활용하는 사업입니다.

지금까지는 완성된 제품을 프레젠테이션하는 일이 많았는데, 인도의 농촌에 가게 된 후로는 '양복은 식물로 만든 것' '그것을 만드는 사람들의 삶'에 대해 한 번 더 생각하게 되었으며, 물건을 만드는 배경에 있는 환경과 생산에 관여하는 사람들의 기술, 생활, 환경 등을 전하는 것을 중시하게 되었습니다. 최근에는 인도 여성들의 새로운 일자리로서 그녀들의 독특한 색채 감각과 손재주를 활용한 자수아이템 개발에 도전 중입니다.

사람이 모이는 장소의 매력

처음 아와지 섬을 방문한 것은 2009년 가을. 도미타 유스케 씨와 야마구치 구니코 씨 등이 기획한 캔들 나이트 스태프로 도와주러 간 것이 계기였습니다. 그곳에서 나는 그들의 천재적인 '자리 만드는 방법'에 완전히 반했습니다. 여러 사람들이 자원봉사자로 도와주었는데, 마지막에는 모두가 "또 무슨 일 있으면 연락해!"라며 기쁘게 돌아갔습니다.

"그들이 기획하기 때문에 반드시 재미있을 거야!"

마치 무엇에 홀린 듯이 아와지 섬에 오는 사람들을 보면서 그들의 흡인력에 감동했습니다. 또한 참가자를 대하는 열정은 물론 스태프까지 사로잡는 이벤트와 장소 만들기에 흥미가 생겼습니다. 항상 설레면서 일하고 함께 기획을 하면서 보냅니다. 또한 회사 동기가 아와지 섬으로 이사했기 때문에 아와지 섬이 점점 친근한 존재가 되었습니다.

'아와지 일하는 형태 연구섬'도 준비하는 단계부터 응원했습니다. 사업이 시작되면서 느낀 것이지만, 그들이 만드는 기획의 공통점은 먼저 기획하는 자신들이 가장 즐기는 것, 너무 깊이 도와주는 것이 아니라 자연스럽게 그곳에 있는 사람들의 개성과 매력을 발휘할 수 있는 장을 만들고 사람과 사람이 이어질 수 있는 분위기, 마지막으로는 반드시 맛있는 음식을 먹고 서로 웃을 수 있는 뒤풀이가 기다리고 있는 …. 그런 무대 앞과 무대 뒤를 만드는 자세에서 많은 영향을 받았습니다.

또 하나의 돌아갈 곳

　최근 5년 동안 아와지 섬에서 주말을 보내는 일이 많아졌습니다. 2013년 여름부터 아와지 섬에 사는 어머니들과 함께 수예를 하는 '아와지 섬 여자부' 활동을 시작했습니다. '아와지 섬 여자부'는 야마구치 구니코 씨가 "재봉을 좋아하는 어머니가 이것저것 만들기는 하는데 아무도 사용하지 않아서…. 뭐 갖고 싶은 거 없어?"라고 질문을 받은 것이 시작이었습니다. 귀여운 소품을 많이 보았고 수준 높은 봉제 실력에 놀랐습니다만, 무엇보다도 '만들고 싶다!'는 강한 마음에 압도되었습니다. 또한 이야기를 나누는 중에 아와지 섬에는 재료를 구입할 수 있는 곳이 한정적이라는 것을 알았습니다. 나는 수예를 잘하지는 못하지만 옛날부터 천과 단추, 테이프 등 재료 모으는 것을 좋아해서 인도나 아프리카 등 다양한 곳에서 재료를 구입하고 모았습니다. '만들고 싶다'는 구니코 씨의 어머니, 즉 '할머니'와 '재료를 많이 수집한' 내가 만나서 '아와지 섬 여자부'를 결성하게 되었습니다.

　서로의 친구들과 수예에 흥미가 있는 사람들이 '할머니'집에 모여 자수, 뜨개질을 시작하여 지금은 프린지 등의 장식, 비즈워크 등 다양한 재료에도 도전하고 있습니다. "이왕 만들 거면 누군가를 기쁘게 해주고 싶다!"는 '할머니'와 회원들의 생각에서, 만든 것을 '갖고 싶어!'하는 사람들에게 전하기 위한 자리 만들기도 중요하다고 생각합니다. 상점가에서 '성하마을 스모토 레트로 마을 걷기'와 각 지역의 시장에 출점, 이벤트의 화환 같은 장식제작, 아와지 섬 안팎의 이벤트 장식, 사진관의 촬영배경 제작 등 주변의 '손으로 하는 일'에 관한 상담도 많이 받고 있습니다.

당초 스모토 시에서 시작한 활동도 지금은 조금씩 동료가 증가했습니다. 어느 날 미나미아와지의 토크 이벤트에서 '아와지 섬 여자부' 활동에 대해 이야기할 기회가 있었습니다. 이것을 들은 히가시가와 미치요(東川 実千代) 씨가 "우리도 꼭 해보고 싶어요!"라고 말했습니다. 오랫동안 봉재 선생님이었던 미치요 씨는 자택 2층을 모두가 모일 수 있는 공방으로 개방하여 열정적이고 즐겁게 활동을 하고 있습니다.

그리고 개인적으로 시작한 '아와지 섬 여자부'였지만 지금은 근무하는 회사에서 개발하는 단 한 개밖에 없는 제품과 공장에서는 만들기 힘든 어려운 소재를 다루는 일을 부탁받을 정도가 되었습니다. 미치요 씨의 뛰어난 기술력, 추진력, 리더십 덕분에 사람의 '손'이기 때문에 만들 수 있는 상품을 만들 수 있게 되었습니다. 어머니들의 기술과 '이왕 만들 거면 누군가를 기쁘게 해주고 싶다!'는 생각, 제작자와 의뢰자의 아이디어와 연구를 하여 많은 사람들이 사회에 참여할 수 있도록 일자리를 창출할 수 있으면 좋겠다고 생각합니다.

수예를 비롯한 손으로 하는 일은 혼자서 꾸준히 하는 작업도 많지만 분업도 가능합니다. 또한 손을 움직이면서 대화도 할 수 있고 집중해서 일을 한 후에는 차를 마시면서 잠깐 쉬기도 하며 작업 이외에도 커뮤니케이션을 할 수 있습니다. 이러한 점도 손으로 하는 일의 매력입니다.

어느새 '아와지 섬 여자부'는 나에게 용무가 없어도 방문하는 마음의 안식처와 같은 곳이 되었습니다. 18세에 어머니를 떠나보내서인지 지금은 맛있는 요리를 먹을 수 있는 본가에 내려가는 기분으로 다니고 있습니다.

생각해보니 자연과 또 하나의 고향, 돌아갈 곳이 생긴 것 같은 기분입니다.

'연결'을 의식하다

'아와지 일하는 형태 연구섬' 연수에는 첫해부터 2개 강좌를 각각 2년 동안 연속해서 참가했습니다. 마을 만들기를 하고 있는 나카와키 겐지 씨의 '투어 판매 스태프가 되는 연구회' '투어를 판매하는 연구회', 편집자인 다다 도모미 씨의 '투어 크리에이터가 되는 연구회' '아와지 섬의 매력을 알리는 에디터 연구회'입니다.

나카와키 씨의 강좌에서는 아와지 섬의 매력을 만끽할 수 있는 투어를 만드는 것이 임무였습니다. '아와지 섬의 매력적인 사람들과 자연, 풍부한 식재료를 어떻게 조합하면 재미있을까'라는 관점에서 마을을 산책하고 마을을 계속 보았습니다. 또한 필드워크 후에는 모두가 흥미를 가지는 포인트를 공유했습니다만, 연상게임과 같이 "아! 어렸을 때 이 근처 △△에서 ○○를 먹었어요~"라는 이야기가 나와서 "그거 재미있네! 많은 사람들이 즐겼으면 좋겠어!"라고 투어 방침이 정해지는 모습은 정말 감동적이었습니다.

한정된 시간 속에서 정확하게 매력을 전할 수 있도록 다양한 매력을 투어 콘텐츠에 짜 넣는 작업은 매우 어려웠습니다. 거기서는 직업, 연령, 출신도 다른 참가자들의 논의, 모니터 투어의 반응이 많은 참고가 되었습니다. 최종적으로는 바다에서 일하는 사람, 산에서 일하는 사람, 가공 일을 하는 사람, 모든 사람들의 이야기를 들으면서 섬의 식재료를 즐기는 투어가 완성되었습니다. 바다를 아름답게 유지하는 것이 산과 토양의 환경을 조정하는 것과 연결되기도 하고 그 반대도 마찬가지입니다. 아와지 섬 특유의 맛있는 음식을 먹으면서 지금까지 알지 못했던 관점을 찾아내는 투어가 탄생했습니다.

'에디터 연구회'에서는 '아와지 섬의 매력'이라고 생각하는 사람에게 취재를 하여 미디어를 만드는 경험을 했습니다. 일에서는 '한정된 시간 속에서 반드시 질문해야 하는 것, 결정해야 하는 것을 논의'하는 경험은 자주 있습니다. 이 연수에서는 지금까지와는 다른 '듣는' 체험이 가능했고 이야기를 하면서 "매력적이야! 더 듣고 싶어!"라는 내용을 강화했습니다. 매력을 알고 전하기 위해서는 '일단 현장에 뛰어드는 수밖에 없어!'라는 생각으로 우선 그 사람과 함께 시간을 보내는 것부터 시작했습니다.

특히 인상에 남는 것은 강사인 다다 씨의 '편집이란 밤하늘에 떠 있는 별과 별을 연결하여 별자리를 명명하는 것 같은 작업'이라는 말입니다. 바로 내가 실천하고 싶은 것으로 매우 공감할 수 있었습니다. 재료와 사람, 장소와 사람, 각 개인이 하는 활동이라는 '별'을 연결함으로써 지금까지 일어나지 않았던 행복한 상황(생각지도 못했던 문제가 발생하기도 합니다만!)이 생깁니다. 앞으로도 계속하고 싶은 '연결하는' 활동에 대해 다시 한 번 생각하는 기회가 되었습니다.

이동하면서 생각하다

아와지 섬에 다니면서 많은 사람들을 만났습니다. 그리고 '아와지 일하는 형태 연구섬'에 참가하든 안 하든 관계없이 아와지 섬에서 사업이 시작됨으로써 다양한 '불'을 지폈고 새로운 도전을 시작하는 사람이 증가했습니다. 창업이나 개업하는 사람은 물론, 일 이외에도 제철 식재료를 즐기는 파티를 기획하는 사람, 집에서 제빵교실을 시작하는 사람, 생산자와 장인의 모습을 보

는 투어를 실천하는 사람도 있습니다. 모두가 '하지 않으면'이 아니라, '하지 않을 수 없다!'라는 마음으로 활동하는 모습에 항상 자극을 받습니다.

'아와지 일하는 형태 연구섬'은 그 베이스에 '아와지 섬에서 일한다는 것은'이 있습니다. 4년간 다양한 각도에서 다함께 '아와지 섬의 매력'을 생각하고 찾으며 의논하는 것이 계속 되었습니다. 이 연구회의 실천이 라이프워크로 연결되는 사람들이 증가하는 것은 아와지 섬에도 매우 매력적인 일이라고 생각합니다. 앞으로 점점 '소개하고 싶다!' '보여 주고 싶다!' '먹이고 싶다!'는 생각에서 '아와지 특유의 새로운 일자리'와 '새로운 관광'이 만들어질 것으로 기대하고 있습니다.

개인적으로는 향후 '이동하면서 일하는 것'의 가능성을 검토할 생각입니다. '원하는 사람'과 '만들고 싶어 하는 사람'을 이어주는 자리를 만드는 것도 그 중의 하나입니다. 아직 막연하지만, 활동하기 때문에 가능한 만남과 접점 만들기를 생각하여 다양한 물건, 일, 이벤트를 연결하는 역할을 하고 싶습니다.

항상 생각하지만, 사이에 들어가서 '연결하는' 것은 매우 어렵습니다. 일에서도 뭔가 코디네이트할 때 스스로 가능성을 닫아 버리지 않도록 조심하고 있습니다. 서로 여유를 가지고 기분 좋게 활동할 수 있는 무대는 열린 공간에서 참가자들이 함께 미래를 꿈꾸기 때문에 빛난다고 생각합니다. 그런 가능성을 발휘할 수 있는 장 만들기를 우선으로 하여 앞으로도 '연결하는' 활동을 실천하고 싶습니다.

기타사카 마사루

아와지 시를 거점으로 일본닭을 키우는 '기타사카 양계장' '주식회사 기타사카 달걀'을 경영하는 기타사카 씨. 양계장 외에 섬 밖의 시장과 이벤트에 출점하거나 키운 달걀의 판매방법을 모색하여 직판장을 만들거나 생산자와 소비자의 관계성을 고려하면서 정열적으로 활동 중입니다. 기타사카 씨에게 앞으로의 일하는 방법에 대해 이야기를 들었습니다.

참가연수

2012년도
- '쓸모 있는 디자인 연구회' 강사: 아오키 마사유키
 '목장일을 생각하는 연구회' 강사: 고도우 다카고
2014년도
- '생산지와 연결하는 숙소 만들기 세미나' 강사: 도미타 유스케
2015년도
- '밭의 혜택을 보물로 바꾸는 세미나' 강사: 하라다 유마

양계에서 생각하는 지역 순환

저는 아와지 섬 호쿠단(北淡)에서 아버지가 창업한 기타사카 양계장을 이어받아 경영하고 있습니다. 양계장의 특징은 사육하고 있는 15만 마리 닭이 전부 일본산 닭이라는 것입니다. 일본산 닭은 일본닭의 혈통을 이어받고 일본에서 자란 닭으로, 일본 전체의 약 6%에 불과한 희소한 존재입니다. 일본에서 음식을 즐기는 이상 일본산 닭이 낳은 달걀을 먹길 바라는 마음에서 지금까지 일본산 닭을 키우고 있습니다.

또한 이런 닭을 사용한 오리지널 상품(달걀 푸딩)을 제조하고 판매도 하고 있습니다. 푸딩이라고 명명했지만, 사실은 푸딩이 아니라 달걀껍질을 깨지 않고 속을 푸딩처럼 만든 것입니다. 껍질을 깨면 푸딩 맛이 나는 달걀이 나오는데 달콤하여 인기 있는 상품 중 하나입니다.

상품을 만들면 그것을 어떻게 판매할지에 대해 보다 깊게 생각하게 되었습니다. 처음에는 생협으로 도매를 하였습니다만, 손님들과 직접 만나고 싶어서 직매방식으로 바꾸었습니다. 또한 직접 판매하기 위해 이벤트에 자주 참가했습니다. 판매할 때에는 닭과 병아리도 함께 데려갔습니다. 그것은 상품을 사서 먹는 것도 중요하지만 달걀과 그것을 낳은 살아 있는 닭을 보고 느끼게 하는 것도 중요하다고 생각했기 때문입니다.

2015년 9월부터 영업을 시작한 직판장에도 그 마음을 담았습니다. SHIMATOWORKS의 도미타 유스케 씨에게 설계를 부탁했는데, 처음에 부탁한 것은 '디자인을 하지 않는 것'이었습니다. 우리가 전하고 싶은 것은 장식으로 분위기를 만드는 것이 아니라, 그곳에 있는 재료와 일어나는 일이 자아내는

분위기를 만들었으면 좋겠다고 생각했습니다. 그래서 도미타 씨가 제안한 것이 콘테이너를 그대로 활용하여 창호, 집기, 간판도 거의 직접 만든 직판장이었습니다. 직판장의 로고는 양계장에서도 신세를 지고 있는 아와지 섬에 거주하는 디자이너인 모리 치히로 씨에게 부탁했습니다.

'양계'는 단순히 닭을 키우는 것이 아니라고 생각합니다. 물론 닭에 대해서 잘 아는 것이 중요합니다만 흙과 사료, 물, 양계장을 둘러싸고 있는 자연과 삶의 영위, 이러한 순환도 넓은 의미의 양계라고 인식함으로써 느끼는 것이 있다고 생각합니다.

직업관을 변화시킨 브랜딩

사실 양계장에 대해 진지하게 생각한 것은 30살이 넘어서부터입니다. 나이차가 좀 있는 누나가 있고 기다리던 장남이었기 때문에 어릴 때부터 장래에 내가 양계장을 이어받을 것으로 생각했습니다. 어떤 망설임도 없이 일을 시작한 것은 전문학교를 졸업한 21살 때였습니다. 당시 나에게 양계장 일은 매우 의무적이었습니다. 닭이 있으니까 내가 해야겠지. 아침 5시에 닭똥 처리부터 일이 시작되어 … 재미있다고 생각할 수 없었습니다. 당시 직원은 가족 5명. 모두 업무를 분담했기 때문에 한 사람의 책임과 부담은 상당히 컸습니다. "일이란 이런 거겠지."라고 생각하며 일했습니다.

9년 전 기타사카 달걀을 시작하였고 아버지에게 달걀을 사서 '달걀 푸딩'을 제조하고 판매를 시작할 무렵이었습니다. 아버지가 갑자기 돌아가셔서 기

타사카 양계장의 대표를 맡게 되었습니다. 갑작스러운 죽음이었기 때문에 마음의 준비는커녕 업무 인수도 받지 못한 상황이었습니다. 기타사카 달걀 등 신규사업을 시작했지만 지금까지 아버지가 이끌어주셨기 때문에 가능했습니다. 인생 최대의 위기였습니다. 또한 당시 푸딩이 팔리기 시작하고 기타사카 양계장도 번성기로, 같은 시기에 아이가 태어났기 때문에 아이를 업고 출하작업을 한 적도 있습니다. 그때는 양계장을 망하게 하지 않기 위해 필사적이었습니다.

　일에 대해 적극적으로 생각하게 된 것은 디자이너인 모리 씨의 영향이 컸습니다. 만난 계기는 '달걀 푸딩' 홍보에 대해 간판가게인 모리 씨의 아버지에게 상담한 것이었습니다. "정보발신을 잘하는 사람을 소개해 주세요."라고 부탁했더니 아들을 소개해 주셨습니다. 거기서 제안된 것이 브랜딩. 당시 나는 그 단어의 의미조차 모르는 상황이었습니다. 먼저 모리 씨는 기타사카 양계장과 나를 알고 있었기 때문에 '왜 양계장을 하는지' '언제 즐거운지' 등을 물었습니다. 지금까지 의식해서 생각하지 않았던 것을 물어준 덕분에 나 자신에 대한 생각과 앞으로의 방향성을 정리할 수 있는 귀중한 기회가 되었습니다.

　제일 처음 완성된 것은 명함이었습니다. 양계장을 알리는 로고마크를 넣었습니다. 로고에는 일본닭, 날개, 손, 달걀, 일본산인 것 등 기타사카 양계장이 소중하게 생각하는 메시지를 넣었습니다. 처음에는 마음에 들지 않았는데 사용하면서 익숙해져서 지금은 우리의 마음과 생각을 담아낸 마크로 다양한 곳에서 활용되고 있습니다.

스토리가 있는 상품 만들기

제가 '아와지 일하는 형태 연구섬'을 알게 된 것은 사업을 준비하던 중이었습니다. 지역 어드바이저인 히라마쓰 가쓰히로 씨가 구상을 이야기하면서 "무슨 일이 있으면 도와줄게!"라고 한 것이 계기였습니다. 당시 그들은 강사들과의 첫 회의에는 반드시 아와지 섬을 안내했는데, 그때 저의 양계장도 방문해 주셨습니다. 강사들이 올 때마다 양계장을 안내했습니다만 지금까지 만난 적이 없는 직업의 사람들뿐이었습니다. 평범하지 않은 사람들을 많이 만나서 매우 자극이 되었습니다.

특히 인상에 남는 것은 워크숍과 연수 등을 기획하는 아오키 마사유키 씨입니다. 명함을 보니 퍼실리데이터라고 적혀 있었는데, 당시는 들어본 적이 없는 직업으로 '이 직업은 뭐지?'이런 느낌이었습니다. 조사해 보고 알게 되었습니다. 이후 아오키 씨가 강의하는 '쓸모 있는 디자인 연구회'에도 참가하여 '퍼실리테이션'에 대해 배웠습니다. 지금까지 나는 경영자는 스스로 배우고 흡수하고 혼자서 결론을 내리는 역할이라고 생각했습니다. 하지만 이 연수를 통해 회원 각자가 문제에 대해 생각하고 공유하여 모두가 답을 찾아가는 방법을 알게 되었습니다. 지금은 직장 회의에서도 실천하고 있습니다.

그리고 첫해 가을부터 참가한 채소요리사인 고토 다카코 씨가 강의하는 '목장 일을 생각하는 연구회'에서는 양계장의 신상품 '가시와(親鳥, 닭고기의 별칭)'를 개발했습니다. '아와지 섬에서 축산물의 맛을 전하자!'고 축산물에서 재료를 선정하고 가공품이 되기까지 과정을 배우는 연구회로, 나의 양계장을 모델케이스로 해서 상품개발을 실천하게 되었습니다. 처음에는 카레재

료로 하자는 제안도 있었습니다만, 참가자 전원이 논의하면서 최종적으로 는 '더 이상 달걀을 낳지 않는 닭을 통째로 맛보다'라는 콘셉트를 만들었습니다. 지금까지는 달걀이 중심인 양계장이었기 때문에 닭은 업자에게 팔았습니다. 그러나 '더 이상 달걀을 낳지 않는 닭'도 가시와로 판매함으로써 손님과 새로운 커뮤니케이션이 생기고, 양계에 대한 우리의 생각도 전할 수 있습니다. 가시와의 매상은 미미하지만 많은 사람들에게 아와지 섬의 닭고기와 양계장을 알릴 수 있다면 기쁘고, 그 결과로 달걀도 팔릴지 모릅니다. 가격뿐만 아니라 배경 스토리를 확실히 느낄 수 있는 것을 파는 것도 중요하다고 생각합니다.

진정한 지산지소를 생각하다

연수와 세미나 강좌가 중심이었던 '아와지 일하는 형태 연구섬'도 3년째를 맞이하여 새로운 상품개발을 시작한다고 들어서 '나도 뭔가 해보고 싶다!'라는 마음으로 프로젝트를 제안했습니다. 내가 매일 양계장에서 하는 일과 사람들이 요구하는 것의 접점을 생각하면서 떠오른 것이 닭똥을 이용한 유기비료라는 아이디어였습니다. 아와지 섬은 다양한 자연에너지를 생산하고 있어서 지산지소도 당연한 환경입니다. 축산농가에서 나온 퇴비가 비료로 만들어져 농가로 가서 채소를 키우고, 수확한 채소는 다시 축산농가로 가서 가축의 먹이가 되는 순환이 옛날부터 당연하게 있었습니다. 하지만 아와지 섬 이외에는 아직 수입퇴비를 사용하는 등 의식하지 못하는 경우도 많습니다.

그 차이가 아와지 섬 특유의 부가가치가 되고 앞으로의 농업을 지탱하는 기반이 될 거라고 생각했습니다.

설문조사를 하여 '섬의 흙'이라는 키워드를 만들고, 흙 만들기 어드바이저인 이시야마 요스케 씨, UMA/design farm의 하라다 유마 씨, 쓰다 유카 씨, 그리고 농가사람 등 조금씩 협력자들을 늘리면서 프로젝트를 진행했습니다. 모인 회원의 생산품을 가져와서 요리개척자인 호타 유스케 씨에게 요리를 부탁하여 먹는 것에서 '흙'에 대해 검증하는 자리를 마련하는 등 '함께 체험하고 함께 생각한다'는 프로세스를 중요하게 생각했습니다. '흙'의 상품 가치는 인생을 지탱하는 중요한 요소입니다. 또한 흙을 만드는 '섬의 흙'의 효과는 그 땅에서 만든 생산품을 먹어봐야 알 수 있다는 것을 다시 깨닫는 기회가 되었습니다.

이런 경험을 공유하고 하라다 씨에게 '소형 트럭에 어울릴 것, 흙다울 것, 순수할 것, 옛날부터 있었던 것 같은 디자인일 것'이라는 콘셉트로 포장 디자인을 제안 받아 조금씩 '섬의 흙'이 형태화되었습니다. '섬의 흙' 제1탄으로 '발효비료'와 '유기질비료'를 발표하고 판매를 시작했습니다.

또한 이 사업이 종료된 후에도 계속 활동할 수 있도록 유기비료를 만드는 생산자와 이것을 사용하는 농가, 전문가와 함께 '흙'에 대해 생각하는 그룹 '스쿠라보'를 결성했습니다. '흙에 대해 생각하는 것'은 '아와지 섬을 경작하는(=일구는) 것'으로써 목적은 순환형 농업을 가시화하는 것입니다. 식료자급률 100% 이상의 아와지 섬이 진정한 지산지소에 대해 생각하고 실천해 왔다는 것을 의미하는 것으로, 보다 깊은 메시지를 전달할 수 있다고 생각했습니다.

일을 통해서 평생 즐기다

　　다양한 만남을 통해서 자신을 객관적으로 볼 수 있게 되었고 양계설비와 닭 등 다른 사람에게는 없고 내가 가지고 있는 것의 존재를 깨닫게 되었습니다. 일이 정말 즐거워졌습니다. 또한 일을 즐기게 됨으로써 점점 생활과 일이 가까워졌습니다. 이벤트와 시장에 출점하거나 새로운 상품 개발, 양계장의 매력을 알리는 신문 만들기 등 모두 일과 관련이 있지만 동시에 아주 재미있는 놀이이기도 합니다. 이렇게 되니 자연스럽게 휴일은 없어졌습니다. 하지만 365일 좋아하는 일을 할 수 있어서 정말 감사한 일이라고 생각합니다.

　　'일하는'이라는 단어의 주어는 자신이지만 누가 나를 필요로 하고 인정받기 때문에 성립하는 것입니다. 따라서 '일하는 것'은 '누가 나를 필요로 한다는 것'이기도 합니다. "있어서 다행이야!"라고 누가 나를 필요로 한다는 것은 존재가치이기도 하다고 생각합니다. 그러므로 지금 내가 양계장에서 일하는 것은 그 자체에 의미가 있고 나를 필요로 하는 가족과 직원이 있다는 것입니다. 아내와 아이, 직원, 손님이 기뻐하고 즐거워한다고 느낄 때가 일을 하는 데에서 가장 큰 행복입니다.

　　아와지 섬을 거점으로 하고 있지만 '지역을 위해서, 아와지 섬을 위해서'라는 기분만으로 일하는 경우는 거의 없습니다. 모두 자신을 위해서입니다. 하지만 자신이 행복하기 위해서는 다른 사람을 행복하게 해야 하고 더 넓은 의미로 말하면 아와지 섬을 행복하게 해야 합니다. 앞으로도 내가 행복할 수 있도록 여러 사람과 교류하고 즐길 수 있는 일을 계속 하고 싶습니다. 일을 통해서 평생 즐길 수 있다면 최고의 행복입니다.

도미타 유스케

　'아와지 섬 일하는 형태 연구섬' 설립 준비를 위해 아와지 섬에 이주하고 사업운영 구성원으로서, 강사로서, 다양한 일을 해 온 도미타 씨. 현재 아와지 섬을 거점으로 독립하여 브랜딩 등 폭넓게 활동하고 있습니다. 강좌를 운영하면서 느꼈던 것, 독립하고 나서 알게 된 일의 형태에 대해 이야기를 들었습니다.

강사를 담당한 연수

2014년
- '머물고 싶은 숙소개발 세미나'
- '섬과 사람을 연결하는 이벤트 연수'

2015년
- '제안하는 힘을 습득하는 연수' 등

SHIMATOWORKS를 시작하기까지

저는 2014년 8월부터 아와지 섬을 거점으로 'SHIMATOWORKS'를 시작하여 이벤트 기획, 브랜딩, 코디네이터, 상품개발 등을 하고 있습니다. 또한 '아와지 섬 일하는 형태 연구섬'에서 강사를 맡고 있습니다.

원래 오사카 공업대학에서 건축을 공부하고 졸업 후 2년간 프리랜서로 활동했습니다. 그 와중에 처음으로 일을 준 사람이 NPO법인 아와지 섬 아트센터의 야마구치 구니코 씨였습니다. 건축과 기획 일에 종사하고 싶었지만 양쪽 모두 하는 곳은 거의 없었습니다. 앞으로 어떤 입장에서 일해야 할 것인지 2년 동안 스스로 결정을 한 후 2007년부터 도쿄의 설계사무소에서 근무했습니다.

도쿄에서는 개인적으로 기획을 했습니다. 기업의 협찬을 받아 우유의 즐거움을 전하는 이벤트를 생각하거나 '고에도(coedo)맥주 축제', 현재는 옥토버페스트(October fest)로 불리고 있습니다만, 이 기획에도 관여했습니다. 도쿄에 가서도 야마구치 씨와의 연결로 도쿄 이외의 아와지 섬에서 비닐하우스를 하루만 레스토랑으로 여는 이벤트를 기획했습니다. 그때 만났던 사람들과 무엇을 할 수 있을지 함께 생각하고 그런 자세로 일을 할 수 있으면 좋겠다고 생각했습니다. 어떤 곳에서 어떤 사람과 만나느냐에 따라 '일하는 형태'도 점점 변해 갑니다.

SHIMATOWORKS(섬과 일)라는 이름은 '아와지 일하는 형태 연구섬' 사업추진원으로 니시무라 요시아키 씨의 강좌에 관여했을 때 만들었습니다. '일자리를 생각하다'라는 테마로 수강자 전원이 말하고 듣는 자리를 만들었습니

다. 그때 메모한 것이 SHIMATOWORKS입니다. 2014년 4월 이후 아와지 섬에서 어떤 일을 할 것인지, 어떻게 일할 것인지를 생각할 때 이 이름이 좋겠다고 생각했습니다.

아와지 섬이라는 자기장

제가 '아와지 일하는 형태 연구섬'의 시작에 관여한 계기는 나중에 지역 어드바이저가 된 야마구치 구니코 씨의 권유를 받은 것이 컸습니다. 지역 어드바이저가 된 모기 아야코 씨가 수퍼바이저인 에조에 나오키 씨가 이미 규슈에서 실천하던 지역고용창조 추진사업 '건강계획'에 대해 알고 아와지 섬에서도 해보고 싶다고 준비를 시작했을 무렵입니다. 저도 야마구치 씨에게 "이런 사업이 있는데 정말 재미있어. 지금 신청하면 반드시 통과되니 함께 해봅시다."라는 연락을 받았는데, 저는 반년 동안 계속 거절했습니다. 이야기를 들어도 뭔가 이해하기 힘들고 그때는 아직 도쿄에서 건축 일을 하고 있었기 때문에 아와지에 이주하는 것은 생각한 적도 없었습니다.

다만, 계속 부탁을 해왔기 때문에 연말에 모기 씨, 야마구치 씨와 3명이 아와지 섬에서 만나 이야기를 나누었습니다. 두 사람의 열정에 영향을 받아 그 자리에서 나도 참가하기로 결정했습니다. 도쿄에 돌아와 회사에 사직의 사를 밝히고 2011년 봄에 퇴직을 했습니다.

하지만 퇴직 후 회의에 참석해보니 후생노동성의 사업신청도 통과되지 않았고, 애초에 신청서도 제출하지 않은 상태라는 것을 알고 이야기가 전혀 달

라서 놀랐습니다. 일은 그만두었는데 갈 곳이 없는 상태였습니다. 도쿄에 돌아와 집에 틀어박혀 도쿄의 기획회사라도 들어가야 할지 1개월 정도 고민했습니다.

　여러 가지 생각하던 가운데 2010년 연말 "하겠습니다!"라고 선언은 했지만, 무책임하게도 신청준비 등 모든 것을 떠안은 것은 저라는 생각이 들었습니다. 저에게 아와지 섬은 아무 실적도 없는 시기에 일을 주었던 소중한 곳입니다. 평생 살지 어떨지는 모르지만 야마구치 씨를 포함한 아와지 섬의 사람들과는 평생 연결될 것 같은 생각이 들었습니다. 일은 실패하더라도 실패하는 시간을 공유할 수 있는 사람들이 있다는 것은 저에게 중요한 것입니다. 갑자기 야마구치 씨에게 "신청담당은 제게 맡겨주세요!"라고 전화한 후 1년 정도에 걸쳐 신청준비를 했습니다. 신청이 무사히 통과되고 '아와지 일하는 형태 연구섬'이 시작된 것은 2012년 봄이었습니다.

새로운 가치를 제안하는 일

　SHIMATOWORKS는 기본적으로 혼자이지만 일에서는 프로젝트팀을 구성하여 매회 다른 멤버와 하는 경우가 많습니다. 그래서 프로젝트가 정확히 진행될 수 있도록 매니지먼트 하는 사람, 윤활유 역할을 하는 사람이 있어야 성과를 낼 수 있습니다. 첫 클라이언트에게는 이런 중요성, 가치관을 전하고 이해받기 위해 노력하고 있습니다.

　'아와지 일하는 형태 연구섬' 강좌 중에서 파생된 '섬의 아침밥' 프로젝트

도 SHIMATOWORKS가 중요하게 생각하고 있는 것을 클라이언트에게 이해시킨 후에 디렉션 수수료를 받았습니다. 또한 기획뿐만 아니라 상담역할로 일을 할 때에도 마찬가지입니다. 클라이언트와 함께 생각하는 작업이 많고 중간에 전혀 상관없는 상담이 있기도 하고 …. 그렇게 해서 '이런 것도 가능해!'라고 새로운 아이디어가 떠오르는 시간을 소중하게 여기고 있습니다. '섬의 아침밥' 프로젝트에서는 클라이언트이자 펜션 '터닝 포인트'의 주인장인 아즈마 다카시(東 高志) 씨와 함께 과제를 찾아 문장을 다시 쓰는 것부터 협력하고 있습니다.

수년 전부터 전국의 관광지에서 아침밥 프로젝트가 증가하고 있습니다. 전국의 숙소와 손님의 만족도를 높이기 위해서는 아침밥이 중요하다는 결과가 나왔는데, 저녁식사가 아무리 훌륭해도 그곳에서 마지막에 먹는 아침밥이 좋지 않으면 만족도가 떨어진다고 합니다. 아와지 섬에서도 대형 호텔이 이미 문을 열었고 아즈마 씨의 펜션이 있는 호쿠단에서도 주변과 연계하여 무엇을 할 수 있을지 고민했습니다. '이상적인 아침밥은?' '우리가 좋다고 느끼는 것은?'이라는 의문에서 콘셉트를 잡았습니다.

자주 보는 '아침밥에 몇 종류의 식재료를 사용했어요'라는 홍보나 상품과 생산자의 얼굴이 실린 전단지가 아니라 투명하게 '○○가 만든 것'이라고 밝히는 것이 효과적입니다. 그가 정성스럽게 만들었기에 인품도 포함해서 그것만으로 좋고, 맛있다는 심리가 작용합니다. 그런 감각을 알아주는 아침밥을 만들고 싶어서 기획을 진행했습니다. 또한 평소 아침밥은 빨리 먹기 때문에 섬에서 여유롭게 시간을 보내는 사치, 여러 사람과 만나며 아와지 섬의 분위기를 만끽하는 가치도 제안할 수 있으면 좋겠다고 생각했습니다.

'아와지 일하는 형태 연구섬'에서 배운 것

저는 '아와지 일하는 형태 연구섬'의 사업추진원으로 9개의 연구회를 담당했습니다. 한 개의 연구회에 10~12회의 강좌가 있기 때문에 각 강사의 숙박예약, 수강모집에서 회의 세팅까지 업무가 산더미였습니다. 같은 사업추진원이었던 후지사와 아키코 씨와 저는 이주한 지 얼마 되지 않았기 때문에 1년째는 야마구치 씨에게 코디네이터를 부탁하고 호텔리스트 작성부터 시작했습니다.

2년 동안에 200회 이상 연수를 개강했습니다. 참가자의 연령이 다양하고 섬에 살고 있는 사람도 있고 섬 밖에서 일부러 찾아오는 사람도 있었습니다. 그 중에서 매일 깜짝 놀라는 순간이 뒤섞이고 쌓이면서 처음으로 알게 된 것이 있습니다. 그것은 독립한 이후 뭔가 망설여질 때 되돌아갈 수 있는 그런 행동지침이 되었습니다.

지금 생각해보면 제가 가장 많이 공부가 된 것 같습니다. 강사와 연구회를 어떤 의도로 개강할지, 사전에 회의한 후 연구회에 참석했기 때문에 매회 공부가 되었습니다. 더불어 금전적으로도 절박하여 이 사업에 관여하기로 한 2년이 끝난 후의 일도 생각해야만 했습니다.

2년 동안 '아와지 일하는 형태 연구섬'과 평생 함께 해야겠다고 생각했습니다. 관여하는 사람 한 명이 쓰러지면 모두 쓰러져버린다는 절박한 매일이었습니다. 특히 최초 1년이 그랬습니다. 산을 넘으면 편안해 질 줄 알고 "열심히 하자, 열심히 하자"라고 마음먹었는데 결국 계속 산 넘어 산이었습니다.

저의 목표는 2년 동안 독립해서 일하기 위한 기반을 만드는 것이었습니

다. 1년째 신청을 후생노동성에 통과시키는 것, 사무국을 시작해서 궤도에 올리는 것, 2년째를 이끌어갈 사람에게 확실히 넘겨줄 것. 이 3가지는 처음부터 목표로 정했으며 '이것을 이루면 독립하겠다'고 주위 사람들에게도 미리 말했습니다.

기획이라는 씨앗이 열매를 맺는 순간

'아와지 일하는 형태 연구섬'에서 만난 사람들과 새로운 형태의 관광농원 '팜 스튜디오'를 계획 중입니다. 딸기 관광농원을 운영하고 있는 아와지 섬 야마다야, 상품개발사업에서 '쥬쥬의 꿀'에 종사하는 아와지 섬 일본밀봉연구회의 다쓰미 가즈히로 씨, 그리고 기획을 담당한 SHIMATOWORKS 가 회원입니다.

아와지 섬 북쪽, 세토 내해를 바라보는 약간 높은 산에 아와지 섬 야마다야의 농원 비닐하우스가 있습니다. 이벤트회장으로 사용한 것을 계기로 그 주변도 활용하여 관광농원을 할 수 있을지 이야기가 커졌습니다. 그때 마침 '아와지 일하는 형태 연구섬'에서 아와지 섬 일본밀봉연구회의 밀봉 상품화를 진행하였고, 다쓰미 씨의 이야기를 듣던 중 아와지 섬 야마다야 농원과 양봉을 연결시켜 함께 할 수 있을 것 같은 아이디어가 떠올랐습니다.

프로젝트 콘셉트는 회원을 더 넣어서 지금 생각하고 있는 중입니다. 큰 틀은 관광농원이기 때문에 야마다 씨가 만들어 온 자리를 소중히 하면서 프로젝트를 통해서 다양한 체험을 제공함으로써 공간·환경의 가능성을 찾고

있는 단계입니다.

　어떤 의미에서 '아와지 일하는 형태 연구섬' 밖에서 일어나고 있는 것이야말로 재미있습니다. '아와지 일하는 형태 연구섬'을 통해서 생각을 공유하는 사람들이 자연스럽게 연결되고, 시간과 장소를 바꿔서 동일한 바람을 맞은 사람이 훌쩍 날아오르는 순간이 많이 있습니다. 10년 후, 몇 십 년 후일지 모르지만 이 사업에서 공유한 어떤 것이 꽃을 피우는 그런 순간을 기다리고 있습니다.

히로타 구미

아와지 섬 북동부에 위치하는 가마구치(釜口)에서 농약을 사용하지 않는 카렌듈라 재배로 전환한 히로타(廣田 久美) 씨. '아와지 일하는 형태 연구섬' 연수를 통해서 6차 산업화에 도전하고 있습니다. 지역의 고용을 창출하고 새로운 생업을 만들어냅니다. 그런 비전을 안고 활동해 온 히로타 씨에게 지금까지와 앞으로의 계획에 대해 이야기를 들었습니다.

참가연수

2014년도
· '꽃과 과일을 상품화하는 연수' 강사: 후쿠이 유미코(福井 佑実子)

2015년도
· '꽃·허브·과일로 일을 시작하는 연수' 강사: 후쿠이 유미코, 우다가와 료이치, 야마시타 요코(山下 陽子), 히라가와 미쓰루(平川 美鶴) 등

꽃 재배를 계승한 토지

저는 아와지 섬 가마구치에서 농약을 사용하지 않고 카렌듈라를 재배하고 있습니다. 지금까지 8년 가까이 씨를 받고 있는 '무라지(むらじ)'라는 품종으로, 특징은 일반적인 카렌듈라에 비해 꽃송이가 크고 여덟 겹의 높이를 가지고 있습니다. 카렌듈라가 재배되는 지역은 제한적이며 아와지 섬은 지바 현 보소(房総) 반도, 아이치 현 아쓰미(渥美) 반도와 함께 3대 생산지 중의 하나로 일컬어집니다. 따뜻하고 적당한 바람이 불어도 배수가 나쁘면 자라지 않는 품종입니다. 그 중에서도 농약을 사용하지 않고 재배하는 것은 전국적으로 봐도 제가 알기로는 아와지 섬과 지바 현 보소 반도 정도입니다.

히로타 농원은 예전에는 오이 등 채소와 카렌듈라를 함께 재배했습니다만, 카네이션이 비싸게 팔렸기 때문에 채소를 줄이고 꽃 재배로 전환하게 되었습니다. 제 본가도 가마구치로, 이 근처에 있는 화훼 농가에서 태어났습니다. 이 지역은 대부분 화훼 농가입니다만 제 아버지가 전후 처음으로 카네이션을 재배했다고 들었습니다. 시집이 본가 근처여서 모내기 때에는 아버지가 도와주셨습니다. 저도 결혼한 지 얼마 되지 않았을 때에는 보고 흉내 내는 정도로 꽃 재배에 힘썼습니다.

옛날에는 카네이션을 100평 재배하면 5인 가족이 생활할 수 있었습니다. 하지만 지금은 하우스재배 등 온도조정이 간단하여 신슈(信州)나 홋카이도 등 한랭지역에서도 재배할 수 있게 되었습니다. 또한 원래 아와지 섬은 난방이 없어도 재배가 가능합니다만 난방을 사용하면 꽃이 잘 자라기 때문에 난방을 도입하고 있습니다. 이러한 생산지 증가와 설비비가 늘어나서 1000평을 재

배해도 생활이 어려운 상황입니다.

이후 다시 카네이션 재배에서 사찰에서 사용하는 꽃으로 출하할 수 있는 카렌듈라 재배로 전환한 농가가 증가했습니다. 1985년 당시 200명 정도가 꽃 재배를 하였고 카렌듈라를 재배하는 농가도 많았습니다만, 지금은 생산자 수도 약 80명 정도로 감소했습니다.

무농약 재배에 도전

카렌듈라를 무농약으로 재배하려고 생각한 것은 TV에서 본 '꽃 초밥'때문입니다. 먹을 수 있는 꽃이 있다는 데 놀랐습니다만, '꽃 초밥'의 아름다움에 감동을 받았습니다. '꽃 초밥'에 카렌듈라도 사용되었습니다. 내가 어릴 때부터 익숙한 꽃이 먹을 수 있는 것이었다니 정말 놀랐습니다. 곧바로 항상 신세지고 있던 기타아와지(北淡路) 농업개량보급센터 보급지도원에게 물었더니 한방약도 된다고 가르쳐주셨습니다.

관상용 절화(折花)라고 생각했는데 식용이나 약용으로도 사용할 수 있다는 것을 알게 되어 식용과 약용 카렌듈라를 만들기로 결심했습니다. 그러나 그런 용도로 출하하기 위해서는 농약을 사용하지 않고 재배할 필요가 있습니다. 오랫동안 카렌듈라를 재배해왔지만 농약을 사용하지 않고 재배하는 것은 처음입니다. 남편도 "농약을 사용하지 않고 재배한다는 것은 절대로 무리다!"라고 말했습니다. 정말로 애벌레가 잎사귀와 꽃잎을 먹어버려서 … 망쳤습니다. 하지만 재배하고 싶은 생각에 평상시보다 1개월 뒤에 씨앗을 심었

더니 괜찮을 것 같았습니다. 겨울 내내 기다렸더니 봄에는 단숨에 성장해서 수확할 수 있었습니다. 평소보다 시간도, 손도 많이 가지만 농약을 사용하지 않고 카렌듈라를 재배하는 법을 알았습니다.

작년부터는 절화로 출하하는 것도 그만두고 상품화를 위해 농약을 사용하지 않고 말린 것에만 집중하고 있습니다. 또한 복용하거나 화장품의 원재료가 되는 등 용도의 폭이 넓기 때문에 절화를 재배할 때보다 개화시기가 3개월 정도 늦어지지만 농약을 사용하지 않는 재배방법으로 변경했습니다. 또한 절화 출하를 그만둔 이유는 체력적인 문제입니다. 절화 수확은 허리를 반 정도 구부린 상태에서 작업하기 때문에 허리와 다리에 부담이 큽니다. 나도 다리 힘줄을 다쳤습니다. 절화 농사는 고령에 계속하기에는 체력적으로 어려운 직업이라고 생각합니다. 또한 절화는 아름답게 보이는 것이 생명입니다. 조금이라도 상처가 생기면 상품으로서의 가치가 없습니다. 하지만 무농약으로 하면 농약을 뿌리는 힘든 작업도 없어지고 출하도 힘들지 않습니다. 좀 더 빨리 알았으면 하고 생각할 정도로 좋은 점뿐입니다.

카렌듈라의 힘

카렌듈라에 대해 조사하던 중에 여러 가지 사용법을 알게 되었습니다. 예를 들면 카렌듈라는 유분이 많기 때문에 건조시켜 기름에 절이면 추출액을 만들 수 있습니다. 또한 꽃봉우리를 피클로 만들거나 꽃과 줄기, 잎사귀는

튀김과 나물, 참깨무침 등 맛있게 먹을 수 있습니다. 또한 허브티로 마실 수도 있습니다.

당뇨병이 있던 저는 1년간 카렌듈라차를 마셨는데, 며칠 전 병원에서 "당뇨약과 혈액 순환약은 이제 처방하지 않습니다."라는 말을 들었습니다. 면역력이 높아지므로 아이들에게 먹이는 치료전문가도 "우리집 아이들도 전혀 감기에 걸리지 않아요."라고 말했습니다. 카렌듈라 덕분이라고만 말할 수는 없지만 어느 정도의 효과는 있다고 생각합니다.

그리고 건조한 피부에도 효과가 있고 아이들의 기저귀 발진에도 좋다고 합니다. 피부를 부드럽게 하는 효과도 있기 때문에 출산을 앞둔 임산부의 질에 바르면 출산 시에 찢어지지 않는다고 하여 실제로 서양에서는 그렇게 사용되는 경우도 있다고 합니다. 그래서 고령자의 기저귀 발진에 듣는 약이나 아토피 어린이들을 위한 약 등을 상품화할 수 있을지 생각하고 있습니다.

다만, 6차 산업화하면 생산부터 가공까지 전부 해야 하는데, 모르는 게 너무 많아서 처음에는 망설였습니다. 하지만 기타아와지 농업개량보급센터 보급지도원은 "무농약으로 카렌듈라를 재배한다면 반드시 6차 산업화가 필요합니다. 함께 열심히 해봅시다!"라고 격려해 주었습니다. 이런 응원이 없었다면 아마 6차 산업화는 그만두었을 것입니다.

6차 산업화라는 산을 오르다

　상품화를 생각하기 시작한 2014년부터 '아와지 일하는 형태 연구섬' 연수에 참가했습니다. 연수에서는 각지에서 강사를 초빙하는 연구회에 참가하거나 6차 산업화를 위한 개발을 하였습니다. 참가해서 가장 좋았던 것은 '해보자!'는 의욕이 생긴 것입니다. 많은 사람들과의 만남이 있었습니다. 꽃을 따는 일을 도와주러 온 사람도 있었습니다. 또한 화훼농가를 하지 않는 참가자들의 다양한 조언도 받았습니다.

　상품화에는 역시 '피부에 좋다'라는 포인트를 살려 카렌듈라 추출액을 크림과 베이비 오일, 립크림 등으로 가공할 예정입니다. 또 한 가지 더 생각하는 것은 건조시켜 진공팩으로 압축한 카렌듈라 허브티입니다. '아와지 일하는 형태 연구섬' 연수에서도 참가자 모두에게 시도해 보았는데, 진공상태로 납작해진 꽃이 뜨거운 물을 붓자 활짝 피어나는 모습에 모두가 흥분했습니다. 사실은 허브티를 모두가 즐길 수 있도록 집을 개조하여 카페를 만드는 것도 검토 중입니다.

　연수에서 인상에 남은 것은 강사이자 6차 산업화 계획가인 후쿠이 유미코 씨에게 "6차 산업화는 등산과 같아요!"라고 격려 받은 것입니다. 상품화 과정은 등산과 같아서 많은 길이 있는 가운데 어떤 길을 통해 정상까지 갈 것인지를 배웠습니다.

　일이 순조롭지 않아 고민하거나 의기소침할 때에도 이러한 만남이 정말 기쁘고 힘이 되었습니다.

농원에서 지역으로, 지금부터 미래로

6차 산업화를 위한 과제는 지금까지 만들었던 상품화 아이디어를 착실히 제품화할 수 있는 회사를 찾는 것입니다. 제가 만들고 싶어 하는 약용 제품은 약사법의 규제가 심하고 저 혼자서 제품화 하기에는 어렵기 때문에 상품화의 협력을 받을 수 있도록 효고 현이 주최하는 세미나에 참가했습니다. 건조시킨 카렌듈라를 원재료로 오일을 추출하는 화장품회사 등과의 제휴를 생각했습니다. 아마 우리 농원 면적으로는 부족하고 생산량이 어디까지 대응할 수 있을지 문제가 있기 때문에 재배면적을 확대하는 계획도 필요하게 되었습니다. 새로운 것을 시작하면 곤란한 상황에 직면하는 경우가 많습니다. 하지만 누군가가 선두에 서서 구조를 만들어가는 것이 필요하다고 생각합니다.

이 지역에서도 고령화가 진행되고 오랫동안 축적된 재배기술이 있지만 농약을 쓰거나 생화를 옮기는 작업이 부담이 된다는 분들도 많습니다. 이것을 '농약을 사용하지 않고 카렌듈라를 재배해서 건조시키는' 가공법으로 바꿀 수 있으면 지금까지 육체적으로 부담이 컸던 2가지의 노동이 확실히 경감됩니다. 또한 꽃만 따기 때문에 꽃을 딴 이후에는 줄기만 남아 새파란 풍경이 됩니다. 하지만 1주일도 지나지 않아 꽃을 피웁니다. 절화는 그렇지 않기 때문에 수확 횟수도 다릅니다.

카렌듈라 무농약 재배가 정확히 수입과 연결될 수 있는 구조가 된다면 조금 더 지속해보려는 화훼농가, 겸업이라도 해보고 싶다는 젊은 사람들이 나타나서 앞으로는 이 산업을 지속할 수 있을 것으로 기대합니다.

　역시 자신의 농원뿐만 아니라 지역 전체라는 관점도 중요하다고 생각합니다. 우리 세대만이 아니라 미래 세대를 위해서도 카렌듈라에 의한 새로운 일자리 구조를 만들어서 언젠가는 '다함께 만듭시다!'라고 말을 거는 날이 올 것입니다.

시오타 히로키

 2014년 3월 말 효고 현 미타(三田) 시에서 아와지 섬으로 이주한 시오타(塩田 宏紀) 씨. 현재는 아와지 섬 스모토 시 고시키 정 아이하라(鮎原)에 있는 하나오카(花岡) 농혜원에 근무하고 있습니다. 또한 휴일에는 아내인 아이 씨와 함께 '아메쓰치 농원'을 목표로 자연산 비료만을 사용하는 자연재배로 쌀과 양파를 재배하고 있습니다. '자연과 함께 사는 것'을 실천하는 그에게 이야기를 들었습니다.

참가연수

2014년도
· '연결고리를 활용한 상품개발 연수' 강사: 존 무어
· '밭의 혜택을 상품화하는 연수' 강사: 사사키 다쓰야(佐々木 竜也)

2015년도
· '머물고 싶은 숙소개발 세미나' 강사: 오카 쇼헤이
· '밭을 알고 섬에서 일하는 연수' 강사: 미우라 마사유키(三浦 雅之)

농업과의 만남

저는 이전에 미타 시에 있는 자동차정비회사에서 판금도장 일을 했습니다. 당시는 '일하는 것'을 깊이 생각한 적이 없고 단지 자동차가 좋아서라는 이유로 취직을 했습니다. 수년 동안 근무했는데 동일본대지진을 겪고 "내가 할 수 있는 일이 무엇일까" 자문자답하는 기회가 있었습니다. 가장 좋아하는 자동차에 관계되는 일을 하면서 사는 것이 꿈이었지만 세상을 둘러싼 에너지와 환경 상황에 접하면서 왠지 꿈이 단절된 것 같은 느낌이 들었습니다. 그런 와중에 만난 것이 자연이 풍부한 곳에서 자란 채소였습니다. 지금은 농업에 종사하고 있습니다만, 실은 어릴 때부터 채소를 싫어했습니다. 하지만 고베의 프라이빗 자연농 채소로 만든 주박장아찌를 먹어보고 놀라울 정도로 채소에 에너지가 있고 맛있어서 정말 충격적이었습니다. 조사해 보니 자연농에서 키우면 효능이 좋은 채소가 된다는 것을 알고 "이것을 재배해야지!"라고 생각했습니다. 먼저 판금도장 일을 계속하면서 근처에서 작은 밭을 빌리는 것부터 시작했습니다. 그러자 조금씩 자연농에 관계하는 동료가 생기고 다양한 농가와 만남이 증가했습니다. 그런 가운데 '오랫동안 해오던 채소 가게를 맡아줄 사람을 찾습니다!'라는 가게가 나타났습니다. 다음날 과감히 판금회사 일을 그만두고 채소가게를 이어받기로 결정했습니다.

채소가게에서는 유기농법을 하는 대형회사에서 채소를 받아 판매를 했습니다. 하지만 조금씩 대규모 생산성에 의문을 갖기 시작했습니다. 어느 날 도착한 채소에 상한 것이 있어서 물어봤더니 이유는 원거리에서 수송해오기 때문이라는 것입니다. 하지만 채소를 재배하는 농가가 그 사실을 모르는 것

이 이상하다고 생각하여 결국 그 업자와의 거래는 중단했습니다. 그때 내가 마음의 스승으로 생각했던 효고 현 단바의 농부인 오타 미쓰노부(太田 光宣) 씨에게 지인을 소개받는 기회가 생겼습니다. 이것이 계기가 되어 그 농가에서 직접 채소를 구입하고 한신칸에서 판매하는 방식으로 전환했습니다.

그로부터 1년이 지났을 무렵, 젊은 층의 농가 감소로 농사지을 사람이 없다는 현실을 알게 되어 "파는 것만이 아니라 젊어서부터 채소를 재배하자!"는 생각을 하게 되었습니다. 왜냐하면 채소는 기술이 매우 필요한 일이고 하루아침에 할 수 있는 일이 아니기 때문입니다. 채소를 알고 농업을 알면 알수록 깊이가 있는 세계라는 것을 깨닫기 시작했습니다. 동일본대지진 이후 "나는 무엇을 할 수 있을까?"와 직면하며 다양한 것에 도전해 왔지만 '농사짓는' 것을 선택함으로써 "이제야 나의 사명이 보여!"라고 느꼈습니다.

마을의 순환 속에서 살다

지금까지 채소가게로 이벤트에 출전할 기회가 있어서 아와지 섬을 몇 번 방문한 적이 있습니다. 그곳에서 어느 날 동료들이 아와지 섬 어딘가에 에코빌리지를 만들자는 제안을 했습니다. 제 고향은 신흥주택지로 비교적 이웃과의 교류가 적은 곳이었습니다. 그래서 에코빌리지와 같은 커뮤니티에는 깊은 애정이 있습니다. 아와지 섬에 다니며 여러 사람들과 이야기를 하면서 아와지 섬의 멋진 풍경을 계승해 온 사람들에게 경의의 마음이 생겼습니다. 그래서 새로운 마을을 만드는 것이 아니라 이곳에 있는 멋진 마을과 경치

를 소중히 계승하는 것이 가장 빠른 길이라고 생각했습니다. 또한 제 자신도 농업이라는 형태로 '풍경을 계승하는 것'에 관여할 수 있을 것이라고 생각했습니다.

이곳에 이주한 계기는 SNS에서 본 하나오카 농혜원의 구인모집이었습니다. "농원에 도전할 수 있는 기회다!"라고 생각하여 달려갔습니다. 당시는 이주 전이었으며 아직 채소가게를 하고 있었기 때문에 충분히 검토하지 못했습니다. 2014년 3월 집도 결정되지 않은 상태에서 이주했지만 이웃 사람들이 친절하게 도와주셨기 때문에 여기까지 올 수 있었습니다. 이주한 후 2개월 동안은 아와지 시에 있는 'Cafe Nafsha'에서 아르바이트를 하면서 점장인 오자키 야스히로(尾崎 泰弘) 씨의 다락방에서 살았습니다. 그 후에는 잠시 동안 숙소 없이 자동차에서 지냈습니다. 나는 아와지 섬에서도 특히 아이하라 지역을 좋아했습니다. 하나오카 농혜원에서 일하는 것이 결정되어 2014년 6월 무렵에 일단 아이하라에 임시거처를 정하고, 9개월 후인 2015년 3월에 집이 결정되어 정식으로 마을에서 살기 시작했습니다.

사는 환경은 매우 중요하다고 생각합니다. 우리와 잘 맞는 아이하라가 정말 마음에 들었습니다. 이웃 사람에게 채소를 얻을 수 있고 우리도 재배하고 있기 때문에 살아가는 데에는 어려움이 없었습니다. 최소한의 돈으로 행복을 느끼고 있습니다. 시골에서 생활하는 데에는 이러한 소소한 행복을 느낄 수 있느냐가 중요하다고 생각합니다. 지금 우리가 사용하는 돈은 집세, 세금, 건강보험, 밥, 농기구 정도입니다. 농업을 위해서 사는 것처럼 말입니다. 이 정도로 단순하면 사는 것도 재미있습니다. 아침에는 개와 산책을 하고 천천히 일하러 나가고 돌아오면 저녁을 먹고 잠자리에 드는 것도 좋습니다. 자연과

마주하고 마을의 친절한 사람들과 만납니다. 마을에 들어가고 나서는 축제나 불사에도 적극적으로 참여합니다. 이사한 지 얼마 되지 않았기 때문에 축제에서 노래를 부르기도 했습니다. 이렇게 마을과 관계를 맺으면 상을 받는 것과 같이 재미있는 이야기를 들을 수 있고 나아갈 방향성이 보이기도 합니다. 마을에서 배우기도 하고 도움을 받기도 합니다. 생업이 후세에 전해지는 것을 상상할 수 있는 생활방식이 이루어지고 있다는 것을 실감했습니다.

농업은, 자기표현

저는 현재 근무하고 있는 하나오카 농혜원에서 10년 전부터 유기농법으로 쌀과 채소를 재배하는 것 외에 농업연수와 이주자 지원 등에도 적극적으로 참여하고 있습니다. 이런 감사한 환경 속에서 1년 후의 독립을 목표로 모든 것을 받아들이려고 매일 필사적으로 노력하고 있습니다.

하나오카 농혜원에서 일하면서 아내와 함께 '아메쓰치 농원' 개업을 준비하고 있습니다. 아와지 섬의 전설이 이름의 유래입니다. 아와지 섬에는 센잔(先山)이라는 산에 이자나기 씨와 이자나미 씨가 내려와 바다를 휘저어 누시마라는 섬이 생겼다는 전설 '천지개벽'이 있습니다. 이 부분이 고사기에서는 '아메쓰치'라는 말에서 시작되었다고 합니다. 천지 외에 음양, 시작과 끝과 같이 확대되는 말로 '아메쓰치 농원'으로 명명했습니다. 하지만 이제 막 시작했기에 생각대로 자라지 않고 보존방법이 잘못되어 썩히거나 멧돼지 피해를 보는 등 실패가 많았습니다. 하지만 실패도 시행착오의 하나로 생각하며 즐기고 있습

니다. 농업은 성공하든 실패하든 모두 나의 책임이라는 것도 매력적입니다.

현재 '아메쓰치 농원'에서는 유기농법 중에서 자연유래의 소재, 예를 들면 풀과 낙엽, 녹비, 쌀겨 등을 비료로 하는 자연재배 농법으로 재배하고 있습니다. 또한 기계와 비닐 멀칭도 사용하며, 목표는 '지속가능한 농업'입니다. 배우면 누구라도 할 수 있고 일로써 성립하는 것이 하나의 바람입니다. 내가 농업에 매료된 계기인 자연농은 아직 가정 텃밭 수준에서만 실천하고 있습니다. 불경기(不耕起)재배라고 농지를 갈지 않고 재배하는 것입니다만, 역시 수량도 적고 자연농의 순환이 확립하는 데에는 시간이 걸리기 때문에 초기 투자가 필요하고 판매처도 매우 제한적이어서 지금의 나에게는 문턱이 높습니다. 게다가 기술도 필요하기 때문에 더 자연과 마주하고 자연과 친구가 되어야 할 수 있는 농법이라고 생각합니다.

젊은이들의 롤모델

제가 지금 열심히 노력하는 이유는 하나오카 농혜원, 다양한 선배 농가는 물론 '아와지 일하는 형태 연구섬'을 통해서 판매방법과 6차 산업화 등 농업의 가능성을 느꼈기 때문입니다. 사업추진원인 친구 소개로 '아와지 일하는 형태 연구섬'에 참가하게 되었습니다. 지금은 농업을 실천하면서 선배에게 배우고 농부로 살아가기 위한 지혜를 많이 습득하고 있습니다. '아와지 일하는 형태 연구섬'은 이전부터 동경하는 존재였습니다. 오카야마 현 세토나이 시 오쿠(邑久) 정에서 활동하는 농업생산법인 'Wacca Farm' 대표인 사사키 다쓰

야 씨가 강사를 맡은 '밭의 혜택을 상품화하는 연수'에 참가하여 감명을 받았습니다. 'Wacca Farm'의 목표는 농약과 화학비료, 제초제 등을 일체 사용하지 않고 완전 노지에서 재배하고 대지의 물과 같이 순환하는 농업을 하는 데 있습니다. 그들의 특징은 6개 회사와 제휴하여 채소를 취급하고, 직원을 바람직하게 고용하는 체제를 갖추었으며, 동물성 비료를 사용하지 않는 농법으로 3ha 이상의 농장이라는 것입니다. 이것은 사실 대단한 일입니다. 그리고 자연에 의존하는 농법으로 해오고 있어서 정말 감각이 있습니다. 이러한 실천자가 있다는 것을 알게 해 준 '아와지 일하는 형태 연구섬'에 진심으로 감사하고 있습니다.

아와지 섬에서 농사를 지으며 느낀 것은 '젊은이들이 농사를 지으면 좋겠다'라는 것입니다. 아와지 섬에는 훌륭한 농부가 많습니다만 40, 50대 이상이 많습니다. 주위에 20대가 적어서 좀 외롭기도 합니다. '농업에 종사하려면 조금이라도 빨리, 젊을 때부터!'라고 생각하는 것에는 이유가 있습니다. 농업은 1년에 한 번밖에 할 수 없기 때문입니다. 그래서 시행착오를 겪으며 쌀을 재배하려고 해도 기회가 1년에 한 번밖에 없습니다. 나는 올해 처음으로 쌀을 수확했는데, 멧돼지가 논에 들어간 곳이 있어서 그 일대의 쌀은 냄새가 배어 못쓰게 되었습니다. 제 은사인 취농 10년째라 10번째 농사를 짓는 하나오카 씨조차도 지금도 '이대로도 괜찮을까?'라며 고민 중이라고 합니다.

아와지 섬은 취농에 대한 조성금도 충실한데, 조성금을 받을 수 있는 최소한의 자격이 있는 농가가 되어야 합니다. 이것과 직면하지 못하고 실패하는 농가가 많습니다. 농업이 일이 되기 위해서는 트렉터 등과 같은 기계가 필요한데 구입하지 못하는 사람도 많습니다. 그렇기 때문에 먼저 내가 모델 케

이스가 되어 젊은이들이 '농업을 하고 싶다!'라고 느낄 수 있도록 할 생각입니다.

일을 계속하는 것

　제 자신도 조금 전까지 그랬지만, 주위를 봐도 항상 '무엇을 해야 좋을지 모르겠다'고 하는 사람이 많이 있습니다. 하지만 농업과 같은 작은 일이라도 많은 사람을 구할 수 있다는 것을 알게 되면서 제 인생은 변했습니다. 제게 삶의 보람은 농업이기 때문에 어떻게든 젊은이들에게 농업을 추천하고 싶습니다. 하지만 이것이 아니더라도 먼저 하고 싶은 것을 찾는 것, 혼신의 힘을 다해 한 가지에 집중하는 것이 중요하다고 생각합니다. 돈 등 불안 요소는 많이 있다고 생각합니다만, 자신이 하고 싶은 것에 대한 불안은 적극적으로 받아들일 수 있습니다. 그래서 아와지에서 농업을 하고 싶다는 젊은이가 있다면 나는 전력을 다해 응원할 것입니다.

　현재 목표는 '계속하는 것'입니다. 계속하는 것은 의미가 있습니다. '빵가게를 하고 싶다'는 아내의 꿈을 이룰 수 있도록 지금의 일을 계속하고 싶습니다. 다음은 작물의 품질을 높여 제가 재배한 채소를 많은 사람들이 먹기를 바랍니다. 그만한 가격으로 팔기 때문에 그에 상응하는 것을 만들 수 있는 기술을 익혀야 합니다. 언젠가는 현의 인정을 받을 수 있도록 노력하고 있습니다. 그리고 나중에는 시골에서 농업을 하고 싶어 하는 젊은이들의 롤모델이 되면 좋겠습니다.

나카야마 유카리

 고베, 오사카에서 전직 에이전트 회사에 소속되어 있으면서 '아와지 일하는 형태 연구섬' 강좌에 다니다가 결국 아와지 섬으로 이주한 나카야마^{中山 由}^{佳理} 씨. 지금까지의 경험을 살려 'S.J.S주식회사'를 창업하고 연수프로그램을 개발, 운영 및 채용, 취업을 지원하고 있습니다. 일하는 사람을 지원하는 데 힘쓰고 있는 그녀에게 현재 시도하고 있는 일에 대해 이야기를 들었습니다.

참가연수

2013년도
· '일하는 방식 연수' 강사: 니시무라 요시아키
· '투어를 판매하는 연구회' 강사: 나카와키 겐지

2014년도
· '섬과 사람을 연결하는 이벤트 연수' 강사: 도미타 유스케 / · '장사로 SNS를 잘 다루는 연수' 강사: 나카지마 시게오(中嶋 茂夫), 에조에 나오키, 하마다 히데키(濱田 英明) / · '연결고리를 활용한 상품개발 연수' 강사: 존 무어 등 / · '관계를 육성하는 장 만들기 연수' 강사: 니시무라 요시아키 등

아와지 섬에서 제2의 창업

　2015년 9월 연수·인재사업을 중심으로 하는 'S.J.S주식회사'를 시작했습니다. 원래는 조부가 1960년에 창업한 자동차판매회사, 쇼와(昭和)자동차주식회사였습니다만, 버블이 붕괴되고 경기가 나빠져서 부동산업으로 전업했습니다. 1년 전 조부가 돌아가신 것을 계기로 공석이 된 임원을 이어받아 본사가 있는 도쿄 아사쿠사(浅草)에서 떨어진 아와지 섬에서 창업했습니다. 현재 비즈니스에 관여하는 사람들을 위한 연수·인재사업을 중심으로 사업을 하고 있습니다.

　'어떤 사회에서도 일할 수 있는 힘을 키우는 연수'를 제안하기 위해 기업 연수프로그램과 신입사원 연수, 타 기업과의 교류 프로그램 등을 기획, 스스로 강사가 되어 비즈니스의 기본부터 지도를 하고 있습니다. 또한 프로그램을 제공하는 것뿐만 아니라 기업·단체의 인사담당, 조직담당으로 현장에 들어가 매니지먼트도 하고 평소 기분 좋게 일할 수 있는 환경정비도 생각하고 있습니다.

　현재 이사로 있는 NPO법인 아와지 섬 아트센터에서 지금까지 5회 정도 연수프로그램을 실시했습니다. 비즈니스 매너와 기초 기술, 효율적으로 일하기 위한 스케줄 매니지먼트, 우선 순위 정하는 방법, 상대방의 눈에 들어오는 메일 제목 정하는 방법 등을 시작으로 숍에서의 구매 심리학, 영업연수, 스스로 프로젝트를 만들어 운영할 수 있는 기술을 양성하는 프로젝트 리더 연수까지 연수내용은 다양합니다. 현재는 사회초년생부터 젊은 사원을 대상으로 연수를 하는 경우가 많으며, 사회초년생이기 때문에 중요한 비

즈니스 마음가짐에 대해 이야기하는 경우가 많습니다. 아와지 섬을 거점으로 하고 있는 지금은 아와지 섬이어서 실현할 수 있는 연수 프로그램을 개설하기 위해 업계·업종에 상관없이 타 기업과의 교류연수를 하는 것도 실천하고 있습니다.

다양한 경험을 위해서

저는 고베에서 일하던 2013년 8월부터 '아와지 일하는 형태 연구섬' 강좌에 참가했습니다. 계기는 남편이 같은 이름의 SNS를 만들었는데 이 이름 때문에 전직·직업 상담을 받는 경우가 많았습니다. 30대 초반을 넘으면 미경험 분야로의 전직은 매우 어렵습니다. 하지만 '아와지 일하는 형태 연구섬' 팸플릿을 보고 새로운 일에 도전할 수 있을 것 같아서 매우 설레었던 기억이 있습니다. 그때는 실제로 아와지 섬에 이주해서 일자리 만들기에 관여할 줄은 상상도 못했지만 한 번 경험해 보자는 생각으로 수강을 결정했습니다.

2013년도 사업에서는 니시무라 요시아키 씨가 강사를 맡은 '일하는 방식 연구회'와 나카와키 겐지 씨의 '투어를 판매하는 연구회'에 참가했습니다. 아와지 섬 북서부 이쿠하우라 어업조합의 협력으로 거의 탈 기회가 없는 김채취선에 승선하여, 후지모토(藤本) 수산, 기타사카 양계장 등 바다와 육지의 산물을 돌아보는 투어기획에 참여하게 되었습니다. 가이드북에 실려 있지 않은 사람과 사람의 교류로 만들어지는 투어기획을 통해서 아와지 섬의 매력에 빠졌습니다.

　　2014년도에는 다시 니시무라 요시아키 씨의 합숙연수 '관계를 육성하는 장 만들기 연수'를 수강했습니다. 1박 2일을 4세트로 실시하는 강좌로, 스모토에 있는 야마토야(大和屋) 여관 2층에서 열렸습니다. 매회 10명 안팎의 참가자가 모여서 니시무라 씨와 참가자의 말을 되새기면서 자신의 말을 찾아가는 밀도 있는 시간을 체험했습니다. 바로 노하우로 만들기는 어려운 프로그램이지만 깊이 생각하는 시간, 마음속으로 되새기는 시간의 중요성을 실감했습니다. 또한 먼저 자신과의 관계성을 구축하지 않으면 주위 사람들과의 관계성을 키울 수 없다는 것을 통감했습니다.

　　여러 사람들의 생각을 듣고 놀란 것은 다양한 것을 경험한다는 자세로 일하는 사람이 많다는 것입니다. 양계장을 경영하는 기타사카 마사루 씨는 '일과 사생활의 경계가 없는 방식으로 일하고 있어도 매일 정말 즐겁다'고 말해 사장이라도 그렇게 할 수 있다는 것에 놀랐던 기억이 있습니다. 또한 지역 어드바이저인 야마구치 구니코 씨도 '복수의 일을 겹쳐서 하는 것이 당연'하다고 했습니다. 이러한 것이 허용되는 아와지 섬이기 때문에 지금까지 없었던 '경력'을 쌓을 수 있다고 생각합니다.

생활하기 위한 토양을 만들다

　　저는 고베에서 연수를 다니면서 조부 회사를 이어받기로 결심하고, 2014년 가을 근무하던 회사를 그만두었습니다. 그때는 본가가 있는 도쿄 아사쿠사와 아와지 섬을 연결하는 사업을 펼치고, 몇 년 안에 이주하면 좋겠다고

막연히 생각했습니다. 그러나 '아와지 일하는 형태 연구섬'을 시작으로 아와지 섬 아트센터, 다양한 사람들과의 인연과 도움으로 수개월 후인 2015년 3월에 아와지 섬에 거주지를 정하고 이주하게 되었습니다.

우연히 아와지 섬 출신인 전 상사의 어머니가 돌아가셔서 본가가 1년 동안 빈집인 상태이며 거주할 사람을 찾는다는 이야기를 듣고 파격적인 금액으로 빌렸습니다. 입지적인 조건은 이주자가 거의 선택하기 어려울 것 같은 도쿠시마(德島) 현 가까이에 있는 미나미아와지 시 후쿠라(福良)입니다. 깨끗하고 수돗가도 정비되어 있고, 텃밭도 있는 이런 집을 파격적인 금액으로 빌릴 수 있다니! 망설임 없이 결정했습니다.

살 곳은 이미 결정되었지만 아와지 섬에서 일이 없는 채로 아사쿠사에 귀성한 2015년 3월. 마침 구로타(黑田) 구에서 '아사히 아트페스티벌'이라는 이벤트가 있는데 아와지 섬 아트센터가 참가한다고 사무국장인 야마구치 구니코 씨에게 "꼭 도와주세요!"라고 부탁을 받았습니다. 아와지 섬의 맛있는 이탈리안 'L'ISOLETTA' 요리를 먹을 수 있을지도 모르겠다는 속마음을 가지고 방문했더니 전 이사장인 이쓰보 유키노리(井壷 幸德) 씨, 현 이사장인 아이자와 구미(相澤久美) 씨가 있길래 함께 이야기를 나누었습니다. 이야기 도중에 4월부터 있을 채용·인재육성이 화제가 되어 조언을 조금 했더니 그 자리에서 연수프로그램을 부탁했습니다. 지금까지 종사했던 인재분야의 기술을 살리기 위해서라도 연수를 맡고 싶다고 생각하던 중이었기 때문에 바로 승낙을 했습니다. 이것이 아와지 섬에서 한 첫 번째 일입니다.

연수 후에 있었던 아와지 섬 아트센터 총회에서 "나카야마 씨를 이사로!"라고 야마구치 씨가 추천하여 2015년 6월부터 아와지 섬 아트센터의 이사라

는 직함으로 연수활동을 계속했습니다. 4월 말까지는 고베에 살고 5월은 이사준비로 도쿄, 6월부터는 아와지 섬에서 활동했습니다.

이러한 경험도 있어서 주위에서는 "일이 없는데 이주하다니!"라고 놀랐지만 스스로 사업을 시작하고 일을 만드는 것은 자신에게 달려 있습니다. '아와지 일하는 형태 연구섬' 강좌를 들은 적도 있고 강사와 수강자가 연결되었던 것도 결정하는 데 도움이 되었습니다.

'일하는 방식'에 정답은 없다

지금은 연수·인재양성을 중심으로 활동하고 있습니다만 대학시절에는 미생물 연구에 몰두했습니다. 낫토균과 같은 종류인 고초균(枯草菌)에 어떤 게놈이 있는지를 해석하고 있었습니다. 대학원 시절에는 에도 시대 인골을 화학분석하고 그 시대의 아연오염에 대한 연구를 했습니다. 생명과학석사로 졸업한 후에는 그대로 연구직으로 취업하는 것이 일반적이었지만, 사람을 미크로(micro)가 아닌 마크로(macro)로 보고 싶었고, 좀 더 사회 비즈니스에 대해 알고 싶다는 생각으로 주식회사 리쿠르트 에이전트(현 리쿠르트 커리어)에 취직했습니다. 기업이 중요하게 생각하는 이념과 전망 등을 조사하고 인재요건을 정리하여 적절한 인재를 매칭시키는 것이 최초의 일이었는데 시행착오의 연속이었습니다. 지금까지 내가 관여했던 이과계열의 연구는 기본적으로 실험의 축적이 성과와 연결되는 분야이지만, 그곳에서 쌓은 가치관, 기술과는 다르다는 것을 일을 하면서 새로 배우게 되었습니다.

또한 다양한 기업과 전직희망자에 대해 조사하면서 입사 몇 개월 만에 그만두는 신입사원이 많다는 현상을 보고 지금부터 일본이 어떻게 될지 매우 불안했습니다. 이곳의 경험이 현재 활동에도 연결되어 있습니다. 뭔가에 도전해서 방향성이 다르다는 것을 느끼면 반드시 되돌아보고, 자신과 마주한 후라면 전향해도 좋습니다. 신입사원 대상의 연수프로그램은 사회의 커다란 조직 속에서 딱딱하게 굳어버린 가치관과 개념 자체를 풀어서 미래에 가능성을 발견할 수 있는 내용을 지향하고 있습니다. 그러기 위해서 가장 좋은 것은 한 사람씩 이야기를 듣고 그 사람을 위한 프로그램을 구성하는 것입니다. 배우는 것이 아니라 '일하는 것'을 의식하고 사람으로서 성장할 수 있는 기회를 만들면 좋겠습니다.

아와지 섬은 본래의 일과 생활로 되돌려주는 느긋함이 매력입니다. 모든 일하는 방식이 허용되고 좋은 의미로 참견하는 인정이 있습니다. 회사원으로 일할 때에는 '일하는 형태'에 정답이 있다고 생각했는데, 지금은 정답이라는 건 없다고 생각합니다. '생활하는 것'과 '일하는 것'은 다양한 가치관으로 연결되어 있고 흑백으로 나눌 수 없습니다. 어쩌면 당연한지 모르지만 아와지 섬에 있었기 때문에 알게 되었다고 생각합니다.

미래의 활동을 구상하는 일

저는 현재 젊은 사원을 대상으로 하는 경우가 많지만 언젠가는 유아부터 할아버지, 할머니를 대상으로 여러 세대를 아우르는 연수를 만들고 싶

습니다. 어른이 되어서 가치관이 굳어버리면 유연성을 되돌리기는 매우 어렵습니다.

　어떤 환경에서도 대응할 수 있는 다양성을 존중하는 일하는 방식을 보장하고 스스로 만들 수 있는 프로그램을 연구하고 싶습니다. 또한 연수대상을 섬 밖의 사람들까지 확대하고 싶습니다. 물론 섬 안의 사람도 참가할 수 있습니다만 아와지 섬을 거점으로 활동하고 있기 때문에 실현 가능한 섬 안팎의 교류가 이루어지는 방법과 구조를 모색 중입니다.

　향후에는 주로 4개의 사업을 생각하고 있습니다. 첫 번째는 연수교육사업입니다. 아와지 섬에서 할 수 있는 개인·법인 대상 사회인 연수·학생 대상 연수를 중심으로 장래에는 유아부터 어른까지 다양한 세대를 대상으로 사는 힘, 스스로 깊이 생각하고 행동하는 힘, 임기응변에 대응하는 힘 등을 펼쳐가는 프로그램을 생각하고 있습니다. 아와지 섬의 생산현장을 체험하면서 다양한 생산자들을 초대하여 사람과 교류하며 사는 방법에 대해 배우는 자리를 만들 생각입니다. 또한 강사가 현장에 가지 않아도 운영될 수 있도록 연수 카드 게임의 기획판매도 구상 중입니다.

　두 번째는 채용지원 사업입니다. 채용의 전체 설계부터 설명회와 면접 등 대행까지 기업·단체에 대한 채용 컨설팅과 아웃소싱을 하여 함께 미래를 만드는 동료를 찾는 데 지원할 생각입니다. 세 번째는 취업지원사업입니다. 개인 대상 커리어 상담과 취업지원 세미나, 개별 모의면접 등을 하여 지금까지의 자신을 돌아보고 이해함으로써 새로운 도전을 지원할 생각입니다. 마지막으로 창업·제2창업 지원사업입니다. 아와지 섬과 관계하면서 일을 만드는 네트워크를 구축하고 새로운 일하는 방식을 지원할 생각입니다. 또한 그 연

장선상에서 위성 사무실(satellite office) 유치, 코워킹스페이스(co-working space)와 숙박을 합친 패키지 기획운영, 농가민박과 고(古)민가 활용제안도 구상 중입니다. 나의 '일하는 형태'를 찾는 기회를 준 '아와지 일하는 형태 연구섬'의 구조를 계승하는 새로운 시도로써 '하타라보 섬 협동조합'을 발족하고 동료들과 함께 노력 중입니다. 아직 어떤 활동이 될지 알 수는 없지만 지금까지 다양한 사람이 관여하며 발전시켜 온 아와지 섬의 상황을 더욱 더 육성하는 장을 만들고 싶습니다.

아와지 일하는 형태 연구섬에서 만든 프로젝트

'아와지 일하는 형태 연구섬'에서 실시한 프로젝트와
파생된 5개의 사업을 소개합니다.

'섬의 흙'에서 만든

스쿠라보

유기비료를 생산하는 양계농가와 오일
제조자, 이것을 사용하는 농가, 그리고
디자이너, 비료전문가 등으로 구성되어
있는 '스쿠라보'. 아와지 섬의 순환하는
농가 구조, '흙'에 대해 생각하고 실천
합니다.

'연결고리를 활용한 관광상품개발 세미나'에
서 만든

황금섬 프로젝트

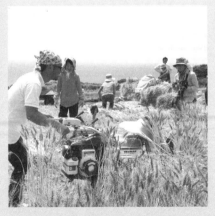

옛날 아와지 섬의 쌀 그루갈이로 섬 전
체에 밀밭이 펼쳐졌던 풍경, 풍토를 되
돌리기 위해 만든 프로젝트. 농가·제면
회사·음식점 등 제조사와 소비자가 함
께 밀을 재배하고 있습니다.

'밭을 알고 섬에서 일하는 연수'에서 만든

전통채소 프로젝트

아와지 섬의 전통채소를 발굴하고 보
존에서 판매까지의 구조를 생각하는
프로젝트. 연수기간 중에 발견한 몇 개
의 전통채소를 가지고 현재 프로젝트를
진행하고 있습니다.

'생산지와 연결된 숙소 만들기 세미나'에서 만
든 프로젝트

섬의 아침밥

'시간을 맛보는 여행'을 콘셉트로 숙박
시설과 생산자를 연결하는 관광계획.
한 끼의 아침밥을 위해 하루 종일 섬을
돌며 생산자와 만나고 식재료를 구해서
맛있는 아침밥을 맛보는 여행입니다.

'바다의 혜택을 보물로 바꾸는 세미나'에서
만든 프로젝트

카레 명작극장

아와지 섬 각 지역의 소재를 활용한 카
레를 통해서 사람·물건·일의 매력을
발신하는 프로젝트. 아와지 섬 특산 카
레의 탄생비화를 이야기로 펼치는 레토
르트 카레도 상품 개발 중입니다.

아와지 일하는 형태 연구섬의 기록

2012년도	5월 26일, 27일	'오프닝' 장소: 노마드 마을, 스모토 시민공방
	9월 22일	'사람과 일을 연결하는 프레젠테이션과 교류회' 장소: 스모토 시 문화체육관
	11월 26일	'취업에 도움 되는 자기 PR력 향상 강좌' 장소: 스모토 시 문화체육관
2013년도	5월 25일	'오프닝 이벤트' 장소: 스모토 오리온, 도라카메사(とらかめ舍), 233 등
	10월 26일	'GOOD DESIGN Best 100 수상기념 이벤트' 장소: 233
	11월 22일	'고향과 JOB 페어 in 아와지 섬' 장소: 스모토 시 문화체육관
	3월 7일	'기업설명회 물건과 만나다, 사람과 만나다, 일과 만나다' 장소: 스모토 시민교류센터
	3월 20일, 21일	'섬에서 만든 상품·투어발표회' 장소: 스모토 시립 중앙공민관
2014년	6월 15일	'오프닝 이벤트 아와지 섬의 새로운 생활형태를 생각하다' 장소: 스모토 시 건강복지회관, 스모토 시민광장
	11월 14일	'고향과 JOB 페어 in 아와지 섬' 장소: 스모토 시 문화체육관
	1월 26일~2월 1일	'연결고리를 만드는 상품발표회' 장소: 시부야 히카리에 aiiima
	2월 13일	'사람과 일을 연결하는 기업설명회' 장소: 스모토 시 문화체육관
	2월 25일	'섬에서 만든 상품·투어발표회' 장소: 스모토 시 문화체육관
	3월 8일	'사람, 물건, 일을 연결하는 프레젠테이션과 교류회' 장소: 스모토 시립 중앙공민관
2015년	11월 18일	'고향과 JOB 페어 in 아와지 섬' 장소: 스모토 시 문화체육관
	11월 24일~29일	'연결고리를 만드는 상품발표회' 장소: 시부야 히카리에 aiiima
	12월 17일	'섬에서 만든 상품·투어발표회' 장소: 스모토 시 문화체육관
	1월 6일~11일	'아와지 일하는 형태 연구섬 WEEK 앞으로의 생활형태를 생각하다' 장소: 오사카 나카노지마 graf
	1월 22일	'사람과 일을 연결하는 기업설명회' 장소: 스모토 시 문화체육관
	2월 20일	'클로징 지금까지와 지금부터' 장소: 스모토 시 문화체육관

연구회·연수·세미나 일람

op = output, 참가자 중에서 섬 안에서 구직 중 등 대상요건에 해당하는 사람 수, 고용확대의 경우는 회사 수
oc = outcome, output 중에서 다음 해 6월 말까지 취업자수(창업·제2창업 등 포함), 고용확대의 경우는 고용
　　자수

지역고용·창조 추진사업 2012년도

인재육성

이노베이션 연수
[쓸모 있는 디자인 연구회]
강사: 하토리 시게키
op 22명 / oc 3명

[쓸모 있는 디자인 연구회]
강사: 아오키 마사유키
op 19명 / oc 1명

[일하는 방법 연구회] [1]
강사: 니시무라 요시아키
op 13명 / oc 2명

[선인에게 배우는 연구회]
강사: 후쿠타 나루미
op 24명 / oc 8명

관광·투어리즘 개발
[대접 잘하기 위한 연구회]
강사: 미즈노 히로시

op 25명 / oc 1명

[투어 크리에이터가 되는 연구회]
강사: 다다 도모미
op 17명 / oc 1명

[푸드 크리에이터가 되는 연구회]
강사: 가와니시 마리
op 13명 / oc 4명

[투어 판매 스태프가 되는 연구회]
강사: 나카와키 겐지
op 10명 / oc 2명

[공간 크리에이터가 되는 연구회] [2]
강사: 이시무라 유키코
op 19명 / oc 5명

농축수산물 음식업 비즈니스 개발
[바다 일을 생각하는 연구회]
강사: 이구치 이즈미
op 8명 / oc 0명

[밭일을 생각하는 연구회]
강사: 히야미즈 기미코
op 18명 / oc 7명

[목장 일을 생각하는 연구회]
강사: 고토 다카코
op 9명 / oc 0명

고용확대

관광·투어리즘 개발
[일몰 지역 관광연구회]
강사: 하라다 유마
op 9사

[머물고 싶은 숙소 연구회] 3
강사: 하타나카 아키코
op 7사

[풍부한 식당 연구회]
강사: 호타 유스케
op 5사

농축수산물 음식업 비즈니스 개발
[아와지 섬의 바다를 보물로 바꾸는 연구회]
강사: 호타 유스케
op 9사

[아와지 섬의 식재료로 상품을 만드는 연구회]
강사: 하토리 시게키, 이시야마 요스케
op 5사

[아와지 섬의 작물을 상품으로 만드는 연구회] 4
강사: 나카와키 겐지, 미쓰오 가즈오
op 4사

취업촉진

[사람과 일을 연결하는 프레젠테이션과 교류회]
강사: 이구치 이즈미
op 19명 / oc 2명

[고향과 JOB 페어 in 아와지 섬(취업에 도움이
되는 자기 PR 향상 강좌)
강사: 오카이 야스치요
op 60명 / oc 11명

인재육성

이노베이션 연수
[나부터 생각하는 디자인 연구회]
강사: 하라다 유마, 하마다 히데키
op 16명 / oc 5명

[일을 만드는 커뮤니케이션 연구회]
강사: 아오키 마사유키 외
op 20명 / oc 0명

[일하는 방법 연구회]
강사: 니시무라 요시아키
op 29명 / oc 2명

지역고용창조 추진사업 2013년도

[선인에게 배우는 연구회/아이들을 위한 퍼실리
테이션 연구회]
강사: 후쿠타 나루미, 아오키 마사유키 외
op 22명 / oc 2명

관광·투어리즘 개발
[대접을 형태로 만드는 연구회]
강사: 하토리 시게키, 하마다 히데키, 이시무
라 유키코
op 27명 / oc 3명

[아와지 섬의 매력을 알리는 에디터 연구회]
강사: 다다 도모미
op 8명 / oc 1명

[아와지 섬의 지비에(먹거리)를 생각하는 연
구회]
강사: 이구치 이즈미
op 13명 / oc 1명

[투어를 판매하는 연구회]
강사: 나카와키 겐지
op 8명 / oc 2명

[대접하는 공간을 만드는 연구회] 5
강사: 와카사 겐사쿠
op 10명 / oc 1명

농축수산물 음식업 비즈니스 개발
[바다 상품을 개발하는 연구회]
강사: 이구치 이즈미

op 7명 / oc 0명

[밭 상품을 개발하는 연구회] 6
강사: 히야미즈 기미코 외
op 9명 / oc 2명

[목장 상품을 개발하는 연구회]
강사: 나카와키 겐지, 이쓰보 유키노리
op 8명 / oc 4명

고용확대

관광·투어리즘 개발
[앞으로의 관광을 생각하는 연구회]
강사: 하토리 시게키
op 6사

[머물고 싶은 숙소 연구회]
강사: 하타나카 아키코
op 6사

[풍부한 식당 연구회]
강사: 호타 유스케
op 3사

농축수산물 음식업 비즈니스 개발
[아와지 섬의 바다를 보물로 바꾸는 연구회] 7
강사: 이구치 이즈미
op 7사

[아와지 섬의 식재료로 상품을 만드는 연구회] 8

강사: 고토 다카코
op 4사

[아와지 섬의 작물을 상품으로 만드는 연구회]
강사: 모리타 사아
op 2사

취업촉진

[고향과 JOB 페어 in 아와지 섬]
강사: 히야미즈 기미코 외
op 50명 / oc 11명

[기업설명회 물건과 만나다, 사람과 만나다, 일과 만나다]
강사: 히야미즈 기미코 외
op 28명 / oc 0명

인재육성

비즈니스기술 연수
[비즈니스 메니지먼트력 향상 연수]
강사: 미나미야마 유타카 외
op 9명 / oc 1명

[디자인 활용 기초 연수]
강사: 곤도 사토시
op 10명 / oc 1명

[정보기술 활용 기초 연수] 9
강사: 나카지마 시게오

실천형 지역고용창조사업 2013년도

op 7명 / oc 1명

[사업소 개발 연수] 10
강사: 우다 나호미
op 11명 / oc 1명

인재육성

비즈니스기술 연수
[나다운 회사 만들기 연수]
강사: 아오키 마사유키, 오타 아스카
op 21명 / oc 3명

[오래 팔리는 사업과 상품 만들기 연수] 11
강사: 곤도 사토시, 하토리 시게키, 스기모토 가쓰노리, 마키 다이스케
op 36명 / oc 4명

[SNS를 회사에서 사용할 수 있는 연수]
강사: 나카지마 시게오, 에조에 나오키, 하마다 히데키
op 27명 / oc 4명

[알면 득이 되는 창업방법 연수]
강사: 우다 나호미, 다다 도모미
op 23명 / oc 4명

새로운 관광개발 연수
[섬의 매력을 전하는 사람이 되는 연수]
강사: 무쓰 사토시, 하토리 시게키

실천형 지역고용창조사업 2014년도

op 23명 / oc 4명

[섬과 사람을 연결하는 이벤트 연수]
강사: 도미타 유스케
op 10명 / oc 3명

[관계를 육성하는 장 만들기 연수]
강사: 니시무라 요시아키, 스미타 데쓰
op 16명 / oc 2명

[섬체험 투어리즘 연수]
강사: 나카와키 겐지
op 11명 / oc 4명

농축수산물 음식업 비즈니스 개발
[바다의 혜택을 상품화 하는 연수]
강사: 호타 유스케
op 13명 / oc 2명

[밭의 혜택을 상품화 하는 연수]
강사: 사사키 다쓰야, 곤도 히데토모, 아사히
가쓰토시
op 23명 / oc 5명

[꽃과 과일을 상품화 하는 연수]
강사: 후쿠이 유미코, 이구치 이즈미 외
op 26명 / oc 5명

[연결고리를 활용한 상품 개발 연수] 12
강사: 존 무어
op 65명 / oc 3명

고용확대

새로운 관광 개발
[지역의 매력을 형태로 하는 세미나] 13
강사: 에조에 나오키, 이케지리 사에코
op 8사 / oc 0명

[생산지와 연결되는 숙소만들기 세미나]
강사: 호타 유스케
op 4사 / oc 2명

[착지형 관광투어 만들기] 14
강사: 와카사 겐사쿠, 가타히라 미유키
op 9사 / oc 5명

농축수산물 음식업 비즈니스 개발
[밭의 혜택을 보물로 바꾸는 세미나]
강사: 하토리 시게키 외
op 4사 / oc 1명

[바다의 혜택을 보물로 바꾸는 세미나]
강사: 나카와키 겐지
op 12사 / oc 0명

[섬의 혜택을 보물로 바꾸는 세미나]
강사: 이쓰보 유키노리
op 13사 / oc 20명

취업촉진

[고향과 JOB 페어 in 아와지 섬]

op 86명 / oc 18명

[사람과 일을 연결하는 기업 설명회]
강사: 아오키 마사유키
op 23명 / oc 1명

인재육성

비즈니스기술 연수
[일을 잘하는 사람이 되자 연수] 15
강사: 아오키 마사유키
op 47명 / oc 미정

[선택받도록 전하는 연수/효과적인 디자인 사용법 연수] 16
강사: 곤도 사토시, 마스나가 아키코, 와다 다케히로 외
op 58명 / oc 미정

[가고 싶어지는 가게 만들기 연수]
강사: 모리하라 유카, 니카이도 카오루, 나카지마 시게오
op 28명 / oc 미정

[알면 득이 되는 창업방법 연수]
강사: 센준 요시코
op 31명 / oc 미정

새로운 관광개발 연수
[섬의 매력을 전하는 사람이 되는 연수]

강사: 소네타 가오리, 나카와키 겐지, 마나베 구니히로
op 21명 / oc 미정

[이벤트를 통해 일자리를 만드는 연수]
강사: 가토 히로유키
op 11명 / oc 미정

[만남을 형태로 하는 일자리 만들기 연수] 17
강사: 니시무라 요시아키
op 23명 / oc 미정

[제안하는 힘을 배우는 연수]
강사: 호타 유스케, 가네야마 히로키, 하타나카 아키코
op 17명 / oc 미정

농축수산물 음식업 비즈니스 개발
[바다에서 시작하는 일자리 만들기 연수]
강사: 가타기리 신노스케, 가네야마 히로키, 하타나카 아키코
op 25명 / oc 미정

[밭을 알고 섬에서 일하는 연수]
강사: 미우라 마사유키
op 23명 / oc 미정

[꽃, 허브, 과일로 일을 시작하는 연수]
강사: 후쿠이 유미코, 우다가와 료이치, 오쓰 세이지 외
op 44명 / oc 미정

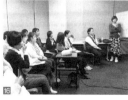

[연결고리를 활용한 상품개발 연수]
강사: 오구라 히라쿠
op 14명 / oc 미정

고용확대

새로운 관광개발
[지역의 매력을 형태로 하는 세미나]
강사: 가토 히로유키
op 9사 / oc 미정

[머물고 싶은 숙소 개발 세미나] [18]
강사: 오카 쇼헤
op 4사 / oc 미정

[연결고리를 활용한 관광상품 개발 세미나]
강사: 하토리 시게키, 나카와키 겐지
op 6사 / oc 미정

농축수산물 음식업 비즈니스 개발
[밭의 혜택을 보물로 바꾸는 세미나]
강사: 하라다 유마, 이시야마 요스케
op 8사 / oc 미정

[바다의 혜택을 보물로 바꾸는 세미나] [19]
강사: 호타 유스케
op 6사 / oc 미정

[섬의 혜택을 보물로 바꾸는 세미나]
강사: 에조에 나오키, 이쓰보 유키노리
op 4사 / oc 미정

취업촉진

[고향과 JOB 페어 in 아와지 섬]
op 61명 / oc 미정

[사람과 일을 연결하는 기업 설명회] [20]
강사: 아오키 마사유키
op 미정 / oc 미정

※ 2016년 1월 현재.
※ 2016년도 output은 협의회 예상.

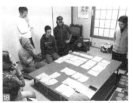

아와지 지역고용창조 추진협의회

○ 구성원

효고 현 아와지 현민국, 스모토 시, 미나미아와지 시, 아와지 시, 스모토 상공회의소, 고시키 상공회, 미나미아와지 시 상공회, 아와지 시 상공회, 아와지 지역고용개발협회, 아와지 섬 관광협회

○ 수퍼바이저

하토리 시게키, 에조에 나오키

○ 지역 어드바이저

히라마쓰 가쓰히로, 야마구치 구니코

아와지 지역고용창조 추진협의회 사무국

○ 회장

후지모리 야스히로, 오니모토 에타로(~2014년 3월)

○ 부회장

야마모토 에쓰오, 니시카와 요시히코(~2015년 3월)

○ 사무국장

마쓰모토 다카시, 기시모토 마사오(~2014년 9월)

지역고용창조 추진사업(2012년 4월~2014년 3월)

○ 추진사업과장

시노야마 다카시

○ 사업추진원

도미타 유스케, 후지사와 아키코(~2013년 11월), 마쓰이 시호(~2013년 12월)

실천형 지역고용창조사업(2013년 12월~2016년 3월)

○ 실천사업과장

우오자키 이치로, 다키 무네오(~2014년 3월)

○ 총괄실천지원원

가토 겐이치

○ 사업추진원

이하라 료코, 사카모토 다카시, 아사히로 유카(~2014년 3월)

○ 실천지원원

후지사와 아키코, 다케시타 가나코

○ 사업추진원 사무국

에노모토 사유리

○ 실천지원보조원겸 사무원

마쓰카모토 히로코, 오무라 아키코(~2015년 12월)

'아와지 일하는 형태 연구섬'에서 '하타라보 섬'으로

ハタ
ラボ
鳥

HATALABO
JIMA

연결고리와 마음을 이어받아

2012년부터 아와지 섬에서 시작한 '아와지 일하는 형태 연구섬'은 후생노동성 위탁사업 종료 후 '하타라보 섬 협동조합'이 계승단체로서 새로운 사업을 펼칩니다.
'하타라보 섬'은 '아와지 일하는 형태 연구섬' 설립 구성원, 강사, 참가자 등 다양한 지역·분야에서 활동하는 이들로 구성되어 있습니다. 지금까지 쌓은 지식과 기술, 네트워크를 활용하여 미래를 창조하는 사람을 응원하기 위해 다양한 사업을 실시합니다.

'하타라보 섬'에서 가능한 것

일하는 능력 키우기 / 연수사업

아와지 섬에서 일하는 사람, 섬 밖에서 일하는 방법을 찾기 위해 오는 사람들이 일생동안 배우고 계속 성장하는 자리를 만듭니다. 풍부한 풍토와 자유로운 공기에 둘러싸인 이 섬에서 할 수 있는 발상으로 여러분들과 함께 일하는 본질적인 가치와 재미를 찾아갑니다.

일하는 거점 만들기 / 노마드사업

예전에 학교였던 공간을 활용한 '노마드 마을'을 시작으로 정보교환과 교류의 장인 워크 플레이스를 운영. 지역에도, 도시에도 열린 장을 만듦으로써 다양한 것, 이질적인 것과 연결되고 새로운 세계가 열립니다.

일하는 동료 만들기 / 채용지원사업

일반적으로 일하는 동료가 필요할 때 채용계획 입안부터 설명회, 전형까지 면밀한 채용지원을 통해 회사의 미래를 함께 만들어가는 인재를 찾습니다. '하타라보 섬'에서는 연수사업도 하므로 입사 후의 인재육성까지 일관되게 지원할 수 있습니다.

맺음말 - 새로운 형태의 시발점으로

아주 작은 아이디어와 영감으로 시작된 이미지가 한 사람의 마음에서 다른 사람에게 전해지고 두 사람의 마음에 새로운 이미지가 반짝였다. 두 사람의 새로운 이미지가 다른 누군가에게 전해지자 더 많은 사람들의 마음에 조그마한 이미지와 가능성이 반짝이기 시작했다.

얼마 후, 그 이미지 자체가 에너지를 가지고 있는 것처럼 가속도가 붙어 협력자가 배로 모이기 시작하고, 알아차렸을 때에는 이미 되돌아갈 수 없을 정도의 기세로 에너지의 소용돌이는 움직이기 시작했다. 다소 저항과 반발이 있어도 꺾이기는커녕 오히려 정열을 더 북돋우어 압도하는 기세는 멈추지 않고 열병에 걸린 것처럼 이 사업은 반드시 실현시킨다는 신념과 열정에 모두 사로잡혔다. 초기 설립 구성원들은 이런 심경이었을 것이다. 어떤 보수도 없이 자비로 활동하며 네트워크를 구축하고 계획서를 몇 번이고 수정했다. 그리고 부담이 큰 사업이라 신중한 반응을 보이던 행정담당자들을 겨우 설득했다.

지금 생각하면 '도대체 뭐였지?'라고 고개를 갸우뚱 할 정도로 뭔가 큰 힘에 마음이 움직였다고밖에는 할 말이 없다. 아마 아와지 섬은 이러한 새로운 바람을 필요로 했을 것이다. 일단 그런 것으로 해 두자.

그리고 사업이 채택되고 많은 사람들을 모아 4년 동안 큰 프로젝트를 진행하여 많은 성과와 사람들의 연결고리를 만들었다. 그리고 지금 '아와지 일하는 형태 연구섬' 프로젝트는 마무리 단계에 있다. 우리들이 처음에 느꼈던 열정이 있는 작은 영감이 전염되고 이 정도로 많은 사람들의 영감에 불을 지피고, 성장하여 형형색색의 아름다운 꽃이 된 모습을 보니 정말 기쁘고 즐거워 관계한 모든 분들께 깊은 감사를 드린다.

　뜨거운 마음과 열정, 그리고 서로 협력하는 동료가 있으면 이런 것이 가능하다는 것을 알게 해준 멋진 경험이었다. 행정과 민간이라는 장벽을 넘어 함께 사업을 성공시키겠다는 수평관계로 절차탁마했던 것도 대단히 기쁜 경험이었다.

　'아와지 일하는 형태 연구섬'을 통해서 비즈니스와 일자리 지원이라는 실질적인 역할 이상으로 평소의 입장과 업종의 틀을 벗어나 지식과 기술을 공유하고 서로 자극을 주고 서로의 성장을 바라는 사람과 사람 사이의 따뜻하고 에너지 넘치는 연결고리가 크게 확대된 것은 무엇보다도 중요한 성과일 것이다.

　앞으로 아와지 섬은 어떤 흐름을 만들어낼 것인지. 많은 종류의 영감이 곳곳에 뿌려지고 점점 성장하고 변화하여 다양한 모습을 보여줄 것이다. 그리고 이 지역에 아름답고 재미있고 다채로운 미래가 열리기를 바란다.

　아와지 섬의 풍요로운 혜택에 감사하며 모두의 작은 영감이 큰 빛이 되기를.

2016년 2월

아와지 일하는 형태 연구섬 지역 어드바이저

모기 아야코

모기 아야코(茂木 綾子)(사진가, 영상작가, '아와지 일하는 형태 연구섬' 지역 어드바이저)

1969년 홋카이도 출생. 도쿄 예술대학 디자인과 중퇴. 12년간 유럽에서 활동 후 2009년부터 아와지 시에 이주하여 폐교를 활용한 아트 프로젝트 '노마드 마을'을 전개. '아와지 일하는 형태 연구섬'에서는 설립 계기를 만들었다는 이유로 지역 어드바이저를 엮음.

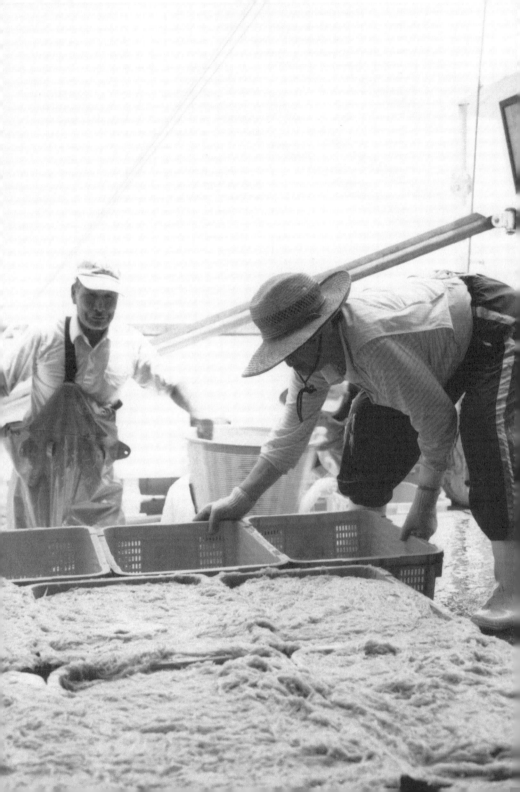